HISTOIRE
DE
L'Imagerie
populaire

HISTOIRE

DE

L'IMAGERIE

POPULAIRE

PARIS. — IMP. SIMON RAÇON ET COMP., RUE D'ERFURTH, 1.

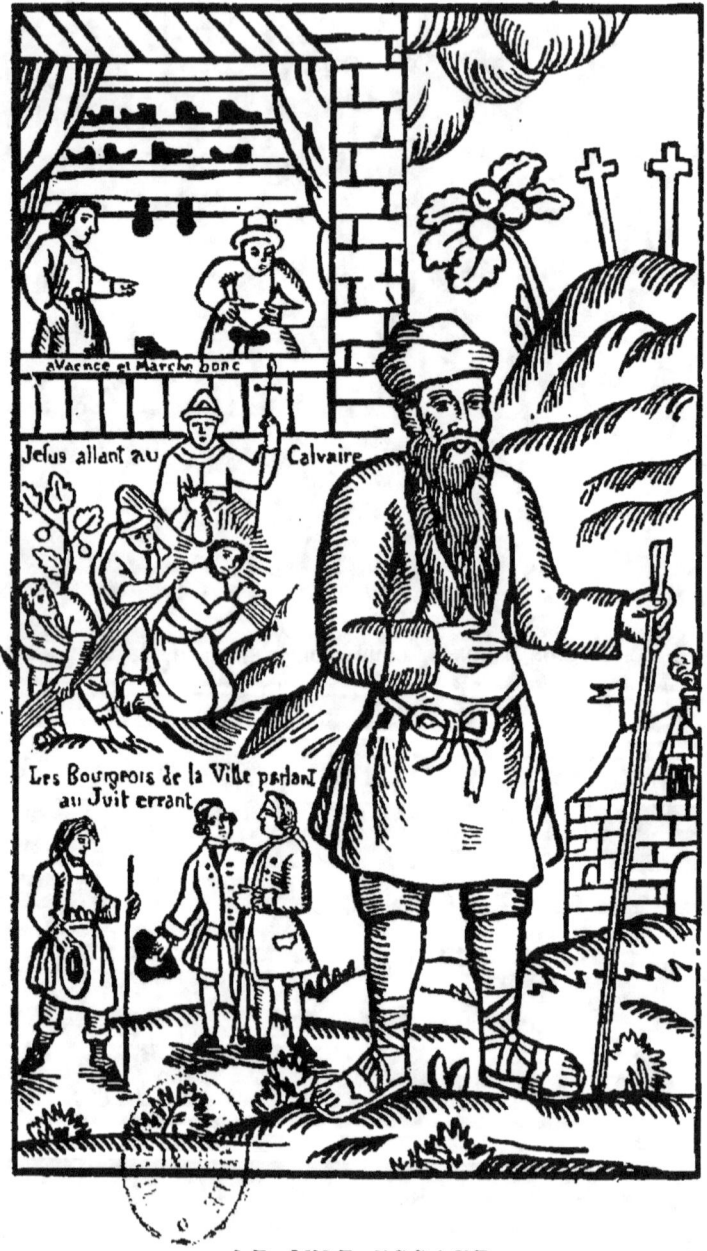

LE JUIF ERRANT
D'après une ancienne gravure de Paris

HISTOIRE
DE
L'IMAGERIE
POPULAIRE

PAR

CHAMPFLEURY

PARIS
E. DENTU, ÉDITEUR
LIBRAIRE DE LA SOCIÉTÉ DES GENS DE LETTRES
PALAIS-ROYAL, 17 ET 19, GALERIE D'ORLÉANS
—
1869

Tous droits réservés.

A MONSIEUR LE DOCTEUR

REINHOLD KOEHLER

CONSERVATEUR DE LA BIBLIOTHÈQUE GRAND-DUCALE DE WEIMAR.

En mettant sous presse ces études sur l'Imagerie, je ressens la jouissance des gens de condition modeste qui se voient à la tête d'une maison à eux.

L'érudit qui ajoute un volume à un autre volume en y faisant entrer les recherches de chaque jour, n'a-t-il pas quelque ressemblance avec ceux qui amassent sou à sou pour ajouter à leurs économies précédentes ?

Sans doute de tels menus détails d'érudition sont chose de peu de valeur; mais un enfant de pauvre, s'il est convenablement vêtu et que la bonne humeur soit peinte sur ses traits, vaut un fils de prince dont

la personne maladive disparaît sous des habits magnifiques.

Comment se forma mon petit trésor, c'est ce que je vais essayer de vous dire, Monsieur.

Conduit par une logique latente qui guide l'homme sans qu'il en ait conscience, je publiai en 1850, dans le National, un premier fragment sur les arts populaires. Il était question de l'Imagerie de cabaret, de Faïences, de Caricatures et de beaucoup d'autres choses encore dans un feuilleton touffu et passablement incompréhensible ; mais les événements politiques étaient si graves à la date du 10 septembre 1850, que l'honorable directeur du National s'inquiéta médiocrement de mes divagations fantasques, qui d'ailleurs offraient quelques rapports avec les divagations politiques du moment.

Quelques travaux de même nature furent insérés dans les Revues et les journaux, sans que le public pût se rendre compte du but de l'auteur.

Il fallut dix-huit ans pour faire rentrer dans un cadre à peu près régulier :

Les Chansons populaires des provinces de France ;

L'Histoire de la Caricature antique ;

L'Histoire de la Caricature moderne ;

L'Histoire des Faïences patriotiques sous la Révolution ;

Et enfin l'Histoire de l'Imagerie populaire, que je soumets actuellement au public.

Si j'en excepte la poésie populaire, à propos de la-

quelle le gouvernement avait appelé, en 1854, l'attention par le mémoire de M. Ampère, la Caricature antique, la Céramique révolutionnaire, l'Imagerie populaire étaient questions nouvelles. D'où un labeur excessif dont j'aurais mauvaise grâce à me plaindre, de vives sympathies m'ayant payé largement de mes efforts.

Ces divers travaux sont fatalement incomplets. Il eût fallu une armée de secrétaires pour les mener à bonne fin; heureusement la bonne volonté fait ousser des collaborateurs, et en vous remerciant, Monsieur, des renseignements que du fond de la Bibliothèque Grand-Ducale de Weimar vous avez eu l'obligeance de me faire parvenir, j'inscris en tête de ce volume votre nom comme un gage donné à la franc-maçonnerie intellectuelle qui rapproche, malgré les divergences politiques, les érudits allemands des chercheurs français.

CHAMPFLEURY.

15 avril 1869.

PRÉFACE

« Il y a quelque chose de si vivace dans une anecdote fortement conçue, qu'elle est douée, pour ainsi dire, d'immortalité, et cette immortalité des infiniment petits en littérature mérite d'être remarquée. »

Ainsi parle un écrivain allemand, et ce qu'il dit du Conte est applicable à l'Imagerie, qui entre peut-être plus profondément encore dans l'esprit du peuple.

Avant que l'imagerie ne disparaisse tout à fait, il faut l'étudier dans ses racines, dans sa floraison du passé, dans son essence et son

développement. Déjà les estampes du siècle dernier forment une classe se rattachant à une archéologie nouvelle qui exige de longues recherches. On trouve des monuments assyriens; on ne trouve pas l'image populaire, détruite par les enfants, détruite par le soleil, l'humidité, détruite avec les murs de la maison qu'on abat, et, qui pis est, détruite trop souvent par ceux qui ont mission de conserver, les collectionneurs, c'est-à-dire les conservateurs par excellence [1].

Trop humble, l'image populaire, pour ceux qui s'intitulent *connaisseurs!* Manquant de prétentions, de solennité et de ragoût, elle n'a point été classée dans les registres où les burins officiels sont rangés chronologiquement,

[1] A prendre le cabinet d'estampes le plus riche peut-être de l'Europe, celui de la Bibliothèque impériale, et à demander les origines et transformations de l'imagerie populaire, il faut voir quelle surprise amène cette question : bien que les employés aillent au-devant des réels travailleurs, je dois dire combien j'ai passé de temps à feuilleter portefeuilles, cartons, volumes, recueils factices et entassements d'estampes de toute nature, ne trouvant que de chétifs spécimens d'un art qui a pourtant son intérêt historique.

Et pourtant ces feuilles volantes, colportées de village en village, le législateur, dans sa sagesse, en avait ordonné le dépôt. Il voulait avec raison qu'une image d'Épinal fût conservée aussi religieusement qu'un Marc-Antoine.

On s'est souvent moqué de l'ignorance des gens de la ville, qui, à la campagne, prennent volontiers de la luzerne pour du blé. Les amateurs d'estampes apportent non pas tout à fait la même ignorance, mais un égal dédain vaniteux pour l'image populaire à cause de ses colorations bruyantes, qui sont pourtant en harmonie parfaite avec la nature des paysans. — « Barbarie que ces colorations ! » disent-ils. — Moins barbares que l'art médiocre de nos expositions, où une habileté de main universelle fait que deux mille tableaux semblent sortis d'un même moule.

Telle maladresse artistique est plus rap-

prochée de l'œuvre des hommes de génie que ces compositions entre-deux, produits des écoles et des fausses traditions.

J'entends qu'une idole taillée dans un tronc d'arbre par des sauvages est plus près du *Moïse* de Michel-Ange que la plupart des statues des Salons annuels.

Chez le sauvage et l'homme de génie se remarquent des audaces, une ignorance, des ruptures avec toutes les règles qui font qu'ils s'assortissent ; mais il faut pénétrer profondément dans ces embryons rudimentaires, et laisser de côté les *adresses* et les *habiletés* de tant d'ouvriers à la journée qui s'intitulent *artistes*.

Dans la taille de quelques images populaires je retrouve des analogies avec celle des gravures en bois de la Renaissance ; certaines colorations d'images pieuses d'Épinal font penser à des toiles espagnoles, affirmations qui malheureusement ne peuvent se prouver qu'avec les pièces à l'appui.

L'imagerie populaire, par cela qu'elle plut longtemps au peuple, dévoile la nature du peuple. Dans ces estampes on surprend ses croyances religieuses et politiques, son esprit gaulois, son sentiment amoureux; et comme la mode de semblables images dura près de deux siècles, n'est-il pas intéressant d'étudier, pendant cette période, ce que pensait la plus nombreuse classe de la société?

De l'imagerie découlent encore divers enseignements historiques; et si on ne juge pas digne de faire entrer, même au dernier rang, l'image dans l'histoire de l'art, elle tiendra sa place au premier dans l'histoire des mœurs.

Ce fut à Troyes, Chartres et Orléans, que l'imagerie populaire fonda ses premiers ateliers. Paris ne vint qu'ensuite.

La gravure parisienne s'occupa plus particulièrement des événements du jour, des courants politiques, des hommes en vue sur le

trône ou dans le ruisseau ; elle fut aussi une arme dont se servaient les partis : cela s'est vu sous la Ligue, sous Mazarin, sous Louis XIV, sous la première République.

Le peuple des campagnes s'intéresse à des choses d'un intérêt plus général : piété, légendes, amours traversées, joyeusetés, jouent un rôle considérable dans l'imagerie, et si un souverain prend place dans cette Iconographie du pauvre, c'est que partout le conquérant a laissé trace de ses pas triomphants.

Le Mans, Caen, Beauvais, Cambrai, Lille, fondent à leur tour des ateliers : pour être moins actifs que ceux d'Orléans et de Chartres, leurs produits n'en sont pas moins intéressants à consulter, comme aussi ceux des imprimeries de Nantes et de Limoges.

Plus tard, Lorrains et Alsaciens s'emparent de cette branche, alors qu'elle manque de séve dans les villes citées plus haut ; ils la greffent, l'entretiennent, et en recueillent des fruits qu'ils écoulent sur tous les marchés français.

CRÉDIT EST MORT,
d'après une image d'Épinal.

Épinal, Nancy, Metz, Montbéliard, Wissembourg, ont les derniers labouré les champs de l'imagerie, et si le sentiment populaire a subi aujourd'hui l'influence des villes, c'est que l'art est en perpétuelle bascule.

Aujourd'hui nous allons puiser la naïveté aux sources, de même qu'est détourné le cours d'une rivière pour l'amener dans une capitale : nécessairement cette source, fluviale ou artistique, perd sa force dans les pays que jadis elle arrosait.

Du dix-septième à la fin du dix-huitième siècle, les imprimeurs d'images, qu'on appelait *dominotiers*[1], fabriquaient des jeux de cartes, des jeux d'oies, des estampes de toute nature, des couvertures pour la brochure des livres. C'est à l'art des imagiers qu'on doit les papiers de tenture ; le procédé d'impres-

[1] « Dominoté par mde Croisey, rue de de la Huchette, » est l'adresse d'un marchand parisien, imprimée au bas d'une image populaire.

sion, les dessins employés pour les papiers de brochage fabriqués plus spécialement à Orléans, à Chartres et au Mans, furent appliqués vers 1780 à la décoration des appartements.

Bien d'autres faits, intéressants pour l'hagiographie, l'histoire des mœurs et de l'industrie, personne n'avait jamais jugé utile de les relever, à l'exception, toutefois, de M. Garnier, imprimeur à Chartres, qui sous peu ouvrira la voie curieuse des iconographies en ce sens [1].

Un jeune érudit, qui emploie sa fortune et ses loisirs à d'utiles recherches, M. de Liesville, a également donné le signal en publiant le premier fascicule d'un *Recueil de bois ayant trait à l'imagerie populaire* [2]. Ces planches, appartenant presque toutes aux fabriques du Mans, sont composées de sujets

[1] Pourtant, je sais quelques typographes et libraires de province, à Orléans et à Caen, qui recueillent d'anciennes planches et les réuniront prochainement dans des publications consacrées à l'histoire de l'imagerie.

[2] Caen, Le Blanc-Hardel, in-folio, 1867.

pieux et militaires, d'événements politiques et scientifiques : *le Général Bonaparte proclamant la liberté des cultes; l'Ascension du globe aérostatique en* 1783, *au faubourg Saint-Antoine,* etc. ; la même publication contient aussi de nombreuses planches d'ornementations de couverture, qui trouveront place dans un Musée d'art industriel, le jour où on comprendra qu'un tel musée est d'utilité publique.

Il est regrettable, toutefois, que M. de Liesville n'ait tiré son curieux ouvrage qu'à cinquante exemplaires, qui n'ont pas été mis dans le commerce.

Peut-être le jeune archéologue a-t-il pensé, non sans raison, que la critique d'art, qui se préoccupe de tant de misères et d'inutilités, était dédaigneuse de semblables publications; mais il existe un public qui lentement se forme et dont l'esprit s'accoutume à ces estampes naïves. Un célibataire renforcé qui se marie entraîne par son exemple d'autres célibataires;

de tels spécimens, mis sous les yeux des érudits de la province, leur montrent que là est un filon à exploiter, un sillon à creuser.

J'ose dire, et je le constate par la bienveillance que m'ont témoignée divers savants dans leurs préfaces, que mes publications relatives à la poésie populaire ont amené un certain nombre de travaux d'un vif intérêt : les excellentes monographies troyennes de MM. Varlot, Assier et Socard, les travaux de M. Charles Nisard, pousseront les sociétés savantes à s'inquiéter de ces monuments et à les recueillir.

Quant à ce qui touche spécialement à l'imagerie, on voyait à l'Exposition de l'industrie de 1867 les bonnes feuilles d'un livre qu'entreprend M. Garnier, qui a bien voulu me donner communication de ses essais avant leur publication.

M. Garnier, connu des bibliophiles par ses belles typographies, a pour l'imagerie la religion de ses pères, et c'est avec un respect

filial qu'il détaille les générations d'imagiers chartrains se succédant les unes aux autres,— les Moquet, les Allabre, les Garnier, — familles de graveurs qui répandirent par toute la France le *Juif-Errant, la Bête d'Orléans, Geneviève de Brabant, Notre-Dame de la Coûture, l'Empereur Napoléon, l'Enfant prodigue, Crédit est mort, les Degrés des âges, Lustucru forgeant la tête des mauvaises femmes, le Monde renversé, Notre-Dame de Liesse, les Amours d'Henriette et Damon, le Diable d'argent, les Malheurs de Pyrame et Thisbé*, et cinquante autres planches symboliques, pieuses, satiriques et morales.

Les procédés des anciens dominotiers sont exposés par un homme qui a vu lui-même fabriquer dans sa jeunesse ces estampes que l'enfance ne saurait oublier.

Là est nettement accusé l'ancien esprit français, et si la tournure en a changé, ce n'est pas la chanson de la *Femme à barbe* qui fera oublier ces estampes dans lesquelles plaideurs,

mauvaises femmes, ivrognes, gens du peuple et bourgeois trouvaient un enseignement sans grossièreté.

L'image populaire gravée pour le peuple parlait au peuple. Le châtiment du crime, le souvenir des traits héroïques y étaient retracés en colorations voyantes. Cet enseignement était clair, visible, rapide. La bonne humeur recouvrait la leçon de morale. Il serait à souhaiter que le peuple ne regardât jamais de plus mauvais tableaux.

Il est difficile de s'étendre ici sur l'origine de la gravure en bois, ses progrès, les monuments dont elle enrichit les livres. Un tel sujet, qui a exercé déjà bien des plumes érudites, demanderait des développements dans lesquels je n'ai jamais eu l'intention d'entrer.

Je ferai remarquer seulement l'analogie des œuvres des graveurs d'images du dix-huitième siècle et même du commencement de

la Restauration avec celles des graveurs en bois du quinzième siècle. La fameuse estampe du saint Christophe, de 1423, la première gravure connue, dit-on, n'offre pas de sensibles variantes avec certaines images de piété d'il y a cinquante ans. La naïve exécution des bois de la *Bible des pauvres* n'a d'équivalent que dans certaines gravures de la *Bibliothèque bleue* de Troyes. C'est que le bégayement des enfants est le même en tous pays, que, malgré son arrêt de développement, il offre cependant le charme de l'innocence, et que ce qui fait le charme des imagiers modernes vient de ce qu'ils sont restés enfants, c'est-à-dire qu'ils ont échappé aux progrès de l'art des villes.

A la barbarie de ces estampes se joint quelquefois l'inconnu.

Un lettré n'aurait peut-être pas songé à mettre en lumière la légende du Moine res-

suscité, si une gravure trouvée au fond d'une imprimerie de province n'eût pas donné de relief à cette étrange aventure [1].

Qu'est-ce que ce *maître Merlin* conduisant par la bride un ours sur lequel est grimpé un personnage l'épée au côté ?

Une affiche de spectacle sans doute.

Un montreur d'animaux passant dans une ville de Normandie a commandé des affiches à l'imprimeur. Un tailleur de bois attaché à l'atelier aura gravé l'estampe au couteau pour attirer l'attention du peuple.

Ce qui touche aux enseignes, aux factures de marchands, aux saltimbanques, éclairera un jour l'histoire locale quand on recueillera ces images, non pas précisément pour en faire admirer les tailles, mais pour rendre sensibles les mœurs et coutumes de nos pères.

L'image suivante, par exemple, ne doit-elle pas toucher les Bretons ?

En Bretagne, le roi Grallon, qui a fourni

[1] Voir aux Appendices.

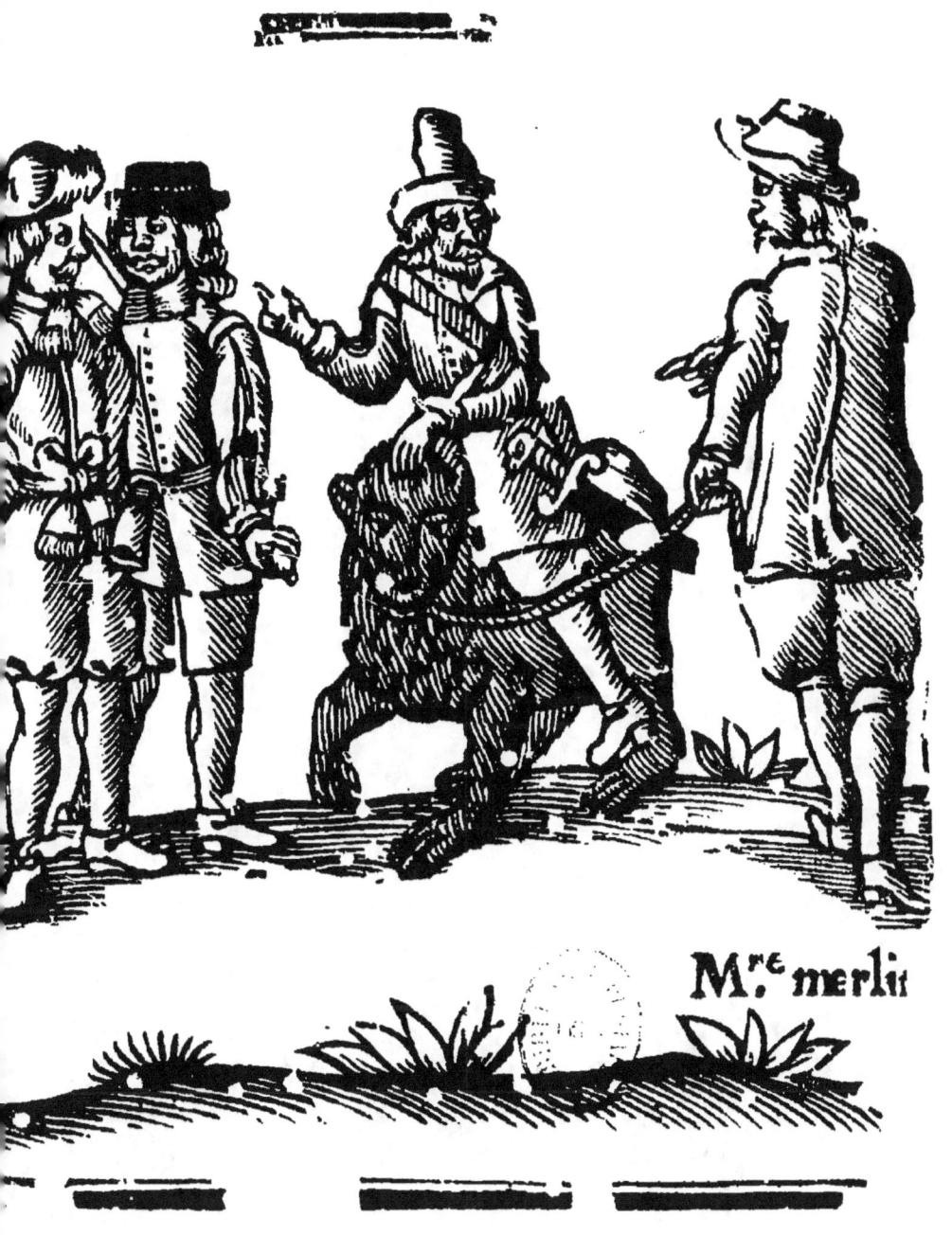

Ancien bois normand.

le sujet de tant de traditions, est resté à l'état légendaire dans l'esprit du peuple depuis le sixième siècle, époque à laquelle il gouvernait la Cornouaille armoricaine. Là où se déroule la magnifique baie de Douarnenez, existait la ville d'Is, siége du gouvernement du roi Grallon. Les mœurs y étaient si relâ-

LE ROI GRALLON,

d'après une ancienne gravure bretonne.

chées que les chroniques en parlent comme d'une véritable Sodome qui attira le châtiment céleste. Un jour la ville tout entière disparut sous les flots.

Grallon sur ses vieux jours fonda l'évêché de Quimper en faveur de saint Corentin.

Les Picards, les Normands pourraient donner plus de place, dans leurs publications archéologiques, à des images de cette nature, n'eussent-elles pour objet que d'éclairer le texte et d'en faire oublier les aridités.

Que demain disparaisse le beffroi de Cambrai, que le temps achève la destruction de ce Martin et de cette Martine qui donnent l'heure à l'hôtel de ville avec la régularité du Jacquemart de Dijon, l'image suivante de la fabrique d'Hurez, à Cambrai, conservera le souvenir de ces poupées de bois de grandeur naturelle que les Flamands se plaisaient à mêler à la vie civile, aux fêtes et aux divertissements publics.

Il me paraît utile d'appeler l'attention des membres des Sociétés savantes sur certains bois que leur emmagasinement dans les mu-

MARTIN ET MARTINE,
d'après une image de la fabrique de Cambrai.

sées ne protége pas contre l'action du temps.

L'imagerie populaire des derniers siècles est déjà de toute rareté; c'est pourquoi il importe de sauver les quelques planches gravées qui ont échappé au feu du poële des imprimeries.

J'ai vu jadis, dans le musée archéologique du Mans, des bois curieux sur lesquels l'humidité développait ses lichens et ses mousses.

Dans d'autres musées, le temps avait produit une action telle sur des planches déjà minées par les vers, qu'il n'en restait plus que l'épiderme. Le dessous n'était que ruines et cavernes. Un coup de rouleau d'imprimerie eût suffi à enlever le travail du graveur.

On *restaure* tous les jours de précieux tableaux qui restent à jamais déshonorés par des retouches et des agents chimiques. Les bois n'ont rien à craindre du travail des clicheurs. Ainsi serait conservée l'imagerie.

— Pauvres images, dira-t-on.

Il n'y a pas de pauvres images pour des yeux curieux. Longtemps le peuple a été intéressé par ces estampes; nous connaissons son sentiment intime en pénétrant dans ces enluminures.

Ceux qui étudient l'imagerie populaire ne prétendent pas qu'on ouvre un cours sur ce sujet à l'École des beaux-arts.

Ce n'est point de l'art académique. Il a pourtant sa gravité, sa tenue. Qu'importe que les délicats en fassent fi :

> Les délicats sont malheureux,
> Rien ne saurait les satisfaire,

dit avec une douce ironie la Fontaine.

Les grands esprits des siècles passés, Montaigne, Molière, sont pleins de sympathie pour les manifestations de l'esprit populaire. Ils s'en préoccupent, l'étudient, l'analysent, et s'intéressent quelquefois davantage à une chanson de carrefour qu'à un poëme didactique.

LOUIS XIV,
ancienne gravure normande.

Tant de commentateurs nous fatiguent de leurs ressassées sur Raphaël, qu'il sera peut-être permis à un conteur de s'occuper des images à un sou.

J'ai voulu savoir ce que pensait le peuple, ce qu'il aimait, ce qu'il chantait, ce qu'il dessinait, ce qu'il recouvrait de ses colorations voyantes. La religion des grandes figures, l'attendrissement pour des amours malheureuses, le sourire qu'amènent des facéties, la bravoure pendant le combat, une pointe de vin mêlée à une pointe de galanterie sont inscrits clairement dans l'imagerie populaire en France.

Ces planches sont les miroirs des journées d'enfance dont rien ne saurait altérer le reflet. Tout un passé se déroule devant les vieilles images contemporaines de notre jeunesse. Et j'ose dire, — c'est un blasphème pour les boursiers, — que les livrets à deux sous des *Contes* de Perrault, avec leurs planches gravées au couteau, semblaient plus mystérieux et plus alléchants que les in-quartos modernes

qu'on donne aux enfants d'aujourd'hui, traités en fermiers généraux. Leurs yeux au moins n'étaient pas corrompus par les effronteries du *chic* moderne.

Pourquoi les planches de *soldats* sont-elles si particulièrement intéressantes avec leurs costumes anciens et les singuliers musiciens qu'on voyait à leur tête? C'est que nous avons appris à regarder, à penser en face de ces estampes et que l'homme aime à raviver ses souvenirs dans un objet qui l'intéressa enfant. On se rappelle l'immense joie que ces feuilles causèrent quand une mère indulgente les donna. Pas de chagrins alors, pas de travail, pas de grec ni de latin; des régiments de militaires sur le papier qu'il était permis d'enrichir de voyantes colorations.

Ces vieilles images d'autrefois n'étaient-elles pas bien supérieures à ces turcos de grandeur naturelle qu'on donne aux enfants d'aujourd'hui?

Des contes l'enfant passait aux légendes; il

De la fabrique du Mans (communiqué par M. de Liesville).

croyait aux visions de saint Hubert et pleurait sur les malheurs de l'Enfant prodigue. Dans

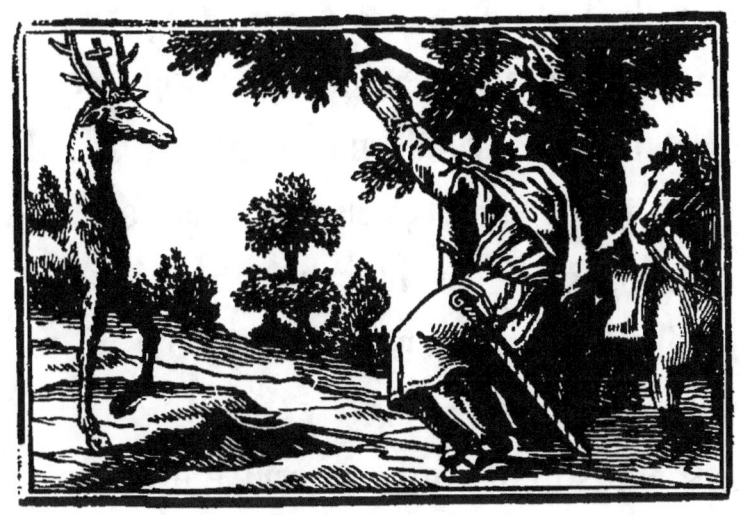

SAINT HUBERT.

son esprit ces images s'associaient aux cantiques et aux complaintes chantés les jours de marché sur les places publiques par le colporteur.

Tout ceci ne date pas de bien loin, c'est la France de 1800 à 1830, déjà si éloignée de nous par la transformation des mœurs et des choses que nous avons aimées.

Ces vieux bois semblent inutiles. A quoi bon tant de commentaires? A ces dessins se rattachent des coutumes, des histoires locales, des détails de mœurs.

Étudier la nature des femmes a toujours été un des sujets favoris de notre littérature; des ouvrages pour, contre, sur la femme, on ferait une bibliothèque considérable.

Les images à propos de ces débats ne sont pas moins nombreuses.

Le socialisme n'était pas arrivé qui, dotant la femme d'aspirations élevées, l'enlevait à l'intérieur en réclamant pour elle la jouissance de droits civiques égaux à ceux de l'homme.

Coups de bâton et coups de manche à balai étaient alors les meilleurs arguments dans les débats entre l'homme et la femme.

Qui portera la culotte? fut le sujet de diverses estampes autrement intéressantes que les conférences des dames esthético-hystériques de nos jours qui seraient sans doute fort étonnées des symboles plaisants, mais un

L'ENFANT PRODIGUE,
d'après une image populaire.

peu rudes et sans façon, à l'aide desquels nos pères voulaient corriger la race féminine[1].

De nombreux sujets philosophiques sur l'argent, les différents âges, la montée et la descente de la vie, devraient entrer dans une histoire de l'Imagerie populaire; de même il faudrait donner des spécimens des planches

sur bois curieuses que l'imagerie de province, surtout celle des fabriques de Letourmi d'Orléans, fournit aux débuts de 1789.

[1] Voir aux Appendices *Lustucru*.

Quelques-uns de ces derniers types seront gravés dans l'*Histoire de la caricature sous la Révolution;* mes travaux s'emboîtent de telle sorte, que je ne puis faire un pas sans emprunter un sujet à un volume déjà paru ou à paraître.

Le plan de ce livre est simple, d'autant plus simple qu'il était compliqué.

Son commencement depuis plus de vingt ans aurait dû le rendre plus complet, si une telle histoire pouvait être facilement complétée; j'avais plus à cœur d'insister sur l'essence de l'imagerie, sur les causes de l'altération de sa naïveté que sur les origines de l'art des tailleurs en bois.

Tout en recueillant divers sujets significatifs, je me suis particulièrement préoccupé des deux légendes les plus populaires en France : celles-là je les ai étudiées dans tous leurs détails, ayant conscience d'en donner, autant

qu'il était en mon pouvoir, des types pour ceux qui plus tard développeront mon idée.

Le *Juif-Errant* et le *Bonhomme Misère* offraient l'avantage de se rattacher à l'imagerie et à la littérature populaires, deux branches du même tronc. Les images du Juif, le conte du Bonhomme, avaient été étudiés sommairement par des écrivains qui ne s'étaient pas donné pour mission de pousser ces recherches à fond. Telle fut ma tâche à l'époque où aucun bibliographe ne donnait même le titre de ce chef-d'œuvre qu'on appelle le *Bonhomme Misère*.

En 1848, au moment où, sous la République, la question du *droit au travail*, mise imprudemment en avant par les hommes au pouvoir, devait déterminer la fatale insurrection de Juin, je me disais, relisant le modeste cahier contenant la bonhomie de nos pères, combien seraient nécessaires des publications de cette nature pour calmer le peuple; mais le mal était trop grand Ce n'est pas avec des

publications philosophiques qu'on combat une insurrection.

Les temps changèrent ; le récit de la médiocrité paisible du bonhomme ne me quitta pas l'esprit. Préoccupé de trouver dans l'art populaire des sujets d'un enseignement aussi éternel et voulant voir clair dans les images du passé, je crus que le Juif-Errant ferait un digne pendant au conte.

Les Revues dans lesquelles j'insérai des fragments de cette étude me permirent de faire savoir aux curieux l'intérêt que j'attachais aux estampes relatives au Juif.

Ces divers appels me donnèrent des résultats précieux. Science n'est que patience. Fatiguant les uns et les autres de mes recherches xylographiques, mis en rapport avec des érudits flamands et allemands, obtenant au nom de la confraternité intellectuelle, des *facsimile* de gravures que l'argent ne saurait faire trouver, je pus remplir le but que je m'étais proposé.

Les deux légendes liées l'une à l'autre suffisaient à mon plan.

Sans doute le *Bonhomme Misère* appartient à la littérature populaire, non à l'imagerie ; les nombreuses éditions des divers pays ne comportent pas d'illustrations ; mais au premier jour, je l'espère, Misère fera partie d'une imagerie nouvelle.

En étudiant les images du passé, j'ai été naturellement poussé vers celles de l'avenir.

L'imagerie aux couleurs voyantes est exilée de province. En Lorraine et en Alsace, les dessinateurs, troublés par les succès des faiseurs de vignettes à la mode, s'inspirent de leurs faciles élégances et de leurs fades colorations. A Paris, on revient à l'imagerie primitive, et il ne faut pas être bien grand homme aujourd'hui pour s'admirer à chaque coin de rue, la face coloriée avec des tons hiératiques réservés jusqu'ici au *Juif-Errant*.

Ce culte des gens en vue passera certainement. L'imprimerie parisienne reviendra à des

représentations plus intéressantes, et les artistes en comprendront sans doute l'importance.

———

La naïveté, cette fleur délicate qui semble si difficile à cueillir dans les temps modernes, se dégagera un jour de la barbarie et de l'archaïsme. Nos artistes savent trop, ils ne savent pas assez. Tant d'œuvres du passé sont sans cesse mises sous leurs yeux qu'ils ne voient plus le présent. Si on excepte les paysagistes, vivant en pleine nature, ceux qui peignent l'homme moderne semblent ne le voir qu'à travers les lunettes de l'antiquité, du moyen âge, de la Renaissance, du dix-huitième siècle.

Les Hollandais, les Italiens, les Espagnols, autant de paravents qui cachent le Français du dix-neuvième siècle.

Ces abus de l'archaïsme, de la tradition, des procédés appris à l'école des vieux maîtres font comprendre les efforts des préraphaëlites

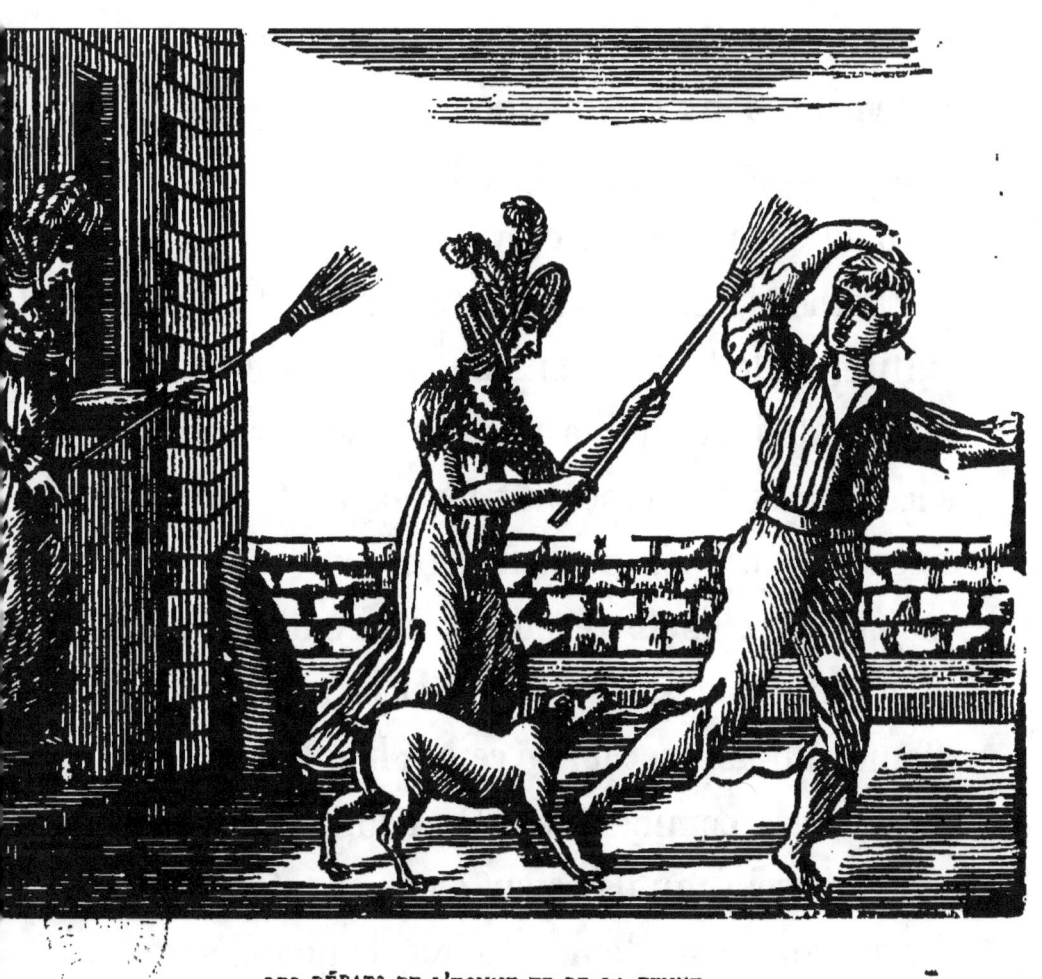

LES DÉBATS DE L'HOMME ET DE LA FEMME.
Ancienne gravure des imprimeries normandes.

anglais qui voulaient favoriser une renaissance de l'art par l'étude scrupuleuse et absolue du détail ; mais la *volonté* ne suffit pas seulement dans ces questions.

On n'apprend pas la naïveté. La naïveté vient du cœur, non du cerveau.

Et cependant, que les artistes qui voudraient cultiver cette fleur vivent en dehors des choses factices du jour, qu'ils ne s'inquiètent pas des succès faciles, comment on les acquiert, qu'ils soient préoccupés de leur idée sans cesse et toujours, qu'ils se réveillent et s'endorment avec cette idée sans s'inquiéter si son âpreté étonne, qu'ils aient foi en ce qui bouillonne en eux-mêmes, comme une mère a foi en l'enfant dans son sein, qu'ils soient émus et intéressés les premiers par leur création, et quand sortira d'eux-mêmes, non sans douleur et fatigue, quelque chose qu'ils auront longtemps porté, il y a de fortes apparences qu'ils donneront naissance à une œuvre originale, par conséquent naïve et populaire.

LE JUIF-ERRANT

I

POPULARITÉ DU JUIF-ERRANT.

Entre toutes les légendes qui sont ancrées dans l'esprit du peuple, celle du Juif-Errant est certainement la plus tenace ; et quand, à la suite du peuple, philosophes, poëtes, romanciers, érudits, peintres, étudièrent plus tard cette mystérieuse figure, par là furent consolidées les attaches qui la retenaient dans le mur des croyances et des traditions.

N'est-ce pas un curieux accolement que celui des deux mots *Juif, Errant*, de nature surtout à

frapper les esprits naïfs? Le *Juif*, si longtemps réprouvé des anciennes sociétés, traînant à sa suite le mot *errant* comme un boulet accroché à sa nationalité !

Ce titre déjà eût suffi ; mais la représentation qui s'adressait aux yeux de ceux qui ne savaient pas lire, cette image que depuis plus d'un siècle on tire chaque année à des milliards d'exemplaires, qui se répand partout, à la ville, au cabaret, dans la cabane du paysan, ne devait-elle pas consacrer à jamais le souvenir du vieillard ridé qui jette un regard mélancolique sur les murs des cités auprès desquelles il passe ?

Du jour où à l'image fut jointe une complainte qui, chantée de bouche en bouche, retraça la lamentable odyssée d'un être maudit de Dieu et des hommes, on put prévoir que la légende serait durable.

Pour ceux qui s'intéressaient médiocrement aux rimes de la ballade populaire, un récit détaillé des pérégrinations du Juif fut consigné dans un cahier « à deux sols » de la *Bibliothèque bleue*; alors le paysan put, le soir, sous le manteau de la cheminée, réfléchir aux événements singuliers qui avaient mis un bâton aux

mains d'Ahasvérus et l'exposaient jour et nuit aux rigueurs des saisons.

Ce ne fut pas tout. Des esprits poétiques s'emparèrent de la légende pour l'approprier aux imaginations du jour ; séduits par les grandes lignes de cette conception bizarre, ils tentèrent de rajeunir le texte, croyant pouvoir triompher facilement de vers en révolte contre toute prosodie.

Les romanciers voulurent goûter au festin. Le Juif servit dès lors à des compositions sociales, où furent entassées toutes les aspirations modernes.

Les peintres aussi suivirent le courant ; de même que les dramaturges de boulevard voyaient dans la personnalité d'Ahasvérus un prétexte à grandes machines, divers artistes prirent à partie la figure du Juif et pourtant n'en surent rien tirer de particulier [1].

Mais c'est en Allemagne surtout que fut étudiée dans ses moindres détails la légende. Depuis la fin du treizième siècle jusqu'à aujourd'hui, de nombreux commentateurs ont recherché curieusement son origine, ses variantes, ses imita-

[1] A l'exposition de 1863 on voyait une grande peinture du Juif-Errant, composition sans intérêt.

tions. Toutefois, à partir de la seconde moitié du dix-huitième siècle, les érudits allemands cédèrent le pas aux poëtes qui, faisant assaut de rapsodies et de lyrisme, semblaient avoir reçu d'une académie l'invitation de versifier la légende du Juif-Errant.

Drames, tragédies ne manquèrent pas plus en Allemagne que sur nos théâtres des boulevards.

Quant aux écrivains qui spéculèrent sur le titre ou l'idée première (l'éternité d'un seul homme condamné à parcourir sans cesse le globe), on formerait de leurs livres une bibliothèque politique, satirique, religieuse, digne du sort des romans de chevalerie de Don Quichotte [1].

Sous trois formes le Juif s'est adressé au sentiment populaire des masses :

Par le récit,

Par la complainte,

Par l'imagerie.

[1] En 1848, lors du déluge de feuilles politiques assez nombreuses pour tapisser le pont des Arts, il parut un petit journal ayant pour titre *le Juif-Errant*. Les éditeurs n'ayant pas à leur service les éternels cinq sous d'Ahasvérus, le journal disparut peu après sa naissance. Ne faut-il pas que les racines d'une ancienne tradition soient profondément implantées dans le cœur d'un peuple pour qu'un industriel ait employé un titre si gothique à une époque ébranlée par tant de secousses ?

D'où trois divisions que je tente d'indiquer brièvement, m'attachant surtout à rejeter les compilations qui entourent la légende de faits parasites. Et, si je ne réussis pas, il faudra en accuser l'amas et la pesanteur des matériaux que j'ai essayé de disposer en ordre et de tailler de mon mieux.

II

LA LÉGENDE SUIVANT LES ANCIENS RÉCITS.

A proprement parler, il n'existe qu'un seul document ancien relatif au Juif-Errant, le passage de la Chronique de Matthieu Paris [1].

Suivant ce bénédictin, un archevêque de la Grande-Arménie étant venu en 1228 en Angleterre, pour visiter les reliques et les lieux consacrés, l'abbé du couvent de Saint-Alban lui donna l'hospitalité.

[1] Moine anglais, qui vivait du temps de Henri III, et mourut en 1259.

« Dans la conversation, on l'interrogea sur le fameux Joseph, dont il est souvent question dans le monde, et qui était présent à la Passion du Sauveur, qui lui a parlé, et qui vit encore, comme un témoignage de la foi chrétienne. L'archevêque répondit en racontant la chose en détail, et après lui un chevalier d'Antioche, son interprète, dit en langue française : Monseigneur connaît bien cet homme, et avant qu'il partît pour le pays d'Occident, ledit Joseph prit place, en Arménie, à la table de monseigneur l'archevêque, qui l'avait déjà vu et entendu plusieurs fois. Au temps de la Passion, lorsque Jésus-Christ, entraîné par les Juifs, était conduit devant Pilate pour être jugé, Cartophile, portier du prétoire, saisit l'instant où Jésus passait le seuil de la porte, le frappa du poing dans le dos, et lui dit avec mépris : « Marche, Jésus, va donc plus « vite ! pourquoi t'arrêtes-tu ? » Jésus, se retournant et le regardant d'un œil sévère, lui dit : « Je « vais, et toi, tu attendras ma seconde venue. »

Ainsi, suivant le récit primitif, Cartophile frappa Jésus d'un coup de poing.

C'est à propos de ce fait que le peuple, aux instincts généreux, modifia plus tard la légende.

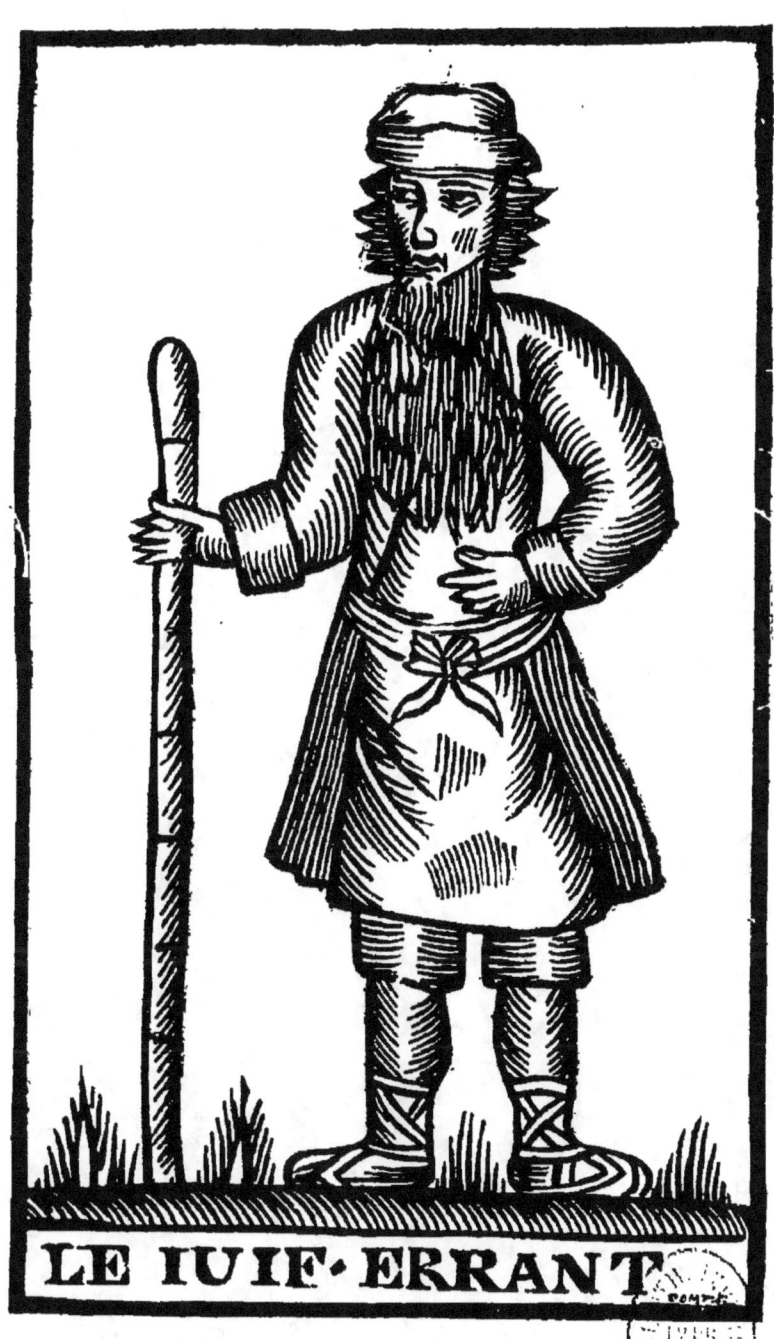

Frontispice de la légende du Juif-Errant, publiée dans les provinces du Midi.

Le portier Cartophile devient un cordonnier devant la boutique duquel passe Jésus qui réclame sa commisération, et en ceci tous se sont accordés à supprimer ce brutal coup de poing, un peu trop anglais, pour le remplacer par des paroles inhumaines ; mais la citation de Matthieu Paris n'est pas complète, et l'archevêque continue son récit :

« Or ce Cartophile, qui, au moment de la Passion du Seigneur, avait environ trente ans, attend encore aujourd'hui, selon la parole du Seigneur. Chaque fois qu'il arrive à cent ans, il fait une maladie que l'on croirait incurable, il est comme ravi en extase ; mais, bientôt guéri, il renaît et revient à l'âge qu'il avait à l'époque de la Passion de Jésus-Christ ; en sorte qu'il peut dire véritablement avec le Psalmiste : « Ma jeunesse se « renouvelle comme celle de l'aigle. » Lorsque la foi catholique se répandit, après la Passion, Cartophile fut baptisé et appelé Joseph par Ananias, qui avait baptisé l'apôtre Paul. Il demeure ordinairement dans les deux Arménies ou dans les autres pays d'Orient, et vit parmi les évêques et les prélats des églises. C'est un homme de pieuse conversation et de mœurs religieuses, qui parle peu et avec réserve ; quand les évêques ou autres

hommes religieux lui adressent des questions, alors il raconte les choses anciennes, et ce qui s'est passé au moment de la Passion et de la Résurrection du Seigneur. Il parle des témoins de la Résurrection, c'est-à-dire de ceux qui, ressuscités avec le Christ, vinrent dans la cité sainte et apparurent à plusieurs ; il parle aussi du Symbole des Apôtres, de leur prédication ; et cela sérieusement et sans laisser échapper la moindre parole qui puisse provoquer le blâme, car il est dans les larmes et dans la crainte du Seigneur, qui le punira lors de l'examen du dernier jour, lui qui l'a provoqué à une juste vengeance en l'insultant. Beaucoup de gens viennent le trouver des contrées les plus lointaines, et se réjouissent de le voir et de l'entretenir. Il refuse tous les présents qu'on lui offre et se contente d'une nourriture frugale et de vêtements simples ; et comme il a péché par ignorance, bien différent de Judas, il espère dans l'indulgence de Dieu. »

Cette dernière citation montre combien de modifications a subies la légende en passant par plusieurs mains. Le Juif-Errant que nous connaissons traversant sans recevoir de blessures les mêlées les plus sanglantes, assistant aux

grands cataclysmes de la nature, ne voyant dans l'humanité qu'ossements empilés sur ossements, le moine Matthieu Paris ne l'avait pas présenté tel.

Le Juif « demeure habituellement dans les deux Arménies. »

« Il vit parmi les évêques et les prélats. »

« C'est un homme de pieuse conversation et de mœurs religieuses. »

« Il est dans les larmes et la crainte du Seigneur. »

Enfin, loin de parcourir sans cesse des contrées lointaines, au contraire, de tous côtés les gens viennent le trouver.

Tel est le Cartophile des premiers récits, que le chroniqueur semble presque excuser, car, dit-il, « il a péché par ignorance. » Qu'il ait ignoré que l'homme qu'on menait au supplice fût le Sauveur, Cartophile n'en a pas moins « frappé du poing dans le dos » un être chargé de chaînes, succombant sous la croix.

Le chroniqueur est trop indulgent. Plus tard, le peuple, qui crut à la légende, voulut un dur châtiment, et ne se contenta plus de la vie ascétique d'un solitaire détaché des passions humai-

nes et rompant sa solitude par de pieux entretiens avec les dignitaires de l'Église.

Le Juif-Errant de la légende postérieure est une figure plus dramatique, plus humaine.

Encore une fois Matthieu Paris revient sur Cartophile. En 1252, vingt-quatre ans après l'arrivée en Angleterre de l'évêque arménien, l'un de ses frères entreprend le même pèlerinage de Saint-Alban et apporte de nouveaux documents sur Cartophile.

« La pâleur de leur visage (il s'agit des moines), la longueur de leur barbe, l'austérité de leur vie, témoignaient de leur sainteté et de leurs mœurs sévères. Or ces Arméniens, qui paraissaient tous gens dignes de foi, répondirent véridiquement aux questions qui leur furent faites... Ils assuraient.. savoir, à n'en pas douter, que ce Joseph, qui avait vu le Christ sur le point d'être crucifié, et qui attendait le jour où il doit nous juger tous, vivait encore selon son habitude. »

Le frère de l'évêque de la Grande-Arménie avait une robuste confiance. Il crut à ce récit et à d'autres non moins singuliers, entre autres que l'arche de Noé s'était arrêtée tout en haut d'une montagne pour « perpétuer dans la mé-

moire des hommes le souvenir de l'extermination générale du monde, etc.; » aussi emporte-t-il l'assurance des prêtres arméniens que Cartophile « vivait encore selon son habitude. »

Un second document est la *Chronique rimée* de Philippe Mouskes, évêque de Tournay, contemporain de Matthieu Paris, et qui traduisit presque mot à mot la légende du moine anglais en rimes barbares, dont il sera question à l'article *Poésie*.

Dans la plupart des livrets populaires se trouve un témoignage plus important, une lettre datée de Leyde du 29 juin 1564 :

« Monsieur, n'ayant rien de nouveau à écrire, je vous ferai part d'une histoire étrange que j'ai apprise il y a quelque temps. Paul d'Eitzen, docteur en théologie et évêque de Scheleszving, m'a raconté qu'étudiant à Wittemberg, en hiver, l'an 1542, il alla voir ses parents à Hambourg ; que le prochain dimanche, au sermon, il aperçut, vis-à-vis la chaire du prédicateur, un grand homme ayant de longs cheveux qui pendaient sur ses épaules, et pieds nus, lequel oyait le sermon avec telle dévotion qu'on ne le voyait pas remuer le moins du monde, sinon lorsque le prédicateur nommait

Jésus-Christ, qu'il s'inclinait et frappait sa poitrine en soupirant fort. Il n'avait autres habits, en ce temps-là d'hiver, que des chausses à la marine qui lui allaient jusque sur les pieds, une jupe qui lui allait sur les genoux, et un manteau jusqu'aux pieds. Il semblait, à le voir, âgé de cinquante ans. Ayant vu ses gestes et habits étranges, Paul d'Eitzen s'enquit qui il était : il sut qu'il avait été là quelques semaines de l'hiver, et lui dit qu'il était Juif de nation, nommé Ahasvérus, cordonnier de son métier, qu'il avait été présent à la mort de Jésus-Christ, et depuis ce temps-là, toujours demeuré en vie... etc. »

Voilà la légende populaire actuelle qui a peu varié depuis le seizième siècle. Il ne fallait plus trouver que de nouveaux témoins ; ils ne manquèrent pas.

En 1575, deux ambassadeurs du duc de Holstein à Madrid, Christophe Elsinger et Jacobus, rencontraient en chemin le Juif-Errant ; ce fut en langue espagnole qu'il leur apprit sa triste destinée.

D'autres, peu après cette époque, relatèrent l'arrivée d'Ahasvérus à Strasbourg ; alors, il parlait allemand.

En 1604, deux gentilshommes, qui se rendaient à la cour de Henri IV, firent connaissance du Juif-Errant sur leur route ; naturellement, il fut question de la Passion de Jésus-Christ.

Le jurisconsulte Louvet, dans son *Histoire de la ville et cité de Beauvais*, rapporte qu'en compagnie de plusieurs de ses compatriotes il avait vu le Juif-Errant près de l'église Notre-Dame de la Belle-Œuvre ; mais c'étaient gens sceptiques que les bourgeois de Beauvais. Ahasvérus, entouré de petits enfants, leur parlait de la Passion du Christ : « On disoit bien que c'estoit le Juif-Errant ; néanmoins on ne s'arrêtoit pas beaucoup à lui, tant parce qu'il estoit simplement vestu, qu'à cause qu'on l'estimoit un conteur de fables, n'estant pas croyable qu'il fût au monde depuis ce temps-là. »

La légende s'étant répandue dans toute la France, des aventuriers en profitèrent pour jouer le rôle de Juif-Errant. Ce fut le comte de Saint-Germain du seizième et du dix-septième siècles, et il ne se contenta pas toujours des « deux ou trois sous » dont il est fait mention dans le récit du docteur Paul d'Eitzen. Le rôle était trop facile et trop tentant. Une grande

barbe, un bâton, des guenilles, tous les mendiants les possèdent. De science, il n'en fallait aucune.

La comédie consistait en affirmations sur une prétendue présence à la mort du Christ, l'insulte légendaire, le châtiment, des voyages imaginaires dans toutes les parties du globe; le premier vagabond à la langue bien pendue dut jouer son rôle en conséquence dans les campagnes et dans les villes.

L'historien de Beauvais était d'autant plus fondé dans son scepticisme, qu'une tradition allemande, qu'il connaissait peut-être, attestait que le Juif-Errant, enfermé dans un cachot de la Palestine, portait toujours son costume romain depuis seize cents ans. Cela était affirmé par des voyageurs qui revenaient de Jérusalem, en 1641.

Un noble Vénitien, nommé Bianchi, avait vu Ahasvérus au fond d'une crypte, à Jérusalem, n'ayant d'autre occupation que de marcher dans sa niche sans rien dire, de frapper de sa main contre le mur et quelquefois contre sa poitrine[1].

Et pourtant, quoique les Turcs fissent bonne

[1] Fait tiré d'un livre allemand, de 1650, sans nom d'auteur, cité par M. Magnin, dans ses *Causeries et Méditations*.

garde autour de son cachot, on apercevait le Juif-Errant :

En 1599, à Vienne ;

En 1601, à Lubeck ;

En 1613, à Moscou ;

En 1633, à Hambourg ;

En 1642, à Leipsick.

Deux bourgeois de Bruxelles, en 1640, avaient également rencontré dans la forêt de Soignes, le Juif « couvert d'un costume extrêmement délabré et taillé d'après des modes fort antiques. »

Ainsi, il se montrait partout, ce qui motive la thèse de l'érudit Droscher. Il ne s'agissait plus d'un Juif-Errant, mais de deux. Préoccupé de faire concorder les dates d'apparition d'Ahasvérus dans plusieurs endroits à la fois, l'honnête Droscher, se refusant à croire à une fourberie, établissait que *deux* témoins de la Passion vivaient encore, condamnés sans doute pour un même crime d'inhumanité, et sans cesse traversant l'Europe[1].

Il en devait arriver d'Isaac Laquedem comme

[1] N'y aurait-il pas, dans ces deux prétendus Juif-Errant se rencontrant, quelque bonne comédie picaresque pour un auteur dramatique porté à l'archaïsme ?

2.

des nombreux Louis XVII sous la Restauration.

Les légendes de l'homme éternel circulaient dans toute l'Europe, surtout en Allemagne, en Norwége, en Suède (dans ce dernier pays on croit encore aujourd'hui au Juif-Errant), en France, en Angleterre et dans les Flandres.

Le baron de Reiffenberg qui, pendant quelques années [1], ajouta diverses trouvailles à l'interprétation de la figure d'Ahasvérus, cite une tradition allemande tirée des *Souvenirs d'un pèlerinage en l'honneur de Schiller* :

« On raconte qu'un jour, sur le marché de Francfort, parut le Juif-Errant.

« Un homme à barbe grise, à demi vêtu d'une tunique déchirée, coiffé jusque sur les yeux d'un sale turban, et qui paraissait exténué par de longs voyages, s'approcha d'un fripier. Après avoir retourné toute sa boutique, il choisit une robe de samit, fourrée de menu-vair et la regarda au jour; il la rendit, puis la reprit, la laissa, la reprit encore et la marchanda. Le fripier, qui le reconnut pour un Juif, à son avarice et à sa ténacité, lui jura, par les yeux du Christ, qu'il ne pouvait rien rabattre de son prix.

[1] *Annuaires de la Bibliothèque royale de Belgique.*

« Le vieillard soupira douloureusement, détourna la tête, s'empara de la robe, et, présentant au marchand une pièce d'or à l'effigie de Tibère, lui dit : — Voilà votre compte. — Cette monnaie n'a pas cours dans l'empire, dit le fripier. — Il y a cependant mille quatre cents ans qu'elle a été frappée à Rome, répondit le Juif, et c'est alors que je l'ai reçue.

« Le fripier épouvanté fit le signe de la croix. — Oh! répondez, s'écria-t-il, n'êtes-vous pas le Juif-Errant? L'étranger avait disparu. »

Mais des esprits plus perspicaces, de ceux qui vont au fond des choses et ne se contentent pas d'affirmations banales, allaient, à l'exemple du jurisconsulte Louvet, émettre également des doutes.

Un historiographe du roi de France, avocat au Parlement de Paris, R. Bouthrays (Botereius), mentionne la venue du Juif-Errant à Hambourg, en 1566t; il craint, dit-il, qu'on ne lui reproche de s'arrêter ainsi à des contes ridicules, quoiqu'il soit question de ce personnage dans toute l'Europe.

Un autre contemporain de Louis XIII, Bulenger, mentionne la tradition qui représente le

Juif comme ayant paru à Hambourg, en 1564, et comme rôdant d'un bout de la terre à l'autre sans boire ni manger; mais il traite fort dédaigneusement cette rumeur, et la renvoie aux esprits crédules.

Dom Calmet cite une lettre écrite de Londres par madame de Mazarin à madame de Bouillon, où il est dit que le Juif-Errant s'est montré, à cette époque, en Angleterre, racontant ses voyages. Suivant cette lettre, ajoute dom Calmet, « le peuple et les simples attribuent à cet homme beaucoup de miracles ; mais les plus éclairés le regardent comme un imposteur, et c'est sans doute le jugement que l'on doit porter de celui-ci et de tous les autres qui auront la même présomption. »

Ainsi les apparitions du marcheur éternel ne passèrent pas sans conteste de certains écrivains. On lit dans le *Discours véritable d'un Juif-Errant* (Bordeaux, 1609) : « Plusieurs ont disputé de cet homme et de son histoire, *pro et contra;* les uns affirment qu'il est vrai homme naturel ; les autres nient cela, et que c'est un spectacle mauvais, comme il est rapporté par leurs raisons. »

Mais que peuvent les esprits sensés sur les imaginations affamées de merveilleux !

Le dix-septième siècle était plein de commentateurs croyants, d'érudits patients, d'éplucheurs de textes, de liseurs sempiternels, de rats de bibliothèque entassant notes sur notes, et en remplissant leurs galetas; pauvres êtres qui, de la vie, ne connaissent que la plume, l'encre, le papier, et ne se passionnent que pour les in-quarto. Ces excentriques ont du bon quand il leur reste quelque lueur de raison; s'ils s'acharnent à une question, ils rendent les mêmes services que les maçons qui, d'échelon en échelon, transportent les pierres au faîte des maisons.

La légende créa, surtout en Allemagne, une armée d'investigateurs qui se livrèrent à l'anatomie comparée des diverses traditions ayant trait à l'histoire d'un homme éternel[1]. C'est

[1] BANGERT, *Biographie de Colert*. — R. BOUTHRAYS, *Commentarii historici*, 1610, in-folio. — BULENGER, *Historia sui temporis*. — J. CLUVER, *Epitome historiarum* et *Praxis alchimiæ*. — M. DROSCHER, *De duobus testibus vivis Passionis Christi*, 1668, in-4°. — G. THELO (J. Frentzel), *Melet. histor. de Judæo immortali*, 1668, in-4°. — C. SCHULZ (M. Schmied), *Diss. hist. de Judæo non mortali*, 1689, in-4°. — C. ANTON, *Diss. in qua fabulam de Judæo immortali examinat.*, 1756, in-4°. — NICOLAS HELWATER, *Sylva chronol.* — ZEILER, *Hist. chron. et géogr.*, 1604. — A ces anciens commentateurs il faut ajouter les modernes : J. BRAND, *Observations on popular antiquities, with additions by Ellis*, Londres, 1813, 2 vol. in-4°. — GRŒSSE,

ainsi que le savant dom Calmet découvrait que l'ouvrier qui fit le veau d'or se nommait *Alsamir* ou *Alsamer*, que Moïse l'excommunia et le condamna à voyager toute sa vie [1].

D'Herbelot, dans sa *Bibliothèque orientale*, parle d'un vieillard à tête chauve, tenant un bâton à la main, « qui vivait dans une grotte de la Syrie, répétant à tous ceux qui le visitaient : — Je suis ici par l'ordre du Seigneur Jésus, qui

Sage vom Ewigen Juden, Dresde, 1844. — D^r COREMANS, *La licorne et le Juif-Errant*, broch. in-8°, Bruxelles, 1845.— Et pour la France : MAGNIN, *Causeries et Méditations*, 2 vol. in-8°, 1843. — G. B. (Brunet), *Notice histor. et bibliogr. sur la légende du Juif-Errant*, br. in-8°, 1845. — BIBLIOPHILE JACOB, *Curiosités de l'histoire des croyances populaires au moyen âge*, Paris, 1859, in-18.

[1] A propos de ces noms si divers, le bibliographe Grœsse dit dans ses recherches sur la *Tradition du Juif-Errant* : « Comme il paraît surprenant que le Juif-Errant s'appelle Laquedem (Isaac comme nom de juif n'est pas surprenant), je m'adressai pour avoir une explication du mot à mon savant ami et collègue, le docteur Botteher, versé en langue hébraïque, qui me répondit : — Si le nom Laquedem est écrit à la française (ou en wallon), il faudrait le lire par conséquent *Lakedem*; étant dérivé de l'hébreu il ne peut signifier autre chose que la Kedem, c'est-à-dire (appartenant) *à l'ancien monde* (au monde passé, le temps passé). Comparer *Isaïe*, ch. XIX, 11. Mais un pareil usage de la préposition *la* est d'ailleurs sans exemple dans les noms propres des Juifs des temps postérieurs, et il faut par conséquent admettre ce *la* comme article français (Comp. La Croix, Lamarque). Le nom d'*Ahasvérus* est d'origine persane. (Voir Gesenius, *Thes.*, t. I^{er}, p. 74.) *Cartophilus* pourrait être composé de l'arménien et du grec. »

m'a laissé en ce monde pour y vivre jusqu'à ce qu'il vienne une seconde fois en terre. »

Les commentateurs de la Bible crurent de leur côté trouver, dans l'Évangile selon saint Jean, une explication de la légende du Juif-Errant. A la suite de la conversation entre le Christ et Pierre, dans le cours de laquelle Jésus annonçait à son disciple le genre de mort qu'il devait subir : — Et celui-ci, dit Pierre en montrant Jean à Jésus, que deviendra-t-il? « Ce à quoi Jésus répondit : — Que t'importe, si *je veux qu'il demeure jusqu'à mon retour.* »

Il y eut abus de paroles et d'écriture à propos d'Ahasvérus poursuivi de tous côtés par les commentateurs ; et, à ce sujet, un érudit modeste, qui, depuis nombre d'années, recueillait les moindres notes ayant trait à la légende, a dit :

« L'auteur d'un cours sur l'histoire de la poésie chrétienne, prêché, il y a quatre ou cinq ans, dans une Revue néo-catholique, après avoir composé l'*arlequin* le plus étrange avec les grands mots de *cycle des apocryphes*, de *symbolisme profond*, de *mythes chrétiens*, et quelques lambeaux de la complainte du *Juif-Errant*, continue sa leçon en ces termes :

« Pourtant, rien n'est moins de nature à faire
« sourire que cette légende, quand on la consi-
« dère dans l'esprit du moyen âge. Pour nos
« aïeux..., l'histoire du Juif-Errant n'était pas
« l'histoire d'un homme, mais celle d'une na-
« tion entière. Sous le voile de cette fiction, il
« y avait pour eux une sombre réalité. Cet
« homme fantastique était à leurs yeux l'image
« du peuple déicide... Ahasvérus était l'image
« du peuple juif dans l'état où l'ont réduit l'a-
« nathème et le désespoir. »

« Il faut l'avouer, on a étrangement abusé du
moyen âge à propos de l'œuvre anonyme d'un
vaudevilliste d'avant la Révolution, à propos d'un
livret à deux sous fabriqué au commencement
du dix-septième siècle. Ce qui est de nature à
faire sourire, c'est le grand sérieux des gens qui
veulent à toute force trouver un symbolisme pro-
fond dans ces balivernes du temps passé.

« Basnage, le savant auteur de l'*Histoire des
Juifs*, en consacrant quelques pages à la fable du
Juif-Errant, et dix autres écrivains non moins sé-
rieux, n'ont aperçu dans ce conte le plus petit
symbole. Chaque pays, chaque époque a son
homme éternel : juif, païen, catholique, musul-

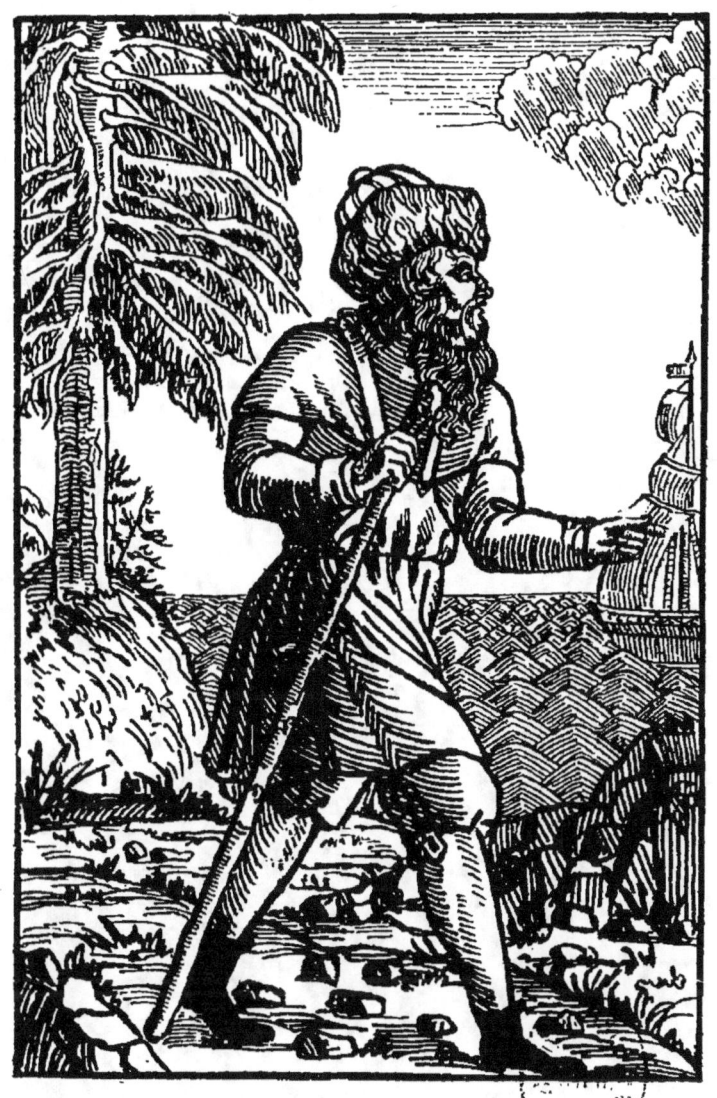
D'après une gravure d'Épinal.

man, affublé de vingt noms différents ; tantôt vieux, tantôt jeune, ici mâle, là femelle ; mais avec le moindre bon sens, avec un peu de sincérité, on est forcé de convenir que, dans cet homme *fantastique*, il n'y a pas plus de mythe que dans *Barbe-Bleue*, pas plus de symbole que dans le *Petit-Poucet.* »

Ainsi parle M. Richard, de la Bibliothèque impériale, qui, sous le titre de *Tablettes du Juif-Errant*, avait commencé à donner toutes les variantes de la tradition du treizième siècle. Ce travail ne fut pas continué [1] ; et le bienveillant bibliothécaire, me voyant passionné dans mes fouilles à propos de littérature populaire, m'offrit son volumineux dossier relatif à Ahasvérus ; mais le premier inventaire me causa une sorte d'effroi, tant les recherches de l'érudit avaient été nombreuses, tant elles en exigeaient de nouvelles.

— Il y a de quoi passer sa vie à la poursuite du Juif-Errant ! pensai-je. Et je jetai mélancolique-

[1] Les *Tablettes du Juif-Errant* parurent sur la couverture du *Juif-Errant* d'Eugène Sue, illustré par Gavarni. Des notes précises intéressaient médiocrement le gros public, qui avait plus soif de drame que de bibliographie. Commencées à la première livraison, ces études furent supprimées à la quatorzième.

ment dans un coin le paquet qui contenait *trop* de documents. Toutefois le calme revint plus tard. Diverses trouvailles que je fis moi-même (et celles-là ne sont-elles pas les plus affriolantes), le sens tout moderne donné à la légende par un imagier, l'esprit de méthode qui, lentement, pendant ces quelques années, tria tous ces matériaux et les tassa, à mon insu, me remirent la plume en main.

Le cerveau plus libre, je laissai de côté les compilations de toute nature dans lesquelles le Juif n'est qu'un prétexte à aventures bizarres, comme au dix-huitième siècle un ennemi des Jésuites publia le *Jésuite-Errant*, comme, sous la Restauration, un royaliste enragé, ne respectant ni la grandeur de l'homme, ni son châtiment, publiait un prétendu voyage d'Ahasvérus à Sainte-Hélène, où Napoléon est traité plus injustement que par Walter Scott [1].

[1] *Relation curieuse et intéressante du nouveau voyage du Juif-Errant, son passage à l'île Sainte-Hélène, son entretien avec Nicolas, arrivée du Juif-Errant en Angleterre*, in-8° de 8 pages, impr. de L. P. Setier. Cette brochure, « imprimée à l'occasion du mariage du duc de Berry, » est l'œuvre d'un royaliste qui suppose que le Juif part pour Sainte-Hélène, « ayant entendu parler d'un homme soi-disant extraordinaire. » Il va

III

BALLADES ET POÉSIES

Un écrivain breton, trop tôt enlevé à la science légendaire, M. Paul Delasalle, disait :

« C'est une chose singulièrement remarquable que cette durable attention du peuple pour le Juif-Errant; il lui a garni la bourse, lui qui n'a rien en ce monde; il lui a assuré ses cinq sous à perpétuité, lui qui ne sait pas toujours la veille s'il mangera le lendemain; il lui a garanti de bons habits et de bons souliers, lui qui marche pieds nus et sous les haillons. »

donc vers l'exilé qui lui dit : « Oui, je suis celui qui surpasse en cruauté Néron, Caligula, Tibère. » Tout le récit est conçu dans les mêmes termes; mais le conteur est un ultra, il ne faut pas l'oublier. — « Je cherchais un homme, s'écrie Ahasvérus, *monstrum inveni*, j'ai trouvé un monstre. »

Le pamphlétaire ne s'est pas aperçu qu'il travaillait à la gloire de Napoléon, en associant son souvenir à celui de la figure légendaire du Juif-Errant. Déjà, pour beaucoup de peuples, Napoléon fait partie du cycle des légendes.

En effet, partout le peuple est plein de pitié pour Ahasvérus. Chaque nation a tenu à honneur de le voir passer : les Flamands, les Anglais, les Allemands, les Français, les Suisses, les Suédois.

Juif-Éternel, disent les Allemands ; *Juif-Courant*, disent les Suisses, chez lesquels les frères Grimm ont recueilli cette tradition orale :

« Le Matterberg, situé au-dessous du Matterhorn, est un glacier très-élevé du Valais, sur lequel le Visp prend sa source. D'après le dire des gens du pays, il y a eu là anciennement une ville considérable. Le Juif-Errant traversa une fois cette ville, et dit : « Quand je passerai par ici une « seconde fois, là où il y a maintenant des maisons « et des rues, il n'y aura plus que des arbres et « des pierres ; et, quand j'y repasserai pour la troi- « sième fois, il n'y aura plus rien que de la neige « et de la glace. » A présent, on n'y voit plus que neige et glace. »

Admirable décor que cette légende, dans laquelle s'encadre merveilleusement une figure désolée.

Je ne parlerai que pour mémoire de la *Chronique rimée*, de Philippe Mouskes, dont tout l'hon-

neur est d'avoir mis en rimes, au treizième siècle, la narration de Matthieu Paris. Mouskes, le Loret, le gazetier barbare du treizième siècle, a suivi la légende pas à pas, sans en tirer un cri, une émotion.

> Et ne morra pas voirement
> Jusques au jour del jugement,

sont les deux seuls vers raisonnables qu'on puisse citer.

Il existe, en Angleterre, une ballade du Juif-Errant, où du moins un ardent amour du Sauveur se fait remarquer.

Le poëte dit du Christ : « Le poids de sa croix était si lourd que plus d'une fois il fut sur le point de s'évanouir ; de son visage tombaient des grumeaux de sang et des gouttes de sueur. »

Là encore l'auteur de cette ballade suit les récits primitifs dans lesquels le Juif-Errant, « tel qu'il parut à Hambourg en 1547, » est représenté vivant d'aumônes et n'acceptant qu'un *grout* à la fois, c'est-à-dire une petite pièce de la valeur de huit sous.

Deux strophes sont à citer de cette ballade écrite en vers blancs de différente mesure, que les bibliophiles anglais croient avoir été composée au milieu du seizième siècle :

« Harassé, il (le Christ) voulut s'arrêter et soulager son âme meurtrie en se reposant un instant sur un banc de pierre; mais un misérable s'y opposa brutalement en lui disant : Va-t'en, roi des Juifs! Va-t'en ! Le lieu de ton supplice est proche : d'ici tu peux le voir !

« Et, en parlant ainsi, il le congédia brusquement. C'est alors que le Sauveur répondit : Moi, je vais au repos, mais toi tu veilleras, tu marcheras toujours[1]. »

Telles sont, avec un couplet recueilli en Suède, les poésies et légendes étrangères qu'on a recueillies jusqu'ici sur le compte d'Ahasvérus.

Dans les représentations sacerdotales de l'Eglise au moyen âge, où le sacré et le profane étaient mêlés, le Juif-Errant quelquefois fit partie du drame en compagnie de Barabbas, de Marie-Madeleine, de l'ânesse de Balaam, etc.

De l'église le vagabond passa à la cour.

[1] Voir aux Appendices.

Un faiseur de ballets du dix-septième siècle imagina d'introduire le Juif-Errant dans le divertissement du *Mariage de Pierre de Provence et de la belle Maguelonne*[1]. Singulier ballet où apparaissent le Fou, un Médecin, des Baladins, des Muletiers ivres et la Reine des Andouilles.

Que pouvait faire Ahasvérus en pareille société ? Conter ses malheurs, la reine des Andouilles y eût prêté une mince attention ; cependant chacun des personnages venant débiter son couplet, le Juif chante à son tour le petit discours macaronique suivant :

RÉCIT D'VN IUIF ERRANT

Salamalec o Rocoha
Yatau y a Tihilaca
Amaté lieb its on bogh gros
Et vonlust est facta voor os.

Je ferai grâce du second couplet d'une bouffonnerie dont nous avons perdu le sens, et qui est

[1] *Dancé par Son Altesse Royale dans la ville de Tours, le 21, en son Hostel, et le 23, en la salle du Palais. A Paris, chez Cardin Besongne, au Palais, en la Gallerie des Prisonniers.* MDCXXXVIII.

loin de la folle gaieté des matassins et des Turcs de Molière; mais le sieur Tristan, personnage du ballet, s'avance tout à coup comme interprète du Juif-Errant, et il adresse en son nom de galants compliments à son Altesse Royale :

> Si mon amour et ma constance
> Esbranlant vostre résistance,
> Vous disposent à la pitié,
> Beauté charmante et céleste,
> Faites m'en le signe à moitié
> J'interpreteray bien le reste.

Après quoi, la reine des Andouilles, ayant pitié de la passion de Pierre de Provence pour la belle Maguelonne, consent à unir les deux amants. C'est insensé.

L'intérêt de cette plaquette, de celles si chères aux bibliophiles, ne serait pas considérable, si l'introduction du Juif-Errant dans un ballet de cour ne prouvait la popularité de la légende en 1638.

Pierre de l'Estoile raconte dans son *Journal* qu'il acheta au prix de deux sous « une fadaise curieuse. » Cette fadaise était la légende imprimée en 1609 à Bordeaux, avec le titre : *Discours vé-*

ritable d'un Juif-Errant, lequel maintient avec paroles probables avoir esté présent à voir crucifier Jésus-Christ et est demeuré en vie. Telle est peut-être l'origine de l'opuscule qui, depuis deux siècles, s'est constamment réimprimé à Troyes, à Orléans, à Rouen, à Limoges, à Epinal, à Montbéliard. A la légende était jointe une complainte, qui se chantait sur l'air des *Dames d'honneur :*

> Le bruit couroit çà et là par la France
> Depuis six mois, qu'on avoit espérance
> Bientôt de voir un Juif qui est errant
> Parmi le monde, pleurant et soupirant.

Il suffit de donner le premier et le dernier couplet de cette complainte qui n'en a pas moins de dix-huit :

> Quand l'univers je regarde et contemple,
> Je crois que Dieu me fait servir d'exemple
> Pour témoigner sa mort et sa passion
> En attendant sa résurrection.

Dans cette première ballade, il n'est pas fait mention des cinq sous dont jouit toujours Isaac Laquedem, adjonction qui, à mon sens, décida du

succès de la seconde complainte. Ces merveilleux et positifs cinq sous devaient frapper l'esprit du peuple.

Un cantique [1], qui se glissa entre les deux, n'eut garde d'omettre ce fait si particulier :

> Alors je pris tranchet soudain :
> Le mettant ma ceinture, je lève (*sic*),
> Cinq sols, un bâton en la main.
>

Mais la seconde complainte, qui, selon toute apparence, parut quelques années plus tard, recueillit tous les suffrages du peuple qui ne pouvait se rassasier de ses vingt-quatre couplets. Pourtant l'auteur anonyme a violé toutes les lois de la prosodie; du poëme on enlèverait des charretées d'hiatus :

> Ni ici ni ailleurs.

Même les vers qui n'ont pas toujours le nombre de pieds nécessaires doivent troubler le chanteur.

[1] Ce cantique est tiré de « *l'Histoire admirable du Juif-Errant*... Le prix est de trois sols. A Rouen, Behourt. » Avec autorisation d'imprimer du 27 novembre 1763.

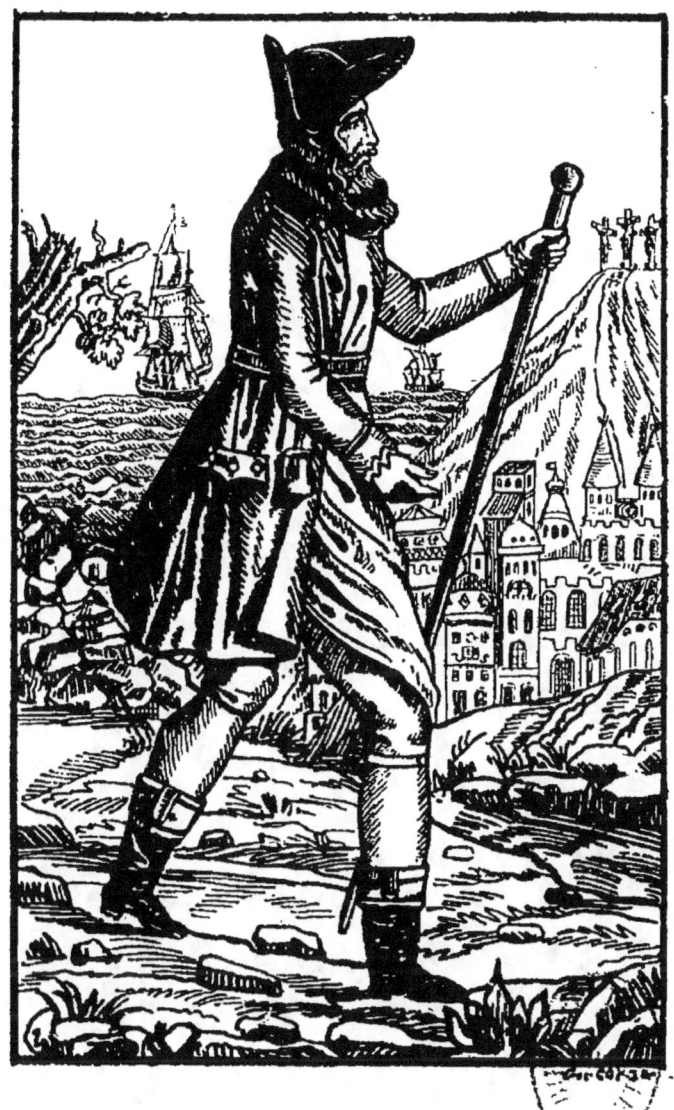

D'après une gravure de la fabrique
d'imageries de Metz.

Qu'importe ? La composition en est belle, la rime sonore dans ses hardies assonances, et on s'étonne que dans la seconde moitié du dix-huitième siècle, un homme qui ne s'est pas fait connaître ait pu concevoir une œuvre si simple et si naïve [1] ?

Une graine de la légende devait fleurir en Bretagne qui est le jardin d'acclimatation des croyances merveilleuses [2].

Le type du Juif qu'on appelle *Boudedeô* dans ce pays, a été modifié par un poëte inconnu qui a voulu attirer la pitié sur l'éternel voyageur.

Boudedeô, cordonnier, père de famille, fait venir ses enfants sur le seuil de sa porte, pour voir le Christ :

« Voilà que Jésus passe devant ma maison : écrasé de fatigue, il s'arrête près de ma boutique; et moi, je lui dis avec orgueil : — Passe, méchant, à la mort !

« Jésus me répondit avec une voix triste : — Je

[1] M. Paul Boiteau, dans les notes de ses *Légendes pour les enfants* (Hachette, 1861, 1 vol. in-18), dit que cette complainte est de Berquin; cette assertion aurait besoin de preuves.

[2] Je cite dans la *Légende du bonhomme Misère*, un *gwerz* dans lequel Misère et le Juif se rencontrant, ces deux malheureux s'insurgent contre leur destinée.

m'en vais, homme dur et malheureux. Bientôt, je reposerai près de mon père; mais tu marcheras toujours, tu marcheras jusqu'aux quatre coins du monde, tant que la vie durera. »

Il a été dit plus haut que les diverses nations de l'Europe tenaient à honneur d'avoir vu le Juif-Errant traverser leurs frontières. Quand fut créée la complainte définitive, plusieurs provinces de France modifièrent certains couplets, afin de prouver que Paris, Vienne en Dauphiné, Metz, Poitiers, etc., avaient possédé le Juif-Errant dans leurs murs. Le poëte breton a voulu que les principales villes de sa province jouissent du même privilége.

Après avoir parcouru le monde pendant cent ans, Boudedeô revient en Bretagne et cite Morlaix « qui n'était alors qu'une forêt, » Quimper et Brest « qui étaient de grandes plaines vertes. »

« J'ai vu, dit-il, la Bretagne couverte de bois et de feuillées; alors, les hommes vivaient comme des sauvages. Bien des changements ont été faits depuis la dernière fois que je suis parti d'ici; je vois beaucoup de belles villes qui ont été bâties[1]. »

[1] Ces citations du *gwerz* breton, je les empruntai jadis à un arti-

Tous ces détails devaient remuer la fibre patriotique d'un peuple à qui on parlait de Saint-Pol, de Quimperlé, de Rennes « grande et large, » etc. C'est le procédé des compositeurs de *noëls* mêlant aux choses sacrées les choses profanes, faisant rencontrer dans la même étable la Vierge et les commères de village, les rois mages et les marchands du pays, l'Enfant Jésus et les laboureurs qui le prient de s'intéresser à leurs récoltes.

En ceci, combien les poëtes populaires l'emportent sur les poëtes des villes! Ils associent le peuple à leurs chants; connaissant leur public, ils spéculent sur la vanité des uns, sur l'intérêt des autres; mais, à ces finesses de paysans, ils joignent une naïveté profonde.

Le poëte de profession, lui, trop souvent se monte à froid pour recouvrir de rimes élégantes un sujet qui ne l'émeut pas, auquel il ne croit guère. Le bizarre alors tenant lieu d'inspiration, il en résulte un poëme semblable au suivant :

cie de la *Mosaïque de l'Ouest* publiée en 1844. On trouvera aux Appendices une traduction plus complète et plus littérale de ce *gwerz*.

4.

« Ahasver, dit l'Allemand Schubart, se traîne hors d'une sombre caverne du Carmel... Il secoue la poussière de sa barbe, saisit un des

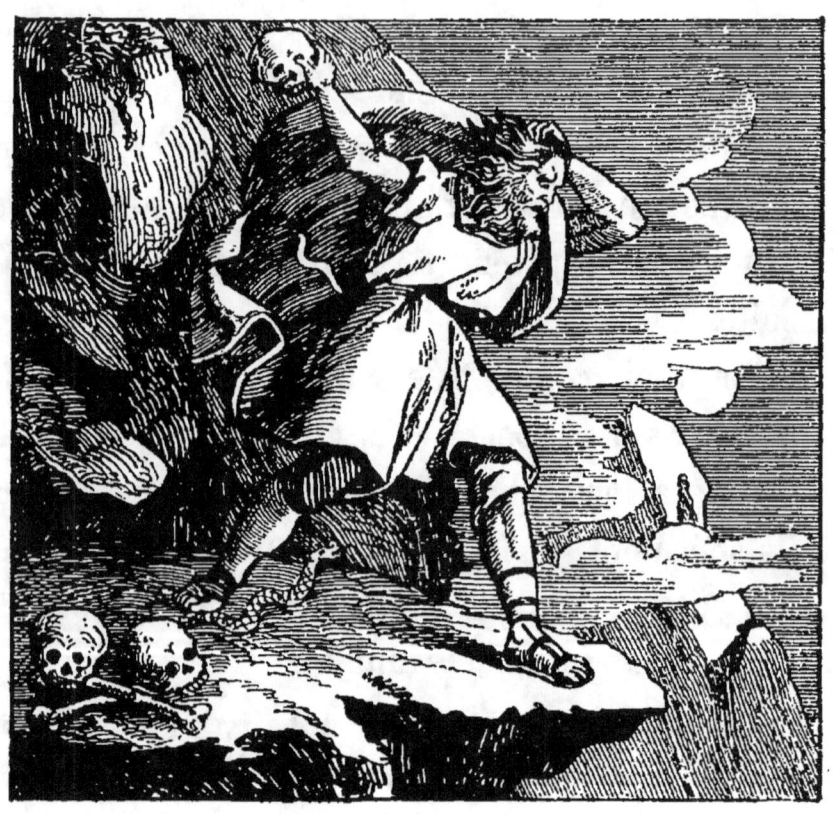

Fac-similé d'une gravure allemande moderne.

crânes entassés là et le lance du haut de la montagne... Le crâne saute, rebondit, et se brise en éclats : « C'était mon père ! » s'écrie le Juif. Encore un !... Ah ! six encore s'en vont bondir

de roche en roche... « Et ceux-ci... et ceux-ci? rugit-il, les yeux ardents de rage. Ceux-ci, ce sont mes femmes! » Ah! les crânes roulent toujours. « Ceux-ci... et ceux-ci, ce sont les crânes de mes enfants! Hélas! ils ont pu mourir! Mais, moi, maudit, je ne puis pas!... L'effroyable sentence pèse sur moi pour l'éternité[1]! »

Toutes ces têtes de mort devaient plaire à l'époque romantique qui abusait du macabre; mais Ahasvérus, brisant (on ne sait trop pourquoi) les crânes de son père, de ses femmes et de ses enfants, n'offre qu'une fantasmagorie déclamatoire et sans but.

Béranger comprenait mieux le sentiment populaire, et par là il justifie l'enthousiasme souvent exprimé sur ses petits poëmes par Gœthe dans les *Conversations* avec Eckermann!

Reprenant l'idée et non les détails, Béranger, à propos du Juif-Errant, chante l'humanité et la fraternité.

A son tour, un chansonnier qui eut quelquefois l'instinct de l'art populaire, Pierre Dupont,

[1] Traduit, vers 1850, par Gérard de Nerval.

tenta d'attacher de nouveau le nom du Juif-Errant à un poëme [1] :

> Lorsque Jésus gravissait le Calvaire,
> Plus accablé des crimes de la terre
> Que de sa croix, sur son modeste seuil
> Il vint un Juif, qui donnait son coup d'œil
> A ce spectacle et semblait s'y complaire.
> Or la légende en fait un cordonnier.
> Jésus succombe et veut l'apitoyer :
> « Que sur ton seuil au moins je me repose ! »
> Soit dureté, peur, ou toute autre cause,
> Le Juif refuse... Il va bien l'expier !

Tel est le début du poëme de Pierre Dupont, bien inférieur au couplet suivant de la complainte :

> Sur le mont du Calvaire
> Jésus portait sa croix :
> Il me dit, débonnaire,
> Passant devant chez moi :
> « Veux-tu bien, mon ami,
> Que je repose ici ? »

Tout est à l'avantage du poëte inconnu : netteté

[1] *La Légende du Juif-Errant*, compositions et dessins de G. Doré. Paris, Michel Lévy, 1856, grand in-folio.

de dessin, simplicité du récit. Le Christ est bien le Christ de la Bible, doux, *débonnaire*. Pierre Dupont tente de le peindre et ne parvient pas à faire oublier le poëte populaire :

> Jésus se tourne, et de son beau visage,
> Dont le soleil n'est qu'une pâle image,
> Éblouissant le cortége atterré,
> Il dit au Juif d'un air transfiguré :
> « Tu vas partir pour un lointain voyage, » etc.

Lutte infertile avec l'auteur de la complainte, pleine de tendresse évangélique :

> Jésus, la bonté même,
> Lui dit en soupirant :
> « Tu marcheras toi-même
> Pendant plus de mille ans. »
>

C'est en mettant en parallèle la complainte et le poëme qu'apparaît la misère de l'art didactique. Correction, connaissance des procédés rhythmiques ne sont rien en regard du *sentiment* qui est le foyer de toute poésie populaire. Dans sa paraphrase de la complainte, Pierre Dupont est vaincu à chaque couplet, et l'humanitarisme de

son épilogue où sont chantées les époques industrielles, ne sauve rien.

Quand Gœthe s'emparait d'une tradition populaire, c'était pour la féconder. Il n'eût pas commis la faute de refaire un poëme sur le Juif-Errant[1].

Le poëme existe. C'est la complainte, un chef-d'œuvre, malgré ses incorrections. Il faut des légendes plus vagues pour être rajeunies, et, après Pierre Dupont, un autre a échoué dans une médiocre composition dont on ne saurait citer un vers[2].

[1] Dans sa jeunesse Gœthe tenta d'en tirer un drame; mais il abandonna, dit-il dans ses *Mémoires*, cette conception, jugeant plus sain de la détruire.

[2] Grenier, *la Mort du Juif-Errant*, Hachette, 1857.

IV

IMAGES DU JUIF-ERRANT EN FLANDRE, EN ALLEMAGNE ET EN NORWÉGE.

« Toutes les éditions populaires de la légende donnent des portraits du Juif-Errant, d'après un même modèle. Il serait sans doute digne d'un artiste et d'un antiquaire de remonter à la source et d'en découvrir l'auteur, » dit M. Charles Nisard [1], et c'est ce que j'ai tenté de faire.

Déjà le bibliographe Grœsse avait signalé des histoires populaires d'Ahasvérus en Hollande, en Suède et en Norwége, ainsi que diverses éditions allemandes portant la date de 1602, 1619, 1634, 1645, 1661, 1681, 1697, ornées d'ordinaire, disait-il, « d'horribles gravures sur bois. »

Ces indications étaient précieuses en ce sens

[1] *Histoire des livres populaires et de la littérature du colportage*, 2 vol. in-18. Dentu, 1864, t. I, p. 493.

qu'elles indiquaient la route à suivre pour retrouver trace, par la gravure, de la notoriété du Juif-Errant en Europe. Elles concordaient d'ailleurs avec le fait cité par un ancien historien de Tournai, Cousin :

« Audict an 1616, dit-il, se vendoit publiquement à Tournay et ailleurs, par des porte-paniers, parmy d'autres cartes et images de papier, le pourtraict d'un Juif, à mon advis fabuleux, appelé Ahasvérus. »

Citation qui, maintes fois reproduite par les commentateurs de la légende, ne jetait aucune lumière sur une estampe que malheureusement l'historien flamand, trop sceptique à l'endroit du Juif, avait laissé passer sans la décrire.

Il semble que plus une œuvre a de succès, moins elle a de chances d'être conservée. Les érudits ne s'inquiètent pas des images qui intéressent le peuple ; les collectionneurs rougiraient de les classer dans leurs portefeuilles. Ainsi sont condamnées à la destruction tant « d'images de papier » collées aux murs des cabaretiers, données aux enfants, estampes dont les gens des campagnes se lassent eux-mêmes un jour, et qui ont une fin trop enviable, quand un fonds tout entier

sert, comme le raconte M. Garnier dans son *Histoire de l'imagerie chartraine*, à envelopper les étoffes des marchands de nouveautés d'Orléans.

Les anciennes images du Juif étant devenues d'une excessive rareté, il fallait s'enquérir des livrets de la même famille, dont le frontispice, comme le suivant, est quelquefois relevé par une image curieuse.

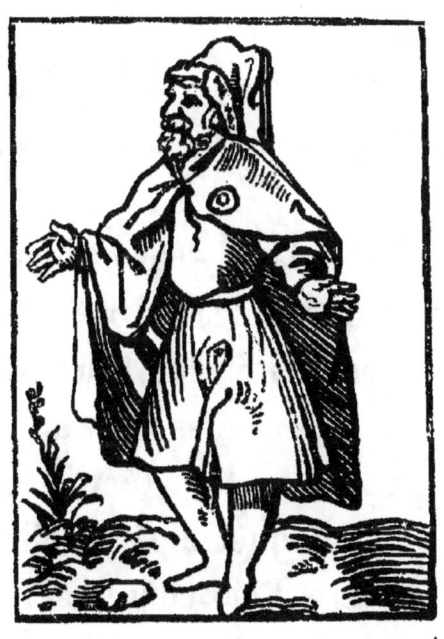

D'après une gravure allemande de 1602.

De ces livrets, eux-mêmes fort difficiles à se procurer, le savant bibliothécaire de Weimar,

M. le docteur Reinhold Kœhler, a bien voulu détacher à mon intention quelques-unes des gravures qualifiées trop facilement par Grœsse « d'horribles. »

La première gravure connue d'après le Juif-Errant est celle (page 49) tirée de la « *Courte description et aventure d'un Juif nommé Ahasvérus...* » Imprimé à Bautzen, chez Wolfang Suchnach, en 1602, cet in-quarto (en allemand) comporte quatre feuilles et se trouve à la bibliothèque de Munich.

La vignette n'offre rien de particulier. Le personnage semble, suivant la pensée du dessinateur, adorer Dieu.

Ici devrait être placée chronologiquement l'image sans doute flamande de 1616, dont parle l'historien de Tournai cité plus haut, une véritable estampe populaire qui, se trouvant « parmy d'autres cartes ou images de papier, » était évidemment coloriée. Mais quel dépôt public, quelles collections particulières l'ont conservée?

La gravure sur cuivre, qu'on voit en regard, fait partie d'un livret allemand ayant pour titre : « *Vrai portrait d'un Juif de Jérusalem nommé Ahasvérus...*, imprimé à Augsbourg chez la veuve

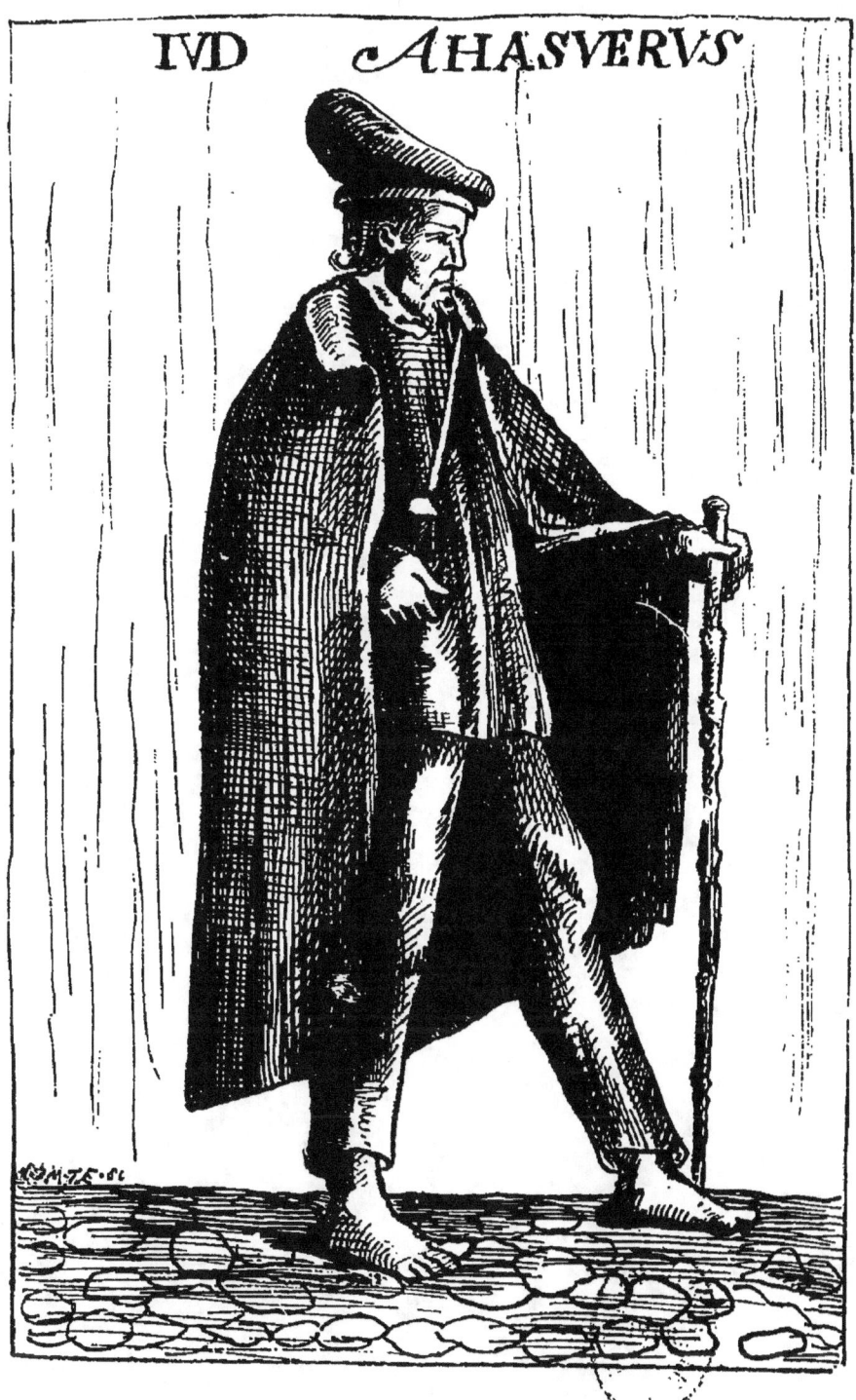

AHASVÉRUS.
Fac-similé d'une gravure allemande de 1618.

Sara Mangin, édité par Wilhelm Peter Zimmermann, graveur, 1618. »

L'estampe vaut certainement mieux que la notice de Chrysostome Dudulæus, contenant la lettre de Paulus von Eitzen, docteur en écriture sainte et évêque de Schleswick, à propos d'une apparition d'Ahasvérus qui eut lieu à Hambourg en 1564, et de ses excursions postérieures à travers l'Europe.

Notice identiquement semblable à celle que les éditeurs des *Bibliothèques bleues* de diverses provinces ont sans cesse réimprimée et réimpriment encore aujourd'hui, ornées de vignettes véritablement barbares ; mais ici le burin offre le caractère sérieux et convaincu qui est la personnification de l'art allemand, du plus élevé au plus populaire. Ahasvérus n'est pas traité avec le luxe des colères célestes qu'ont évoquées les tailleurs sur bois français ; on pourrait prendre le personnage pour un des apôtres de la Réforme, cheminant pieds nus pour accomplir sa mission.

Un érudit hollandais, qui s'est occupé du Juif-Errant, a pris à partie plutôt la légende que sa représentation figurée :

« Dans notre pays, comme ailleurs, dit-il, l'attention publique s'est fixée depuis quelques années sur l'histoire du Juif-Errant[1]. »

La France ne me paraît plus aujourd'hui devoir être comptée dans cet « ailleurs; » nos imagiers montrent une certaine tiédeur à réimprimer l'image du Juif, et en 1869 le timbre du ministère de l'intérieur ne s'use guère à délivrer l'*exeat* au fatras de Chrysostome Dudulæus.

Au chapitre IV de la *Tradition du Juif-Errant développée historiquement, comparée à des mythes analogues et éclaircie par la critique*, le bibliographe Grœsse, parlant de diverses brochures composées sur la tradition, cite une gravure en bois qui illustre la « *Relation miraculeuse d'un Juif, natif de Jérusalem et nommé Ahasvérus, qui prétend qu'il a assisté au crucifiement du Christ, et qu'il a été conservé jusqu'ici en vie par Dieu, avec un avertissement théologique au lecteur chrétien, illustré et augmenté avec des histoires et exemples authentiques*, écrit par Chrysostomus Dudulæus à son bon ami.

[1] Archief voor Kerkelijke Geschiedenis..., door N. C. Kist en H. J. Royaards. Leyden, 1842, in-8°, t. XIII, p. 314-318 et 527-528.

« On lit à la fin de la relation : *Datum Refel*, le 1ᵉʳ août, a. 1613, s. l., et a. (1645)?

« Immédiatement au-dessous du titre, ajoute Grœsse, se trouve une gravure en bois de la grandeur du feuillet, représentant une contrée avec des arbres autour d'un village : du côté droit, le soleil sort des nuages ; au milieu, le Sauveur, avec la couronne d'épines et les bras étendus ; sur le premier plan, le Juif-Errant, habillé comme il est décrit dans le livre : « à genoux, les mains jointes, « son chapeau et une Bible à terre, à côté de lui. »

Sur le revers de la gravure se lisent ces vers :

> Nubibus in altis crucifixum cernit Jesum
> Asverus, dignum clamitat ante crucem.
> Le juif Asverus connu au loin et au large,
> Jadis et en ce temps
> Connu, erre par tout le monde,
> Parle toute langue, méprise l'argent.
> Ce qu'il dit du Christ, tu peux le lire ici.
> Cependant avec humeur
> Ne le méprise point, laisse-le pèleriner.

M. le docteur Kœhler m'a communiqué également un fac-simile de ce bois ; mais, ainsi que me l'écrit le judicieux bibliothécaire de Weimar, il faut regarder cette estampe comme la représen-

tation d'un anachorète ou d'un moine quelconque, transformé en Ahasvérus pour les besoins de l'éditeur. Aussi la description détaillée du bibliographe Grœsse suffit-elle.

J'en agirai de même pour la vignette en tête d'une édition flamande de la vie du Juif-Errant, imprimée au dix-huitième siècle chez Joseph Thys, à Anvers. Un personnage (est-ce un homme ou une femme?), habillé d'une robe flamande, marche par les rues, un panier de provisions sous le bras. Il n'y aurait rien d'intéressant à reproduire cette figure, qui a plutôt le caractère d'une servante allant aux provisions que celui du marcheur éternel.

Le procédé n'a pas été inventé seulement aujourd'hui par les journaux illustrés à un sou, de donner le portrait de Cartouche pour celui de M. de Talleyrand : de tout temps les imprimeurs économes ont trompé le public de la sorte.

A cette gravure flamande j'aurais préféré les images espagnoles qui, suivant David Hoffmann, montrent le Juif-Errant en butte au mépris et à la haine. « Partout, dans ce pays, dit le commentateur, les images, les gravures nous le représentent portant comme stigmate, au milieu du

front, une croix lumineuse qui lui ronge constamment le crâne et dévore éternellement son cerveau. »

Ce sont ces images qu'il serait intéressant de connaître, le sombre génie espagnol ayant dû diriger contre le Juif, dont l'Inquisition ne put jamais s'emparer, des crayons ardents et noirs.

A ce propos, j'ai feuilleté de volumineuses collections de *pliegos*, qui sont les imageries espagnoles correspondant à nos produits d'Épinal, et je n'ai trouvé que le Juif-Errant d'Eugène Sue, interprété par les imagiers de 1845. Il faut, d'ailleurs, se défier des assertions de ce David Hoffmann qui, sous le titre de *Chroniques de Cartophilus*, publiait à Londres, en 1853, trois gros volumes formant la *première partie* d'une épopée du Juif-Errant, laquelle épopée avait besoin encore de *six* autres volumes pour être menée à bonne fin. Remplir *neuf volumes* de matériaux véridiques, c'est beaucoup ; les premiers volumes de cette conception symbolico-romanesque m'ont suffi.

Ayant poursuivi jusqu'à l'extrême limite que doit se poser un chercheur les images anciennes du Juif-Errant à l'étranger, il reste à décrire deux représentations modernes du personnage, tel que

le comprennent les graveurs norwégiens et flamands.

Le Danemark et la Norwége se préoccupent particulièrement des traditions populaires ; l'exemple des frères Grimm en Allemagne a été suivi par de véritables savants dont la vie est amplement remplie par ces recherches empreintes d'un sentiment de patriotisme. Dans ces heureux pays un érudit, entouré d'une nombreuse famille, travaille lentement à son œuvre et accomplit une mission en soumettant au public, dans des ouvrages qui ont demandé de longues années de recherches, le fruit de ses méditations à propos de contes, de poésies populaires et de traditions.

Rasmus Nyerup, dans son excellente histoire des *Livres amusants qui ont été universellement lus en Danemark et en Norwége*[1], dit à propos d'Ahasvérus :

« M. le pasteur Blicher a écrit en février 1796 : Ici, en Jutland, tous connaissent de nom le cordonnier de Jérusalem, et plusieurs d'après leurs

[1] Rasmus Nyerup, *Almindelig Morskabslæsning i Danmark og Norge igjennem Aarhundreder*, Copenhague, 1816, petit in-8°.

propres lectures. — Père, me demandait récemment une femme avec beaucoup de sérieux, n'existe-t-il pas réellement ? Les uns disent que non, moi je dis que si. — Je vous assure en vérité que c'est une pure fable. — Je ne peux pas le croire ; depuis mon enfance, je sais la chanson par cœur :

>Cordonnier j'ai été,
>Habitais Jérusalem.
>J'ai insulté le Christ,
>J'étais un terrible blasphémateur.

« — Assez, assez, j'entends que vous la savez.
« Il est fâcheux, dit Nyerup, que M. Blicher n'ait pas laissé continuer la femme : nous aurions eu toute la chanson ; mais, d'un autre côté, on peut affirmer avec raison que nous avons peu perdu, car ce premier couplet annonce une plate et mauvaise chanson. »

La vignette ci-contre, tirée d'un volume populaire suédois contenant l'histoire du Juif-Errant, prouve que le dessinateur ne croit pas fortement à l'existence du marcheur éternel. Il y a une pointe de raillerie dans le personnage portant ses bottes au bout d'un bâton.

D'après une gravure suédoise moderne.

Les Flamands sont moins sceptiques et ce n'est pas sans intention que je détache d'un petit cahier populaire de Gand une image relative au Juif-Errant. Cette estampe est d'une exécution tout à fait enfantine. Dans ces tailles naïves, je

lis aisément le sentiment populaire. Par les précédentes reproductions, on a vu que l'Allemagne envisage froidement Ahasvérus; la Suède en sourit. La Flandre veut un terrible châtiment.

Les Flamands sont pieux et croyants. Tout le côté de la Belgique opposé, par sa position géographique, aux Wallons plus libres penseurs, est rempli de couvents, de chapelles. J'ai vu dans les églises de Flandres des femmes du peuple à genoux, en extase, les bras dressés vers l'autel, priant comme on priait au seizième siècle. Une foi vive et ardente anime ce peuple. Il croit à la légende primitive.

Un cordonnier a insulté le Christ portant sa croix.

— Tu marcheras sans cesse, lui dit le Christ.

Marcher sans cesse! Ce châtiment n'a pas paru assez terrible aux Flamands. Il faut que le Juif soit puni par la perte de son enfant! Telle est la portée de cette image, la seule qui contienne ce détail domestique. Toutes les estampes populaires montrent le Juif seul. Les Flamands l'ont châtié plus cruellement en le dotant d'une famille. Ahasvérus marchera sans cesse,

poursuivi par le souvenir de sa femme. Sans cesse

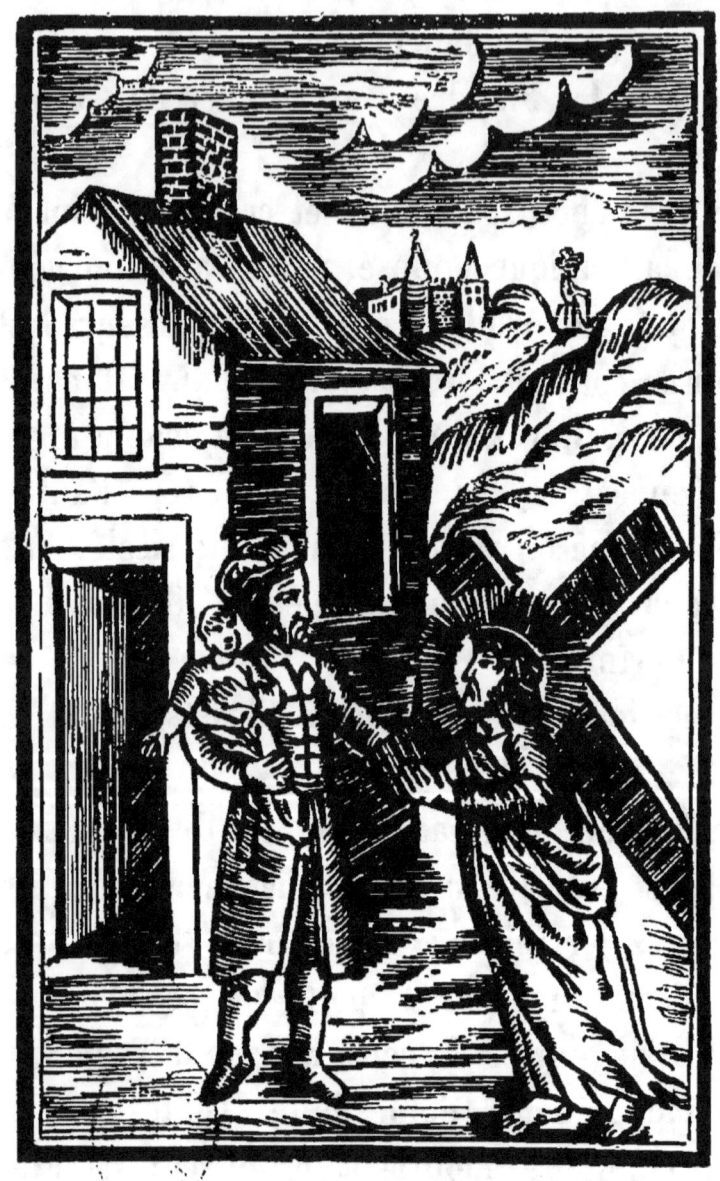

D'après une gravure flamande moderne.

il marchera, se rappelant son nouveau-né. Cha-

que ménagère, chaque enfant qu'il rencontrera dans ses voyages lui rappelleront avec amertume le souvenir du foyer.

Voilà ce que je lis dans ce burin primitif, que je préfère à beaucoup d'œuvres purement artistiques ; si pauvre que soit l'exécution de l'estampe, elle fait penser.

V

IMAGES FRANÇAISES DU JUIF-ERRANT.

L'image d'Ahasvérus, entre toutes, a été la plus populaire de celles qui ont fait gémir les presses d'Épinal, de Metz et de Nancy. Partout, depuis le commencement de ce siècle, le Juif-Errant a décoré la cabane du pauvre, ayant pour pendant Napoléon. Il semble que le peuple donnait une place égale dans son esprit à ces deux grands marcheurs.

Aujourd'hui où l'érudition ne progresse qu'ap-

puyée sur les monuments gravés, il était utile de connaître l'origine de cette estampe.

Pourquoi faut-il que les érudits des siècles précédents n'aient pas compris l'importance de l'imagerie populaire, contre laquelle il restera longtemps certaines préventions académiques? Elles étaient d'un enseignement précieux ces images qui s'adressaient à des gens ne sachant pas lire. Combien encore, en France, de paysans qui ne peuvent connaître la légende que par la gravure?

C'est un art barbare, dit-on : mais n'allons-nous pas au loin faire de pénibles voyages pour rapporter des traces d'art barbare des anciens peuples?

Ces estampes que nous méprisons, pour les avoir eu trop souvent sous les yeux, ont une utilité. Qui sait si Kaulbach, introduisant le Juif-Errant dans sa grande composition de la Destruction de Jérusalem, ne s'est pas souvenu des naïves images qui frappaient ses yeux dans sa jeunesse?

Après les gravures allemandes reproduites dans cette étude, la plus ancienne que je connaisse en France est le portrait du Juif, gravé par Le Blond,

qui s'adressait plutôt aux bourgeois qu'au peuple. Le burin n'en est pas mauvais; mais le dessinateur du dix-septième siècle n'a guère plus compris le masque légendaire que le compositeur des ballets royaux dont il a été question. C'est une figure de vieillard sans caractère particulier, au-dessous de laquelle on lit ces vers :

>Je suis errant à tout jamais,
>Mon alleure est continuée.
>Je nauray ny repos ny pais
>Jusques à ceste grande journée
>Que le Rédempteur des humains
>Jugera l'œuvre de ses mains.
>En Syon jay prins ma naissance,
>Jay veu le Sauveur en tourmentz,
>De luy jay receu ma sentence
>Qui me remplist destonnementz,
>Lorsqu'il menjoignit cheminer
>Sans pouvoir ma course borner.

Gravure classique, où le sentiment populaire n'a pas guidé le crayon du dessinateur.

Il est une planche ancienne qu'on a imprimée jusqu'à la fin de la Restauration, chez Bonnet, rue Saint-Jacques.

Les premiers tailleurs en bois n'ont pas produit d'œuvre plus naïve. Ainsi que chez les maîtres

allemands primitifs, le sujet est divisé en trois compartiments contenant le portrait du Juif et deux actions, où se déroulent les principales faces du drame.

Le Juif-Errant, les pieds chaussés de sandales, marche à travers les déserts. Le prologue du drame dans lequel il est mêlé se déroule dans un premier compartiment où Jésus, tombé sous le poids de sa croix, recueille les dures paroles du cordonnier, tandis que, dans le second, on voit des bourgeois en habit Louis XV, s'entretenant avec Ahasvérus.

Cette estampe je la reproduis au frontispice pour la joie des iconophiles, car il n'existe à Paris aucun autre monument ancien peint ou gravé ayant trait au Juif-Errant[1].

On voit au musée de la Société des Antiquaires de Caen un bois vermoulu, piqué de trous de vers, d'où s'échappe une poussière jaunâtre, semblable à celle qui gît au fond du tronc des vieux saules.

Cette gravure, d'une extrême barbarie, sur les tailles de laquelle les « connaisseurs » jetteront

[1] Le cabinet des estampes de la Bibliothèque impériale ne possède pas cette précieuse image, qui doit être contemporaine de la complainte.

D'après une planche du dix-septième siècle, du musée de Caen.

un coup d'œil de mépris, les archéologues de la Normandie l'ont conservée religieusement, et on ne saurait trop les en louer.

Toutefois ce monument xylographique n'aurait rien de particulier, si un tel sujet ne montrait comment le peuple normand entendait la légende [1].

Le drame est divisé en quatre parties à la manière des anciennes estampes. Le premier tableau montre Ahasvérus sortant de son échoppe de cordonnier pour voir passer Jésus marchant au supplice. Le Juif tient à la main le marteau de sa profession ; un grand tablier de cuir va de la poitrine à mi-jambes. Sans pitié, l'homme insulte le Christ ; à la fenêtre du premier étage, une femme regarde d'un air contrit le malheureux succombant sous le fardeau de la croix, qui monte au Calvaire escorté par des soldats.

[1] Je dis « le peuple normand, » le bois provenant, suivant toute probabilité, des fabriques de Caen, où jadis Imagerie et Bibliothèque Bleue se prêtaient appui. Nulle légende n'accompagne l'image, le bois vermoulu est tombé en poussière à l'endroit où se trouve habituellement le nom de l'imprimeur. J'ai particulièrement à remercier de son obligeance M. Charma, doyen de la Faculté des lettres de Caen, et vice-président de la Société des Antiquaires de Normandie, qui m'a communiqué la planche ancienne du Juif-Errant dont M. Le Blanc-Hardel, imprimeur, a bien voulu me tirer une épreuve.

La seconde division de la planche représente le Christ crucifié entre les deux larrons ; nul personnage n'assiste à ce drame.

On voit au troisième tableau Ahasvérus, debout, en face de quatre hommes attablés qui lui offrent un verre de vin.

C'est la traduction, par à peu près, de l'invitation des bourgeois de Bruxelles.

— Entrez dans cette auberge,
Vénérable vieillard ;
D'un pot de bière fraîche
Vous prendrez votre part, etc.

A quoi le Juif-Errant répond :

— J'accepterois de boire
Deux coups avecque vous,
Mais je ne puis m'asseoir,
Je dois rester debout, etc.

Scène que les imagiers populaires se sont tous accordés à placer à la porte même du cabaret.

Parmi les spécimens des images de diverses fabriques qu'il m'a été donné de voir, l'estampe de Caen est la seule où le graveur ait cru devoir

introduire le Juif-Errant dans l'intérieur de l'auberge, ce qui est contraire à la tradition du marcheur éternel en plein air.

A l'aide de ces minuties, je cherche l'interprétation des divers pays. L'imagier normand a prouvé une fois de plus son libre examen de la légende par la façon dont est traité le quatrième tableau.

Le Juif-Errant se trouve pris entre les feux de pelotons de *quatre* soldats, divisés en deux groupes, symbole de *deux* armées en présence. De chaque côté les fusils sont braqués sur sa personne ; à ses pieds gît un homme mort, victime de ces décharges effroyables. Seul, Ahasvérus reste impassible, défiant le feu des hommes, comme il a défié celui de la foudre et des volcans.

Paris, Rennes, Orléans, Metz, Nancy, Montbéliard, Épinal, ont gravé Isaac Laquedem, et ce n'est pas sans peine que j'ai pu recueillir ces diverses représentations du Juif-Errant à seule fin de montrer les singularités de costume dont l'a doué le peuple.

> De grandes chausses il porte à la marine,
> Et une jupe comme à la florentine,

Un manteau long jusqu'en terre traînant ;
Comme un autre homme il est au demeurant.

Quelques imagiers d'Épinal ont d'abord suivi d'assez près ce texte ; mais l'esprit moderne a soufflé qui enleva tout caractère au vêtement traditionnel, et je signale à l'indignation publique le procédé des imprimeurs de Montbéliard, qui, pour rajeunir un Juif-Errant coiffé, en 1828, d'un chapeau à cornes, remplaçaient, en 1829, ce chapeau par une sorte de gâteau de Savoie, avec bordure en fourrures [1].

Une des plus baroques images sous le rapport du costume est celle imprimée vers 1816, chez Desfeuilles, graveur, à Nancy. Le Juif-Errant est enveloppé d'une houppelande garnie de fourrures, coiffé d'un vieux feutre à larges bords, et chaussé de bottes dans lesquelles se perd son pantalon. Un singulier principe de coloration a présidé à l'embellissement de l'estampe. Deux tons seuls, le jaune vif et le violet, formaient sans doute la palette de l'artiste. Le pan-

[1] M. Nisard (*Hist. des livres populaires*, t. I, p. 494) cite une brochure imprimée par Buffet, à Charmes, qui « a cru devoir donner au Juif-Errant une espèce de manteau à la Talma, et une chevelure en oreilles de chien. »

talon du Juif est jaune, la houppelande violette, les mains jaunes et les fourrures jaunes. Deux palmiers, placés comme des chandeliers à côté d'Ahasvérus, sont traités avec la même simplicité : troncs violets, feuillage jaune.

Le dessin gagne comme le vin en bouteille. Est-ce parce qu'elle date de cinquante ans que cette image me ravit? Je ne le crois pas. Un sentiment particulier circulait alors dans les provinces qui n'avait aucune parenté avec l'art de la capitale.

Aujourd'hui, un imagier d'Épinal a vu les dessins de Gavarni ; je laisse à penser quelle singulière *élégance* ses crayons traduisent. Croirait-on que, vers 1842, un dessinateur de la Lorraine ait cru devoir habiller Ahasvérus en bandit avec plume au chapeau, en faisant une sorte de variante de frà Diavolo?

La naïveté est envolée. Les mélodrames de l'Ambigu trouvent un écho dans les villages des Vosges ; et, jusque dans les images à deux sous, les successeurs de Pellerin, d'Épinal, emploient l'*or*, ô désastreuse influence de M. Dumas père ! pour rehausser les broderies des *Mousquetaires*, avec lesquels s'entretient le Juif-Errant.

Dans ces pays a pénétré le *Juif-Errant* de M. Gustave Doré, dont quelques traits se retrouvent au bout des crayons des graveurs de Metz et de Nancy.

On s'imagine ce que devient la figure du Juif dans ces imitations !

M. Doré tient particulièrement pour le décor ; il sacrifie Ahasvérus aux vieilles maisons brabançonnes, aux tempêtes, aux trombes, aux forêts de sapins, aux crocodiles. Ce ne sont que feux de Bengale troublants que le dessinateur allume pendant la représentation de son drame, à chaque acte, à chaque scène, à chaque couplet, d'où résulte, pour le spectateur, le châtiment d'un homme condamné à voir tirer un feu d'artifice pendant huit jours.

Toujours l'effet cherché, quelquefois obtenu, qui disparaît au milieu de fumées d'un Ruggieri du crayon.

Les premiers imagiers populaires étaient plus simples, moins diffus et plus sains ; mais M. Doré écoute volontiers son collaborateur, Pierre Dupont, qui a un peu trop complaisamment chanté son « génie. »

Si le jeune et fécond producteur daignait jeter un regard sur les modestes images qui illustrent

les anciennes éditions allemandes et françaises, il verrait qu'il ne possède pas le secret de la figure du Juif-Errant.

VI

SENS MODERNE DONNÉ A LA LÉGENDE.

Notre temps, dira-t-on, a autre chose à faire qu'à s'occuper de cette gothique légende. Qu'importe ce vieux bonhomme avec sa longue barbe, son tablier de cuir, son bâton, qui enjambe des villes tout entières, traverse des torrents, et toujours marche sans s'arrêter? Qu'y a-t-il d'intéressant dans ce mythe ? Que représente-t-il? L'a-t-on assez tourné et retourné sans en découvrir le sens?

Ainsi parle avec une apparence de raison le public d'aujourd'hui. On peut répondre cependant :

Quand le Christ, courbé sous la croix, sollicitait

un peu d'aide, il fut repoussé par un homme qui lui dit : *Avance et marche donc!*

Cet être inhumain trouva plus tard son châtiment.

La charité, la première vertu chrétienne, lui fit défaut, et tous les peuples qui se sont intéressés à la ballade du Juif-Errant, ont prouvé leur charité.

Que les philosophes, les poëtes, les romanciers, les érudits, les dramaturges, les peintres tirent de la légende d'Ahasvérus des symboles, des drames, des romans, des poëmes et des tableaux ; qu'on entasse recherches sur recherches, livres sur livres, toutes ces manifestations seront inutiles, si l'allégorie de la charité ne ressort pas de l'œuvre.

Un modeste imagier de Wissembourg, après tant de fatras, de commentaires, d'équivoques sur ce personnage fantastique, a donné la véritable version.

Le peuple fait quelquefois de ces heureuses trouvailles.

Une question a traversé l'esprit du pauvre imagier se révoltant contre le châtiment éternel du Juif-Errant.

Que faisait Ahasvérus de ses inépuisables cinq sous?

Dans un cartouche au bas de l'estampe, un pauvre tend son chapeau au Juif qui passe. Et le vagabond laisse tomber ses cinq sous dans le feutre du pauvre !

Touchante conclusion qu'avait indiquée Béranger dans son poëme :

> Plus d'un pauvre vient implorer
> Le denier que je puis répandre,
> Qui n'a pas le temps de serrer
> La main qu'au passant j'aime à tendre.

Pour la première fois la gravure a montré le Juif-Errant humain.

Son rôle finit. Il est sauvé. Puni pour son manque de charité, il est relevé par la charité.

C'est chez l'éditeur Wentzel, à Wissembourg, qu'a été publiée cette excellente image [1].

Il existe, au ministère de l'intérieur, une Commission de colportage qui censure les livres populaires, en biffe les parties mauvaises et, au nom de la moralité, voudrait qu'aucune publication inutile ne fût mise entre les mains du peuple. Cette Commission a beaucoup censuré ; a-t-elle encouragé les publications vraiment utiles ?

[1] Le dépôt est chez Humbert, rue Saint-Jacques.

Un homme d'État devrait avoir connaissance des œuvres modestes qui font acte de haute morale et récompenser de ses efforts l'humble artiste alsacien qui, par le dessin, a fait comprendre à des milliers de citoyens la chrétienne et touchante interprétation de la légende du Juif-Errant.

NOTES

On remplirait plusieurs volumes d'extraits des commentateurs anciens qui ont disserté sur les variantes de la légende d'Ahasvérus, et ses affinités avec les traditions semblables de divers pays.

Ces sortes de recherches doivent avoir une mesure et il ne faut pas en fatiguer les lecteurs; aussi me contenterai-je d'indiquer divers anciens ouvrages et certaines ballades et traditions qu'il est bon de connaître dans leur entier.

Il était nécessaire également de donner une bibliographie des estampes populaires que j'ai pu voir ou me procurer, aucun ouvrage jusqu'à présent n'ayant trait à l'imagerie pure.

I

BROCHURES ANCIENNES

La rencontre faicte ces jours passez du Juif-Errant.

par Monsieur le Prince, ensemble les discours tenus entr'eux. Paris, Anth. Du Breuil, 1615, petit in-8° de 8 p.

Pièce très-rare sur le *Juif-Errant*. Il y est dit qu'on « le veid en France au pays de Gastinois près Fontainebleau en l'an 1614, vers la fin de décembre, et en ceste presente annee on l'a veu pres Chaalons sur Marne, etc... »

En 1615 il apparaît dans l'Isle-de-France à des soldats du prince de Condé, qui le fait conduire près de lui. Le Juif profite de cet entretien pour l'admonester sur ce qu'il porte les armes contre le Roy son maître et contre la Reine sa mère.

Cette brochure, aussi plate que rare, et ce n'est pas peu dire, prouve la popularité du Juif-Errant au commencement u dix-septième siècle.

II

Dans l'*Espadon satyrique* par le sieur d'Esternod (Cologne, 1680) on trouve, satyre V, ce fragment relatif au Juif-Errant :

> Je me nomme le Juif errant,
> Je vay deçà de là courant,
> Mon logis est au bout du monde,
> Tantost je suis en Trebisonde,
> Et puis soudain chez le Valon :
> Ma teste aussi n'est pas de plomb,
> Car je suis né dessous la lune.
> Je vis au soir le Roy de Thune,
> Et aujourd'huy le Prestre Jam,
> Et il n'y a pas un quart d'an

Que je vis le Roy de la Chine,
Qui portoit une capeline
En guise de vos couvrechef.

III

HISTOIRE ADMIRABLE DE BOUDEDEO

**Qui, depuis la mort de Notre Sauveur, est condamné
à marcher nuit et jour, jusqu'à la fin du monde,
pour avoir renvoyé brutalement Notre Seigneur lorsque
en allant à la mort il voulut se reposer
devant sa boutique.**

Les petits livres de la Bibliothèque bleue de Troyes qui se répandaient dans la majeure partie de la France, semblent avoir été repoussés par le Midi et la Bretagne, qui ont conservé leur caractère particulier. Méridionaux et Bretons restent fidèles à leurs coutumes comme à leurs patois.

On imprime encore à Morlaix des cahiers de huit pages composés de *güerz* en l'honneur du Juif-Errant. L'un de ces güerz est consacré aux aventures du Juif; l'autre, à sa rencontre avec le bonhomme Misère [1].

Le châtiment du marcheur éternel devait frapper l'esprit des Bretons, ce peuple encore si croyant; aussi à Rennes trouve-t-on une image du Juif, appelé *Ar Boudedeo* dans ce pays, et qu'on voit collée dans les chaumières, au milieu des

[1] Ce second *güerz* fait partie de l'étude suivante.

images pieuses de *pardons*, de mystères et de saints de la localité.

M. F. M. Luzel, l'auteur des *Chants populaires de la Basse-Bretagne*, a eu l'obligeance de me traduire littéralement le güerz du Juif-Errant, composé de 180 vers et qui se chante sur l'air : *Güerz. Santez Anna.*

———

« Approchez tous, ô assistants, venez écouter le récit d'une vie misérable, s'il en fut jamais au monde, l'histoire pitoyable de Boudedeo qui, depuis la mort de notre Sauveur, marche toujours, nuit et jour, sans jamais se reposer.

« De la tribu de Nephtali naquit Absarius, dans la ville de Jérusalem. Il vint au monde à l'époque où Hérode voulut faire mourir Jésus, le Fils de la Vierge Marie.

« Mon père était charpentier, ma mère couturière, et tous les jours elle travaillait et brodait dans le temple, et c'est ainsi que mes parents m'apprirent à lire dans le livre de la loi, et dans celui des prophètes aussi.

« Mes parents me marièrent à une fille sage et laborieuse, de la tribu de Benjamin, et j'en eus trois enfants, vers le temps où saint Jean-Baptiste annonçait la venue du Messie.

« Saint Jean convertit un grand nombre de payens, des idolâtres endurcis dans le péché. En un même jour, il en baptisa dix mille : j'en fus témoin avec ma femme et mes enfants.

« Et ma femme me dit : — Mon mari, faisons-nous baptiser, car celui-là est le Messie. Et je lui répondis brusquement : — Ni nous ni nos enfants ne serons baptisés.

« Peu de temps après, saint Jean fut décapité par ordre du roi Hérode, un homme bien cruel ! Notre Sauveur vint alors et fit grand nombre de miracles dans tout le pays.

« Souvent j'ai vu Jésus prêchant, hélas ! sans que j'en aie jamais profité : j'étais présent le jour où, avec cinq pains et un poisson, il rassasia dix mille hommes.

« Moi, Boudedeo le malheureux, je vis encore, peu de temps après, Jésus ressusciter Lazare, frère de Magdeleine ; je le vis aussi délivrer un grand nombre de possédés ; mais ce fut en vain que je vis tous ces miracles, malheureux que je suis !

« Peu de temps après, Jésus fut pris par les Juifs, au jardin des Oliviers, puis il fut condamné par Pilate à porter la lourde croix sur laquelle il devait être crucifié.

« Quand la croix fut faite, on la lui mit sur les épaules, pour monter sur le mont Calvaire : en voyant le peuple courir, je pris mon enfant et j'allai sur le seuil de ma maison, pour le voir passer.

« Et Jésus, accablé de fatigue et n'en pouvant plus, voulut se reposer un peu devant ma boutique, et je lui dis d'un ton insolent : — Retire-toi vite de devant ma boutique, car tu es un méchant !

« Ta présence me fait tort ; elle déshonore et souille ma maison ; retire-toi, te dis-je, méchant, maudit sorcier ! Va à la mort, que tu n'as que trop méritée !

« Et Jésus me répondit, avec une voix douce et dolente : — Je vais me retirer, homme sans cœur, homme malheureux ! Bientôt je me reposerai dans mon Père : mais toi, tu

n'auras pas de repos dans ce monde; tu marcheras toujours jusqu'à la fin du monde!

« Tu marcheras constamment jusqu'au jugement dernier, et tu me verras, en ce jour terrible, à la droite de mon Père, jugeant les pécheurs, envoyant les méchants dans les feux de l'enfer, et les bons aux joies du paradis!

« Quand j'entendis les paroles de Jésus, mon cœur en fut touché. Je remis mon enfant à ma femme et je sortis. Je vis Véronique essuyer le visage de Jésus, et je vis son portrait empreint dans son mouchoir.

« Je ne pouvais plus m'arrêter, et je suivis Jésus jusqu'au mont du Calvaire, où l'accompagnèrent aussi les saintes femmes. Le bourreau dit à la Vierge : — Voici les clous pour attacher votre Fils sur la croix!

« Et quand j'eus vu notre Sauveur mourir sur la croix entre deux voleurs, souffrant des douleurs infinies, je commençai mon voyage qui ne devait pas finir, la mort dans l'âme, et je dis un triste adieu à Jérusalem!

« Comprenez, Bretons, quelle doit être désormais la douleur de Boudedeo sur la terre! Être obligé de quitter son quartier, sa femme et ses enfants, sans pouvoir leur faire ses adieux, pour marcher toujours, sans trêve ni repos!

« Quand il eut marché pendant un certain nombre de jours, il arriva en Égypte, bien loin de son pays. C'est là que se trouve la mer Rouge, que Moïse traversa sans mal et sans peine, suivi du peuple de Dieu.

« De là il se rendit à l'île de Candie.

« Là je vis un père qui coupait sa fille par morceaux, pour la sacrifier aux faux dieux.

« J'arrivai ensuite à *Malhodo* (?) où je trouvai des habitants bien extraordinaires, qui adorent Dieu et le diable aussi ; ils prient Dieu de leur accorder bonheur et prospérité ; ils prient le diable de ne pas leur faire de mal.

« J'ai vu, au Japon, une mère bien cruelle qui égorgeait ses deux enfants ! Dans ce pays-là il est permis à la mère de tuer ses enfants quand elle n'a pas de pain à leur donner.

« Je pris alors la route des Indes, de l'Amérique, de l'Asie et de la Turquie aussi. Les femmes de ces pays-là marchent toutes à la guerre ; les hommes prennent soin des enfants.

« Là existe aussi l'habitude de tuer tous les enfants mâles ; on n'en garde qu'un dans chaque famille. La reine commande d'étouffer tous les enfants mâles, sans pitié ni remords !

« Je me suis trouvé dans un bois nommé *Cisaria,* où l'on peut faire cent lieues au moins, sans trouver de l'eau, ni source, ni ruisseau, ce qui est très-incommode pour les gens du pays !

« J'allai plus loin encore, jusqu'à la ville de *Vosopa.* Le prince qui y règne est gardé par une armée de femmes et de chiens ; il n'a pas d'autres soldats pour défendre son royaume.

« J'arrivai ensuite dans une ville nommée *Estopel,* où je vis des monstres horribles et des serpents gros au moins comme le corps d'un homme, et longs de plus de 40 pieds.

« Je marchai ainsi, sans m'arrêter, pendant l'espace de cent ans. Alors je revins dans mon pays ; mais, hélas ! je ne retrouvai ni ma femme, ni mes enfants, ni personne qui me reconnût.

« J'allai ensuite à Rome, en Italie. En ce temps-là il y avait grande désolation. Je vis martyriser grand nombre de chrétiens, parce qu'ils ne voulaient pas renoncer à leur Dieu.

« Je marche aussi bien sur la mer que sur la terre. De Rome je partis pour la France. Je vis Marseille, Bordeaux, Paris, Carcassonne, Nantes, Lyon, et arrivai enfin à Rennes, en Bretagne.

« J'ai vu un bois immense à l'endroit où est à présent Morlaix, des landes et des prairies où sont Brest et Quimper ; j'ai vu la ville d'Is dans toute sa splendeur ; j'ai vu la ville de Lexobie aussi.

« J'ai vu toute la Basse-Bretagne sous bois et montagnes, et les habitants y ressemblaient alors à de vrais sauvages. J'y vois aujourd'hui de grands changements et beaucoup de villes bâties depuis mon dernier voyage.

« Je vois à présent la ville de Rennes, une grande et belle ville, Dol, Saint-Malo, Vannes, Nantes, Dinan, Saint-Brieuc, Tréguier, Lannion, Morlaix, Saint-Pol, Lesneven, Landerneau.

« Et j'ai vu un jour des bois et des prairies, là où sont aujourd'hui toutes ces villes, quand je fis mon premier voyage en Bretagne : depuis on a encore bâti Quimper, Brest, Guipavas, Recouvrance, Quimperlé, Moëlan, Carhaix.

« Et comme Dieu m'a condamné à marcher toujours, je me suis trouvé souvent au milieu de grandes armées : canons, fusils, épées, sabres, lances, flèches, rien ne peut me donner la mort !

« Je me suis trouvé sur des navires qui naufrageaient : tout était perdu, corps et biens ; mais moi, Boudedeo, je m'en tirais toujours sans mal. Il faut que les paroles de Dieu s'accomplissent.

« Il m'a condamné à rester le dernier dans ce monde. Comprenez, chrétiens, ma douleur et la grandeur de cette punition ! Mes tourments ne finiront que le jour où Dieu viendra juger les vivants et les morts !

« J'ai toujours dans ma poche la somme de *cinq sous*; jamais aucune maladie ne m'atteint ; j'ai passé dans les pays ravagés par la peste, et le fléau m'a toujours épargné.

« Par la volonté du Dieu que j'ai offensé, ma chaussure ni mes habits ne s'usent jamais : quatre fois déjà j'ai parcouru le monde entier, et partout j'ai vu de grands changements.

« Je commence ma cinquième tournée. La faim ni le sommeil ne m'inquiètent pas. J'ai vu des pays entièrement ruinés et déserts, et nombre de villes détruites par le feu du ciel.

« Je n'ai guère le temps de m'arrêter pour en dire plus long, car je crois être sur des charbons ardents : non, il n'y a que Dieu qui puisse dire les tourments que j'endure quand je m'arrête !

« Quel malheur pour moi d'avoir chassé brutalement de devant ma porte notre Sauveur, quand il marchait à la mort,

notre Dieu qui s'offrait en sacrifice pour nous racheter, misérables pécheurs !

« Oui, voilà pourquoi, depuis ce jour, je marche sans jamais m'arrêter ; voilà pourquoi je marcherai ainsi jusqu'à la fin du monde. Chrétiens, priez Dieu pour le malheureux Boudedeo ! »

IV

BALLADE ANGLAISE

La ballade suivante, traduite de l'anglais par mon ami North Peat, est, dans l'original, écrite en vers blancs et de différentes mesures. Cette ballade renferme l'histoire d'un Juif-Errant, ou se donnant pour tel, qui parut à Hambourg en 1547 et prétendait avoir été cordonnier de son état au moment où Jésus fut crucifié. Cette ballade, cependant, paraît être d'une date antérieure ; imprimée en caractères gothiques, elle fait partie de la collection Pepy.

« Alors que dans Jérusalem la belle, vivait le Christ, notre Sauveur ; alors que pour les péchés de ce monde il allait de sa vie précieuse faire le sacrifice, les méchants Juifs par leur dédain ainsi que leur mépris, le molestaient chaque jour. A tel point que jusqu'à son dernier soupir, notre Sauveur ne put goûter un seul moment de repos.

« Après que d'épines on eût couronné sa tête, après qu'on l'eût fouetté jusqu'à la honte, avec d'amères sarcasmes on le conduisit jusqu'à l'endroit de son supplice. Des milliers d'âmes, échelonnées sur la route, l'attendaient au passage. Et cependant, du sein de cette multitude, personne n'eut le courage d'élever la voix pour prendre sa défense.

« Jeunes et vieux l'accablaient d'injures, alors qu'il accomplissait son pèlerinage. Et, partout sur son passage, l'accueillaient les railleries grossières. Lui-même portait sa propre croix. Le poids en était si lourd que, plus d'une fois, il fut sur le point de s'évanouir, et de son visage tombaient des grumeaux de sang et des gouttes de sueur.

« Harassé, il voulut s'arrêter et soulager son âme meurtrie, en se reposant un instant sur un banc de pierre. Mais un misérable s'y opposa brutalement en lui disant : Va-t-en, toi, Roi des Juifs. Va-t-en, le lieu de ton supplice est proche, d'ici tu peux le voir !

« Et, en parlant ainsi, il le congédia brusquement. Et c'est alors que le Sauveur répondit : Moi, je vais au repos, mais toi tu veilleras, tu marcheras toujours !

« Et le savetier maudit, pour avoir de la sorte maltraité Jésus-Christ, se vit obligé d'abandonner sa femme, ses enfants, son logis, et de se mettre tout aussitôt en route.

« Dès qu'il eut vu le sang répandu par le Christ, dès qu'il eut vu le corps cloué sur la croix, il s'enfuit en toute hâte, et se mit à errer, de par le monde, comme un vil renégat.

« Nulle part il ne put trouver ni un lieu de repos pour sa conscience, ni un lieu de refuge pour son cœur, ni un toit

sous lequel s'abriter. Il allait, marchant sans cesse, de ville en ville, de pays en pays, la conscience tout alourdie et bourrelée par la pensée du péché détestable dont il s'était rendu coupable.

« Plusieurs années se passèrent de la sorte, à errer de par le monde. Puis, il éprouva l'irrésistible besoin de revoir Jérusalem. Il s'y rendit. Hélas! Jérusalem n'était plus, et force lui fut de retourner sur ses pas, rendant ainsi témoignage à la véracité de ces paroles du Sauveur :

« — Moi, je vais au repos, mais toi tu veilleras! » Et, depuis lors, le Juif-Errant marche de lieu en lieu sans jamais s'arrêter, visitant tous les pays.

« Plus d'une fois, il a fait le tour du monde et visité ces nations étranges qui, au retentissement seul du nom du Sauveur, ont brisé et anéanti leurs idoles. A toutes ces nations, le Juif-Errant s'est plu à raconter les choses merveilleuses des temps d'autrefois ; et aux princes de la terre il a chanté sa douloureuse complainte.

« Il voudrait quitter la vie, à grands cris il appelle la mort. Cela est inutile, le Seigneur ne veut point qu'il meure. Il n'a l'air ni jeune ni vieux. Il est absolument tel qu'il était lors du supplice enduré par le Christ sur la croix.

« Il a parcouru plusieurs contrées étrangères, l'Arabie, l'Égypte, l'Afrique, la Grèce, la Syrie, la Thrace et la Hongrie. Là, où Pierre et Paul, ces apôtres bénis, ont prêché le Christ, il a montré combien étaient véridiques les paroles du Christ.

« Il s'est rendu en Bohême ainsi que dans plusieurs villes

de l'Allemagne. On croit qu'il est maintenant en Flandre, errant un peu partout, s'entretenant avec les savants et leur racontant ses nombreux voyages.

« Si quelqu'un s'avise de lui offrir une aumône, il ne veut accepter qu'un grout [1] à la fois, et même alors il ne le prend qu'à la condition d'en disposer en faveur des pauvres, assurant que, pour sa part, il n'a besoin de rien, vu que le Christ veille sans cesse sur lui.

« Jamais on ne l'a vu ni rire ni sourire. Sans cesse il pleure et pousse des soupirs, regrettant sa vie passée. Ceux qu'il entend jurer ou prendre le nom de Dieu en vain, il les apostrophe de la manière suivante : Vous crucifiez de nouveau le Seigneur Jésus-Christ. Ah! si vous l'aviez vu mourir comme je l'ai vu de mes propres yeux, le spectacle des tortures endurées par lui vous aiderait à supporter avec résignation vos propres douleurs et vos propres chagrins.

« Telles sont les paroles et telle est aussi la vie du pauvre Juif-Errant. »

V

VARIANTES DANS LA COMPLAINTE

Certaines provinces françaises eurent à cœur de ne pas laisser seulement aux bourgeois de Bruxelles l'honneur

[1] *Grout*, petite pièce d'argent du temps d'Édouard III. Cette pièce valait huit sous.

d'une cordiale réception envers un être si malheureux. Diverses éditions mentionnent l'arrivée du Juif

>Dans Paris la grand'ville,

Où

>Des bourgeois en passant,
>D'une humeur fort docile
>L'accostèr' un moment.

Le Midi ne veut pas rester moins sympathique que le Nord.

>Un jour près de la ville
>De Vienne en Dauphiné,
>Des bourgeois fort dociles
>Voulurent lui parler.

Les paysans lorrains, dans les cabanes desquels était représenté le Juif-Errant, se souciaient peu de la pitié brabançonne. Un poëte local, pour répondre aux sentiments de ses compatriotes, intercala le couplet suivant dans la complainte qui se chantait « *sur un air nouveau :* »

>Dedans Metz en passant
>On m'arrête promptement.
>L'on me conduit tout droit
>Dans le Gouvernement;
>Je fus interrogé
>Par les Messieurs de la ville
>A qui j'ai déclaré
>De là où je suis né.

Dans le *Discours véritable du Juif-Errant*, imprimé

à Bordeaux, en 1608, la complainte sur le chant : *Dames d'honneur*, porte :

>..... En la rase campagne
>Deux gentilshommes au pays de Champagne
>Le rencontrèrent tout sombre et cheminant,
>Non pas vestu comme on est maintenant.

Les imprimeurs normands, de leur côté, pensèrent que l'intérêt serait excité d'autant plus vivement, si la poésie relatait le passage d'Ahasvérus en divers pays.

L'*Histoire admirable du Juif-Errant*, imprimée à Rouen, en 1751, d'après une édition de Bruges de l'année précédente, contient ce couplet de complainte sur l'air de *Saint-Eustache* :

>Ces jours derniers étant près de Poitiers,
>Une des plus grandes villes de France,
>Un homme accourut pour me parler,
>Voyant mon habit et aussi ma contenance.

Enfin, dit M. Richard dans les *Tablettes du Juif-Errant*, un savant compatriote de M. de Bonald, un habitant de Millau en Rouergue, a adressé à M. Eugène Süe, qui a bien voulu nous en donner communication, une édition *corrigée* de la complainte qui nous occupe. On y trouve cette strophe :

>En mil huit cent trente
>Passant dans Requista
>De plus grande épouvante,
>Jamais il n'exista.
>Tous criaient au secours,
>Me prenant pour un ours.

Ces variantes dans la complainte, les imagiers n'ont pu

les indiquer. Il leur eût été difficile de faire reconnaitre, par des clochers lointains, telle ou telle église de leur contrée. Aussi, ont-ils abordé des thèmes plus généraux, représentant le Juif-Errant témoin des grands bouleversements de la nature, des furies de la tempête, des flots irrités qui engloutissent bâtiments et passagers, pendant que devant Ahasvérus recule la vague épouvantée.

VI

LE JUIF ERRANT EN FLANDRE

Dans sa notice sur *la Licorne et le Juif-Errant*, publiée dans le tome X, n° I, du *Bulletin de la Commission royale d'histoire de Belgique*, le docteur Coremans dit que le nom d'Isaac (ou Joseph) Lakedem (ou Laquedem) est encore le nom populaire du Juif-Errant en Flandre, en Brabant, en Hollande, en Westphalie et dans la basse Saxe.

« Dans nos campagnes, ajoute le commentateur, il y a peu de villages où les bonnes vieilles ne sachent raconter quelqu'histoire du passage du Juif-Errant dans tel ou tel endroit. Une idée générale qui se rattache à lui, chez nous, c'est qu'il possédait le secret de rajeunir les vieilles femmes. »

VII

IMAGERIE

Le Juif-Errant. Le Blond excudit, Avec privilége du Roy.
— Au bas de cette gravure sont des vers que j'ai cités page 65. On peut placer la publication de cette planche entre 1640 et 1650, époque à laquelle le graveur Le Blond exerçait son commerce.

Musée de Caen. — Planche sur bois; feuille double divisée en quatre compartiments, représentant la vie du Juif-Errant. Le titre n'existe pas, non plus que le nom de l'imprimeur. Décrit à la page 66-67.

BONNET (rue Saint-Jacques, 31). — Paris. (Imprimerie de Chassaignon, rue Gît-le-Cœur.) — Le Juif-Errant, les pieds chaussés de sandales, marche à travers les déserts; sa vie passée est expliquée par deux dessins dont le premier représente Jésus allant au Calvaire, courbé sous le poids de sa croix et ne recueillant que ces paroles du cordonnier : *Avance et marche donc.* Dans le second dessin, on voit les bourgeois de la ville parlant au Juif-Errant. M. Garnier, dans l'*Histoire de l'imagerie populaire à Chartres*, actuellement sous presse, donne cette estampe (semblable à celle que je publie)

comme originaire des ateliers Chartrains. La propriété intellectuelle était peu développée à cette époque; les graveurs se copiaient les uns les autres, il est possible que le libraire Bonnet, à qui l'idée de la gravure chartraine semblait bonne, en ait fait exécuter une imitation.

Jean (rue Saint-Jean-de-Beauvais). — Paris. — *Remarquable et véritable portrait au naturel du fameux Juif-Errant lorsqu'il arriva en France.* Le Juif est en route. Divers sujets de petite dimension autour de la figure principale représentent le Juif repoussant le Christ; un élégant et une femme à la mode rencontrant le Juif, et au bas, le Christ portant glorieusement sa croix. Cette gravure sur cuivre finement coloriée (H. 28°. L. 21°.), imprimée sur beau papier fort, se rattache au commerce d'*estampes* de la rue Saint-Jacques et non à celui de l'*imagerie*. La façon dont est traité le sujet, le manque de complainte, indiquent que cette gravure s'adressait plutôt à la petite bourgeoisie qu'au peuple. (Vers 1800 ou 1810.)

Desfeuilles, graveur. — Nancy. — *Le véritable portrait du Juif-Errant.* C'est la plus ancienne de la collection des Juif-Errant du cabinet des Estampes[1]. Feuille simple. Elle date de 1816 à 1820. (Voir description, page 72-73.)

Boucquin. — Paris. — *Véritable portrait du Juif-Errant, tel qu'il a été vu à Bruxelles, en Brabant, en*

[1] Portefeuille qui a pour titre : *Complaintes et légendes.*

LE JUIF-ERRANT

d'après une estampe de Desfeuilles, imagier à Nancy.

1774. Le Juif, coiffé d'un haut feutre avec plume au rebord, se met en marche, un bâton à la main. Divers sujets sont disposés autour du personnage avec les légendes : *Jésus-Christ va au Calvaire. — Marche donc. — Le Juif-Errant parle aux habitants de Paris.* Feuille simple. Complainte, et au-dessous : *Notice sur le Juif-Errant. Typ. Guérin, rue du Petit-Carreau.* Gravure sur bois de 1815 à 1820.

PELLERIN. — Épinal. — *Le Juif-Errant.* Il chemine au bord de la mer, dans une solitude absolue. Sorte de cèdre à gauche ; vaisseau à droite. Feuille double. Gravure à larges traits. (Entre 1820 et 1830.)

DECKERR. — Montbéliard. — *Portrait du Juif-Errant.* Coiffé d'un grand chapeau à cornes, le Juif se dirige vers une ville orientale. Complainte. Feuille double. (1830 à 1840.)

— Montbéliard. — Feuille double. Même titre qu'au précédent. Pour activer la vente, les éditeurs ont fait changer la tête et le chapeau du Juif-Errant. Au lieu d'un chapeau à cornes, il est coiffé d'une sorte de gâteau de Savoie avec bordure en fourrure. 1829.

PELLERIN. — Epinal. — *Le vrai portrait du Juif-Errant.* Juif-Errant habillé en bandit avec plume au chapeau. Feuille simple, avec la complainte. 1842.

DEMBOUR et GANGEL. — Metz. — *Le Juif-Errant.* Il s'adresse à un matelot qui lui indique son chemin dans la direction d'une ville de l'Orient. Feuille simple.

Complainte. Elle a été réimprimée avec le seul nom de Gangel, à Metz. 1842.

Boucquin. — Paris. — *Véritable portrait du Juif-Errant, tel qu'il a été vu à Bruxelles, en Brabant, en* 1774. Le Juif, coiffé d'un turban, longe une ville orientale. Il est d'une taille considérable. Deux bourgeois le regardent passer. Complainte. Au bas, *Notice sur le Juif-Errant, imprimée par Noblet, rue Soufflot.* Feuille double. (Vers 1850.)

(D'autres tirages ont été faits sur la même planche à l'*imprimerie Gros, rue des Noyers*, pour la *fabrique d'Imagerie de Glemarec, quai des Augustins*, plus tard, *rue de la Harpe*.)

Dembour. — Metz. — *Le Juif-Errant*. Le Juif, coiffé d'un chapeau à cornes, marche sur la plage au pied du mont Golgotha avec les trois croix. Ville orientale au bas de la montagne. Feuille double. Complainte. (Entre 1840 et 1850.)

Boucquin. — Paris. — *Véritable portrait du Juif-Errant, tel qu'il a été vu à Bruxelles, en Brabant, en* 1774. Au bas d'une montagne escarpée où se voient des croix de calvaire, le Juif demande son chemin à deux bourgeois costumés à la flamande. Feuille simple. Complainte. *Typ. Guérin, rue du Petit-Carreau.* (Entre 1840 et 1850.)

Wentzel. — Wissembourg. — *Das wahre der ewigen Juden.* Le Juif, coiffé d'un grand chapeau de feutre, marche au bord de la mer. En haut d'une falaise, trois croix. Autour de la gravure, le poëme de Schubart, texte allemand. Feuille simple. Imi-

tation d'une gravure d'Épinal. (Entre 1850 et 1860.)

Vᵉ Pierret, fabr. de cartes et d'images. — Rennes. — *Le Juif-Errant. Ar Boudedeo.* Le Juif, des sandales aux pieds (chose rare, tous les Juifs de l'imagerie portant de fort belles bottes, à revers, en entonnoirs, etc.), marche péniblement vers la plage. Vaisseau en panne. Complainte. Feuille double. 1855.

Pellerin. — Épinal. — *Le vrai portrait du Juif-Errant.* Les temples s'écroulent, les vaisseaux s'engouffrent dans la mer. Le Juif-Errant, avec des gestes de premier rôle à l'Ambigu-Comique, fuit devant la croix qui apparaît dans un coin du ciel, entourée de lumière. Burin ronflant et mélodramatique. Feuille simple. Complainte. 1857.

Verronais. — Metz. (Dépôt à Paris chez Delaporte aîné, 21, rue Michel-le-Comte.) — C'est la même planche ou une reproduction d'une des précédentes feuilles d'Épinal. Le bourgeois de Bruxelles est habillé comme le Bourgeois gentilhomme. 1858.

Glemarec (rue Saint-Jacques). — Paris. (Imprimerie de Lacour, 18, rue Soufflot.) — Le Juif-Errant cause avec deux bourgeois de Bruxelles, dont on aperçoit les clochers pointus. 1858 [1].

Pellerin. — Épinal. — *Le vrai portrait du Juif-Errant,*

[1] Ces dates de publication sont confirmées par le timbre du bureau de dépôt du ministère de l'intérieur.

copie sur bois de la gravure publiée à Paris par Jean. Complainte. Feuille simple. 1860.

Delhalt, Roy et Thomas. — Metz. — *Le Juif-Errant, portrait authentique d'après la légende.* Le Juif, tête nue, cheveux et manteau au vent, une grosse bourse de cuir sous le bras, passe auprès d'un cabaret où des gens qui jouent aux cartes semblent étonnés de son apparition. Ville orientale au fond. Feuille simple. Complainte. 1860.

Wentzel. — Wissembourg. (Dépôt chez Humbert, 65, rue Saint-Jacques.) — *Le Juif-Errant.* Un encadrement qui court autour du drame entoure chacun des couplets de la complainte; l'ornement du haut de l'estampe est coupé par un évangile ouvert qui porte en gros caractères : *Frappez, on vous ouvrira.* Le sujet représente un bourgeois de Bruxelles offrant cordialement une chope de bière au Juif-Errant. L'ornement du bas s'interrompt pour donner place à un cartouche dans lequel le Juif-Errant est représenté laissant tomber une pièce de monnaie dans le chapeau que lui tend un pauvre. Feuille simple. 1860.

Hollier, lith. rue Galande. — Paris. — Quatre planches relatives au Juif-Errant : *Crime du Juif-Errant. — Le Juif-Errant est attaqué par des sauvages. — On veut lui couper la tête. — Le Juif-Errant raconte son histoire.* Titres espagnols en regard avec notice de quelques lignes. Lithographies pour l'exportation. Horrible! horrible! 1860.

Pellerin. — Épinal. — *Le Juif-Errant.* Seize petits sujets sur la même feuille avec les titres : *Le Juif-Er-*

rant raconte son histoire à *l'évêque de Bruxelles*. — *Sa réponse à Jésus-Christ.* — *Il commence son voyage.*— *Il brave les bêtes sauvages.* — *Il assiste à la destruction de Jérusalem.* — *Il est attaqué par des nègres.* — *Il se trouve au milieu d'une bataille.* — *Il est rejeté sur terre par un volcan.* — *Il est épargné par la peste.* — *Il traverse les déserts de l'Afrique.* — *On veut le décapiter et les sabres se brisent sur sa tête.* — *Il fait un naufrage et est poussé vivant sur le rivage.* — *Il est lancé dans l'air par une mine.* — *Il traverse un village d'Allemagne.* — *Il sort sain et sauf des ruines d'un affreux tremblement de terre.* — *Après avoir raconté son histoire à des bourgeois, il les quitte pour courir le monde.* Feuille simple. Pas de complainte. (Vers 1860.)

Gangel. — Metz. — *Le Juif-Errant.* D'honnêtes bourgeois attablés prient le Juif de prendre part à leur régal de bière. Complainte. Feuille simple. Influence allemande. (Entre 1860 et 1865.)

Pellerin. — Épinal. — *Le vrai portrait du Juif-Errant.* Des bourgeois invitent un Juif-Errant, d'aspect plein de bonhomie, à boire en leur compagnie. Complainte. Feuille simple signée, *Scherer.* Dessin facile. 1860.

Pinot et Sagaire. — Épinal. — *Le Juif-Errant.* Le Juif est invité à boire par des bourgeois flamands à la porte d'une auberge. Dans le ciel, un ange tenant une épée dirige des rayons ardents sur le voyageur. Complainte. Feuille simple. Gravure sur pierre,

signée *Gillot,* du nom de l'inventeur du procédé. Influence moderne. Immense élégance du dessinateur. (Vers 1865.)

Une autre édition, imprimée sur meilleur papier, offre des colorations rehaussées d'or !!!

Pellerin et Cie, fournisseurs brevetés de S. M. l'Impératrice. — Épinal. — *Le Juif-Errant.* Lith. à la plume. Le Juif marche à grands pas sur la plage, fuyant la tempête. Feuille simple. Complainte. 1866.

HISTOIRE
DU
BONHOMME MISÈRE

I

POPULARITÉ DU BONHOMME MISÈRE.

Elle fut aussi populaire que la légende du Juif-Errant, l'*Histoire du Bonhomme Misère*, le type le plus remarquable de cette *Bibliothèque bleue* qui remplissait la province et les campagnes de ses romans de chevalerie, de ses contes de fées, de ses facéties, de ses aventures de brigands, de ses cantiques et de ses noëls.

Quinze villes au moins réimprimaient sans cesse l'Histoire du bonhomme Misère à des nom-

bres immenses, et on peut évaluer à plusieurs millions d'exemplaires les tirages, depuis près de deux siècles, de ce conte dont l'auteur était resté inconnu jusqu'ici.

L'approbation de censeur la plus ancienne que je connaisse est datée du 1^{er} juillet 1719. Malgré mes recherches, je n'ai pu trouver de *Bonhomme Misère* imprimé avant cette époque, quoique le conte soit mentionné dans le catalogue des livres de la *Bibliothèque bleue*, qui se vendaient chez la veuve de Oudot, rue de la Harpe, à l'image Notre-Dame, à Paris. Malheureusement ce catalogue ne porte pas de date ; on sait seulement que Nicolas Oudot ouvrit boutique en janvier 1665, dans cette même rue et à la même enseigne, pour y débiter plus particulièrement la *Bibliothèque bleue*. Il est donc présumable qu'avant l'année 1700 le *Bonhomme Misère* faisait partie de la collection du libraire.

Cette recherche de dates peut sembler puérile ; il est important cependant de montrer à quelle époque la légende exerçait son empire sur le peuple et quelles racines profondes l'ont fixée, depuis bientôt deux cents ans, dans sa mémoire. Quand on verra la conclusion du conteur, il est

bon de savoir sous quel règne un conteur concluait de la sorte ; et c'est en ceci que la science bibliographique apporte des dates exactes aussi utiles à l'historien qu'au philosophe.

Ainsi, vers la fin du dix-septième siècle ou dans la première moitié du dix-huitième, diverses villes de province se faisaient concurrence, imprimant et réimprimant sans relâche, à bas prix, une brochure de vingt pages, empreinte d'un esprit plein de douceur et de fraternité.

Et il a fallu la plume un peu trop rapide de M. Jules Janin pour dire : « Entre autres histoires, se vendait déjà l'histoire épouvantable de *Bonhomme Misère*, publiée à cent mille éditions, et chaque édition non corrigée, mais revue et considérablement augmentée et agrandie de toutes les haines et de toutes les vengeances que le cœur de l'homme et la besace du romancier peuvent contenir[1] ! »

Il n'y a pas eu *cent mille éditions* du *Bonhomme Misère* ; l'histoire n'en est pas « épouvantable. » Aucune des éditions, sauf quelques variantes insignifiantes de style, n'est augmentée d'une seule

[1] Jules Janin, *les Gaietés champêtres*, 2 vol. in-8°, Michel Lévy.

ligne. N'étant ni revue ni considérablement augmentée, la légende ne saurait être *agrandie* des haines et des vengeances dont parle M. Jules Janin. Aussi est-il difficile d'admettre, à propos du déluge de « mauvais livres, fils du dix-huitième siècle, » que le critique mêle l'*épouvantable* histoire du *Bonhomme Misère* avec l'histoire de Madelon Friquet, celle de Gribouille, celle de Jocrisse, de Cadet la Geinjolle, de Drolibus, de Nicdouille, etc...

Que peut avoir de commun Misère avec Cadet la Geinjolle, Nicdouille et autres farceurs de tréteaux? C'est une légèreté de M. Janin, dont je n'aurais pas certainement parlé si je n'avais entrepris de relever les diverses opinions émises au sujet du *Bonhomme Misère* si souvent imprimé et si peu contrôlé [1].

[1] M. Ch. Nisard a donné des fragments de la légende du *Bonhomme Misère* dans son *Histoire des livres populaires* (Paris, Amyot, 1 54, 2 vol. in-8, et 2ᵉ édit. augm., Dentu, 1864, 2 vol. in-18°), sans prétendre traiter le sujet à fond. M. Nisard est le premier qui ait réuni en corps l'historique de ces publications populaires, dont Nodier disait : « Le style n'en est pas fort; il manque de ces habiles artifices qu'enseigne l'étude, que l'esprit raffine, et qui finissent par se substituer au travail naïf de la pensée; mais il est simple, il est clair, il dit ce qu'il veut dire, il se fait comprendre sans efforts. »

Une fois de plus je réimprime le conte dans son entier. Je discuterai ensuite.

II

L'ORIGINE DU BONHOMME MISÈRE OU L'ON VERRA VÉRITABLEMENT CE QUE C'EST QUE LA MISÈRE, OU ELLE A PRIS SON ORIGINE ET QUAND ELLE FINIRA DANS LE MONDE.

Dans un voyage que je fis autrefois en Italie avec plusieurs de mes amis, je me trouvai logé chez un curé fort bon homme, et qui aimoit extrêmement à rapporter quelques petites histoires fort divertissantes. J'ai retenu celle-ci, qui m'a paru digne d'être mise au jour, et comme elle ne roule que sur la Misère, peut-être craignez-vous qu'elle ne soit ennuyeuse; mais point du tout, elle est très-agréable. Auparavant de vous la raconter, je vous dirai que je la rapporte telle qu'il nous la donna pour lors, ainsi que vous allez l'entendre :

Vous trouverez sans doute à redire, messieurs, commença notre bon homme de curé, de ce que je ne vous entretiens ici que de *Misère.* Chacun, dit-il, a ses raisons, et vous ne sçauriez pas les miennes si je ne vous les expliquois. Vous n'en êtes sans doute pas informés : ce mot *Misère* ne se dit pas pour rien ; très-peu de gens sçavent que ce nom est celui d'un des principaux habitans de ma paroisse, lequel assurément n'est pas riche, mais il est fort honnête homme, quoique ce ne soit que misère chez lui. C'est dommage que ce cher paroissien soit si peu aimé, lui qui est tant connu, dont l'âme est si noble et généreuse, si bon ami, si prêt à servir dans toutes les occasions, si affable, si courtois, et si honnête et aimable ; enfin, que dirai-je de plus, lui qui n'a pas son pareil dans le monde, et n'en aura jamais tant que le monde sera monde.

Vous allez peut-être croire, nous dit-il, messieurs et amis, que ce que je m'en vais vous dire est un conte fait à plaisir ; quoiqu'on parle tant du pauvre *Misère,* on ne sçait guère au juste son histoire ; mais je vous proteste, foi d'honnête homme, que rien n'est plus sincère et plus véritable, et je doute même que dans le voyage

que vous allez faire, vous appreniez rien de plus sérieux.

Je vous dirai donc que deux particuliers, nommés Pierre et Paul, s'étant rencontrés dans ma paroisse, qui est passablement grande, et dont les habitans seroient assez bien à leur aise, si *Misère* n'y demeuroit pas, en arrivant à l'entrée de ce lieu, du côté de Milan, environ sur les cinq heures du soir, étant tous deux trempés, comme on dit, jusqu'aux os :

Où logerons-nous? demanda Pierre à Paul. Sur ma foi, répondit-il, je n'en sçais rien ; je ne connois pas le terrain, je n'ai jamais passé par ici. Il me semble, reprit Paul, que sur la main droite voici une grosse et belle maison, qui paroît appartenir à quelque riche bourgeois; nous pourrions lui faire la prière, si c'est son bon plaisir, de vouloir bien nous loger pour cette nuit, étant mouillés comme nous le sommes de cet orage. — J'y consens de tout mon cœur, dit Pierre; mais il me paroît, sauf votre meilleur avis, qu'il seroit bon, auparavant que d'entrer chez lui, de nous informer dans le voisinage quelle sorte d'homme c'est que le maître de ce logis, s'il a du bien et s'il est aisé, car on s'y trompe assez souvent. Avec toutes les

belles maisons qui paroissent à nos yeux, nous trouvons pour l'ordinaire que ceux qui semblent en être les maîtres les doivent aussi bien que tout ce qui est dedans, et n'ont quelquefois pas un liard à y prétendre; et pour bien connoître un homme et juger pertinemment de ses biens, il faut le voir mort. Mais, après tout, si nous attendions après cela pour souper, nous aurions bien à attendre, et nous pourrions bien dire notre *Benedicite* et nos *Grâces* dans le même moment, et coucher dans la rue à la belle étoile.

Cela n'est que trop commun, répondit Paul, mais la pluie continue toujours, et nous sommes mouillés jusqu'aux os; mais j'aperçois là-bas une bonne femme qui lave du linge dans ce fossé, je vais lui demander ce qui en est.

Hé bien! ma bonne mère, dit Paul, en s'approchant d'elle, il pleut bien fort aujourd'hui. Bon, lui répondit-elle, monsieur, ce n'est que de l'eau, et si c'étoit du vin, cela n'accommoderoit pas ma lessive; mais aussi nous boirions bien, car nous en amasserions notre bonne provision.

Vous êtes gaye, à ce qu'il me paroît, reprit Paul. Pourquoi pas, lui dit-elle, grâce à Dieu, il

ne me manque rien au monde de tout ce qu'une femme peut souhaiter, excepté de l'argent. De l'argent ! dit Paul. Hélas ! vous êtes bien heureuse, si vous n'en avez point, et que vous puissiez vous en passer. Oui, répondit-elle, cela s'appelle parler comme saint Paul, la bouche ouverte. Vous aimez à plaisanter, à ce que je vois, bonne femme, dit Paul; mais vous ne sçavez pas que l'argent est ordinairement la perte d'un grand nombre d'âmes, et qu'il seroit à souhaiter pour beaucoup de gens qu'ils n'en maniassent jamais de leur vie. Pour moi, lui dit-elle, je ne fais point de pareils souhaits; j'en manie si peu, que je n'ai pas seulement le temps de regarder une pièce, pour sçavoir comme elle est faite. Tant mieux, dit Paul. Ma foi, tant mieux vous-même, lui répondit-elle. Voilà une plaisante manière de parler. Si vous avez envie de vous moquer de moi, vous pouvez passer votre chemin hardiment, car aussi bien voilà votre camarade qui se morfond en vous attendant. Nous nous réchaufferons tantôt, lui répondit Paul; mais, bonne mère, ne vous fâchez point, je vous prie, je n'ai nullement envie de vous rien dire qui vous fasse de la peine, et vous ne me connoissez pas, à ce que je vois.

10.

Allez, allez, monsieur, lui dit-elle, continuez, s'il vous plaît, votre chemin, c'est de quoi je vous prie, car vous n'êtes qu'un engeoleur.

Pierre qui avoit entendu une partie de cette conversation, dont il étoit fort ennuyé, à cause d'un orage extraordinaire qui survint, s'étant approché : Cette femme, dit-il, devroit se mettre à couvert. Quelle nécessité de se mouiller de la sorte? Est-ce un ouvrage si pressé, qu'il ne puisse se remettre à une autre fois?

Courage, courage, dit-elle, l'un raisonne à peu près comme l'autre. On remet la besogne du monde comme cela, en votre pays. Malpeste! vous ne connoissez guère les gens de ces quartiers. S'il manquoit, dit-elle, en regardant Pierre, même une coëffe de nuit, de tout ce que j'ai ici, qui appartient à M. Richard, j'entendrois un joli carillon, et je ne serois pas bonne à être jetée aux chiens.

Cet homme est donc bien difficile à contenter? lui demanda Pierre. Hé! monsieur, s'écria-t-elle, c'est bien le plus ladre et vilain homme qui soit sur la terre. Si vous le connoissiez..... C'est un homme à se faire fesser pour une bajoque[1]. Com-

[1] Monnoie d'Italie qui vaut à peu près un sol.

ment donc, dit Pierre, n'est-ce pas lui qui demeure à cette belle maison qu'on découvre d'ici? Tout juste, c'est cette maison que vous voyez, répondit la bonne femme ; c'est justement pour lui que je travaille. Adieu, lui dit Pierre, le temps qu'il fait ne nous permet pas de causer davantage.

Ayant rejoint Paul, ils se mirent à couvert sous un petit auvent, à quatre pas de là ; et consultèrent ensemble de ce qu'ils feroient en cette occasion. Après avoir été un gros quart d'heure, et assez embarrassés, car ils ne se sentoient pas de sec : Voyons donc, dit Pierre, ce qu'il en sera, il faut risquer le paquet. Cet homme, si vilain qu'il soit, peut-être aura-t-il quelque honnêteté pour nous : ces sortes de gens ont quelquefois de bons momens.

Allons, dit Paul, je vais faire la harangue ; je voudrois en être quitte, et que nous fussions déjà retirés. Ils arrivèrent enfin à la porte de M. Richard comme il s'alloit mettre à table. Ils heurtèrent fort doucement, et un valet étant venu à la hâte, et ayant passé nue tête au bout de la cour, se sentant mouillé, leur demanda fort brusquement ce qu'ils souhaitoient. Paul, qui

étoit obligé de porter la parole, le pria avec toutes sortes d'honnêtetés de vouloir bien demander à son maître s'il auroit assez de bonté que d'accorder un petit coin de sa maison à deux hommes très-fatigués.

Vous prenez bien de la peine, leur dit-il, mes bonnes gens; mais c'est du temps perdu, mon maître ne loge jamais personne. Je le crois, dit Paul; mais faites-nous l'amitié, par grâce, d'aller lui dire que nous souhaiterions bien avoir l'honneur de le saluer. Ma foi, dit le valet, le voilà sur la porte de la salle, parlez-lui vous-même.

Qui sont ces gens-là? dit Richard à son valet, d'une voix assez élevée. Ils demandent à loger, répondit l'autre. Hé bien, maraud, ne peux-tu pas leur répondre que ma maison n'est pas une auberge? Vous l'entendez, messieurs, ne vous l'avois-je pas bien dit! Paul se hasardant d'approcher Richard : Hélas! monsieur, dit-il d'un air pitoyable, par le mauvais temps qu'il fait, ce seroit une grande charité que de nous donner un petit endroit pour reposer deux ou trois heures. Voilà des gens d'une grande effronterie, dit-il en regardant son valet, pourquoi laisses-tu entrer ces canailles? Allez, allez, dit-il d'un air mépri-

sant à Paul, chercher à loger où vous l'entendrez, ce n'est pas ici un cabaret. Puis leur fit fermer la porte au nez.

Le mauvais temps continuant toujours : Que deviendrons-nous? dit Paul. Voici la nuit qui approche, si on nous reçoit partout de même que dans cette maison-ci, nous courons risque de passer bien mal la nuit. Le Seigneur y pourvoira, répondit Pierre ; nous devons, comme vous le sçavez aussi bien que moi, nous confier en lui. Mais, dit-il en se retournant, il me semble que voici, à deux pas d'ici, notre blanchisseuse avec laquelle nous avons causé en arrivant, laquelle paroît bien fatiguée, et qui se repose sur une borne avec son linge.

C'est elle-même, dit Paul. Il seroit bon, continua Pierre, de lui demander où nous pourrions loger. J'y consens, lui répondit-il. En même temps Paul s'approchant de cette femme, lui demanda dans quel endroit de la ville les passans qui n'avoient point d'argent pouvoient être reçus une nuit seulement.

Je voudrois, leur répondit-elle, qu'il me fût permis de vous retirer, je le ferois de bon cœur, parce que vous paroissez de bonnes gens ; je suis

veuve et cela feroit causer. Cependant, si vous voulez bien attendre et avoir un peu de patience, dans mon voisinage et près de ma chaumière, qui est au bout de la ville, nous avons un pauvre bon homme nommé *Misère*, qui a une petite maison tout auprès de moi, et qui pourra bien vous donner un gîte pour ce soir.

Volontiers, répondit Paul; allez faire à votre aise vos affaires, nous vous attendons ici. La bonne femme étant entrée chez M. Richard et ayant remis son linge, revint trouver nos deux voyageurs, qui exerçoient toute leur vertu pour ne pas s'impatienter. Suivez-moi, dit-elle, et marchons un peu vite, car il y a un bon bout de chemin à faire ; il sera assurément nuit avant que nous soyons à la maison. Ils arrivèrent enfin, et cette charitable femme ayant heurté à la porte de son voisin, ils furent très-longtemps à attendre qu'elle fût ouverte, parce que le bon homme étoit déjà couché, quoiqu'il ne fût pas au plus six heures et demie. Il se leva à la voix de sa voisine et lui demanda fort obligeamment ce qu'il y avoit pour son service. Vous me ferez plaisir, lui répondit-elle, de donner à coucher à deux pauvres gens qui ne sçavent de quel

côté donner de la tête. Où sont-ils? demanda le bon homme en se levant promptement. A votre porte, répondit-elle. A la bonne heure, lui dit-il : allumez-moi seulement ma lampe, je vous en prie. Ayant de la lumière, ils entrèrent dans la maison; mais tout y étoit sens dessus dessous; l'on n'y connoissoit rien au monde. Le maître de ce taudis logeoit seul. C'étoit un grand homme maigre, sec et pâle, qui sembloit sortir d'un sépulcre. Dieu soit céans! dit Pierre. Hélas! dit le bon homme, ainsi soit-il! Nous aurions bien besoin de sa bénédiction pour vous donner à souper, car je vous proteste qu'il n'y a pas seulement un morceau de pain ici.

Il n'importe, dit Pierre, pourvu que nous soyons à couvert, c'est tout ce que nous souhaitons. La voisine qui s'étoit bien doutée qu'on ne trouveroit rien chez le pauvre *Misère*, étoit sortie fort doucement et rentra aussitôt, apportant quatre gros merlans tout rôtis, avec un gros pain et une cruche de vin de Suze. Je viens, dit-elle, souper avec vous. Du poisson! dit Pierre. Oh! nous voilà admirablement bien! Comment, monsieur, dit la voisine, est-ce que vous aimez le poisson? Si j'aime le poisson,

reprit-il ; je dois bien l'aimer, puisque mon père en vendoit. Je suis fort heureuse, reprit la voisine, d'avoir un petit morceau de votre goût et qui puisse vous faire plaisir.

L'embarras se trouva très-grand pour se mettre à table, car il n'y en avoit point. La bonne voisine en fut chercher une : enfin on mangea, et comme il n'est viande que d'appétit, les poissons furent trouvés admirablement bons ; il n'y eut que le maître de la maison qui n'en put pas prendre sa part. Il n'avoit cependant pas soupé, quoiqu'il fût couché lorsque cette compagnie étoit arrivée chez lui ; mais il lui étoit arrivé une petite aventure l'après-midi, qui l'avoit rendu de très-mauvaise humeur : aussi ne fit-il que conter ses peines, ses douleurs, et ses afflictions durant tout le repas, à quoi les deux voyageurs parurent fort sensibles, et n'oublièrent rien pour sa consolation.

L'accident qui lui étoit survenu n'étoit pas bien considérable ; mais, comme on dit, il n'est pas difficile de ruiner un pauvre homme. Dans sa cour, où l'on pouvoit entrer facilement, n'y ayant qu'une haie à sauter, il y avoit un assez beau poirier, dont le fruit étoit excellent et qui

fournissoit seul presque la moitié de la subsistance de ce bon homme. Un de ses voisins, qui avoit guetté le quart d'heure qu'il sortoit de sa maison, lui avoit enlevé toutes ses plus belles poires, si bien que cela l'avoit tellement chagriné, par la grosse perte que cela lui causoit, qu'après avoir juré contre le voleur, il s'étoit, de dépit, allé coucher sans souper. Sans cette aventure, il couroit encore le même risque, puisque dans toute la journée, il n'avoit pu trouver un seul morceau de pain par toute la ville.

Il avoit assurément raison d'avoir de l'inquiétude ; il y en a bien d'autres qui se chagrineroient à moins. Paul, en regardant Pierre : Voilà un homme, lui dit-il, qui me fait compassion ; il a du mérite et l'âme bien placée, tout misérable qu'il est, il faut que nous prions le Ciel pour lui.

Hélas! messieurs, vous me feriez bien plaisir, car pour moi, dit le bonhomme *Misère*, il semble que mes prières ont bien peu de crédit, puisque, quoique je les renouvelle souvent, je ne puis sortir du fâcheux état auquel vous me voyez réduit.

Le Seigneur éprouve quelquefois les justes, lui dit Pierre, en l'interrompant ; mais, mon ami,

continua-t-il, si vous aviez quelque grâce à demander à Dieu, de quoi s'agiroit-il, que souhaiteriez-vous ? Ah ! monsieur, dit-il, dans la colère où je me trouve contre les fripons qui ont volé mes poires, je ne demanderois rien autre chose au Seigneur, sinon *que tous ceux qui monteroient sur mon poirier y restassent tant qu'il me plairoit, et n'en pussent jamais descendre que par ma volonté.*

Voilà se borner à peu de chose, dit Pierre, mais enfin cela vous contentera donc ? Oui, répondit le bon homme, plus que tous les biens du monde. Quelle joie, poursuivit-il, seroit-ce pour moi de voir un coquin sur une branche demeurer là comme une souche en me demandant quartier ! Quel plaisir de voir comme sur un cheval de bois le misérable larron ! Ton souhait sera accompli, lui répondit Pierre ; et si le Seigneur fait, comme il est vrai, quelque chose pour ses serviteurs, nous l'en prierons de notre mieux.

Durant toute la nuit, Pierre et Paul se mirent effectivement en prières ; car, pour parler de coucher, le pauvre *Misère* n'avoit qu'une botte de paille qu'il voulut bien leur céder, mais qu'ils refusèrent absolument, ne voulant pas découcher

leur hôte. Le jour venu, et après lui avoir donné toutes sortes de bénédictions, de même qu'à la voisine, qui en avoit usé si honnêtement avec eux, ils partirent de ce triste lieu et dirent à *Misère* qu'ils espéroient que sa demande seroit octroyée : que dorénavant personne ne toucheroit à ses poires qu'à bonnes enseignes ; qu'il pouvoit hardiment sortir ; que si, durant son absence, quelqu'un étoit assez hardi que de monter sur l'arbre, il l'y trouveroit lorsqu'il reviendroit à sa maison, et qu'il ne pourroit jamais en descendre que de son consentement.

Je le souhaite, dit *Misère* en riant. C'étoit peut-être la première fois de sa vie que cela lui arrivoit ; aussi croyoit-il que Pierre ne lui avoit parlé de la sorte que pour se moquer de lui et de la simplicité qu'il avoit eue de faire un souhait si extravagant.

Les voyageurs étant partis, il en arriva tout autrement que *Misère* n'avoit pensé, et il ne tarda pas à s'en apercevoir ; car le même voleur qui avoit enlevé ses plus belles poires étant revenu le même jour, dans le temps que l'autre étoit allé chercher une cruche d'eau à la fontaine, il fut surpris, en rentrant chez lui, de le voir perché

sur son poirier, et faisant toutes sortes d'efforts pour s'en débarrasser.

Ah! drôle, je vous tiens, commença à lui dire *Misère*, d'un ton tout à fait joyeux. Ciel, dit-il en lui-même, quels gens sont venus loger chez moi cette nuit! Oh! pour le coup, continua-t-il, parlant toujours à son voleur, vous aurez tout le temps, notre ami, de cueillir mes poires, mais je vous proteste que vous les payerez bien cher par le tourment que je vais vous faire souffrir. En premier lieu, je veux que toute la ville vous voie en cet état, ensuite je ferai un bon feu sous mon poirier pour vous enfumer comme un jambon de Mayence.

Miséricorde, monsieur *Misère*, s'écria le dénicheur de poires; pardon pour cette fois, je n'y retournerai de ma vie. Je le crois bien, lui répondit l'autre; mais, tandis que je te tiens, il faut que je te fasse bien payer le tort que tu m'as fait.

S'il ne s'agit que d'argent, reprit le voleur, demandez-moi ce qu'il vous plaira, je vous le donnerai. Non, lui dit *Misère*, point de quartier; j'ai bien besoin d'argent, mais je n'en veux point, je ne demande que la vengeance et te punir, puisque

LE BONHOMME MISÈRE
d'après une gravure de la Bibliothèque bleue.

j'en suis le maître. Je vais, dit-il en le quittant, toujours chercher du bois de tous côtés, et ensuite tu apprendras de mes nouvelles ; ne perds pas patience, car tu as tout le temps de faire de belles réflexions sur ton aventure. Ah! ah! gaillard, continua-t-il, vous aimez donc les poires mûres? On vous en gardera.

Misère s'en étant allé et laissé le pauvre diable sur son arbre, où il se donnoit tous les tourmens du monde, et faisoit toutes sortes de contorsions pour en sortir, sans y pouvoir parvenir, il se mit à lamenter et cria tant qu'on l'entendit d'une maison voisine. On vint au secours, croyant que, dans cet endroit écarté, ce pouvoit être quelqu'un qu'on assassinoit. Deux hommes étant accourus du côté où ils entendoient qu'on se plaignoit, furent bien surpris de voir celui-ci monté sur l'arbre du bon homme *Misère*, qui n'en pouvoit descendre.

Hé! que diable fais-tu là, compère, lui dit un des deux voisins? hé! que ne descends-tu? Ah! mes amis, s'écria-t-il, le misérable à qui appartient ce poirier est un sorcier; il y a deux heures que je suis sur cette branche sans en pouvoir sortir ; j'ai beau faire des efforts, c'est inutile. Tu te

trompes, reprit l'autre, *Misère* est un très-honnête homme; il n'est pas riche, mais il n'est assurément pas sorcier, ou nous le verrions dans un autre état que celui auquel il est depuis tant d'années. Peut-être que c'est par une permission de Dieu que tu es demeuré branché de la sorte, pour avoir voulu lui voler ses poires. Quoi qu'il en soit, la charité chrétienne nous oblige à te soulager. Disant cela, ils montèrent l'un à une branche, l'autre à l'autre, et se mirent en devoir de débarrasser leur voisin, mais ils n'en purent venir à bout; ils lui eussent plutôt arraché tous les membres l'un après l'autre que de le tirer de là. Après plusieurs efforts inutiles : Il est ma foi ensorcelé, se dirent-ils, il n'y a rien à faire, il faut en avertir la Justice, descendons. Ils se mirent en devoir de sauter en bas; mais quelle surprise pour ces pauvres gens de voir qu'ils ne pouvoient non plus remuer que leur voisin !

Ils demeurèrent de la sorte jusqu'à vingt-trois heures et demie[1], que le bon homme *Misère* revint avec un bissac plein de pain et un grand fagot de broussailles sur sa tête, qu'il avoit été ramasser

[1] C'est environ midi en Italie, car les heures se comptent de suite jusqu'à vingt-quatre, puis recommencent par une.

dans les haies, fut terriblement étonné de voir trois hommes au lieu d'un seul qu'il avoit laissé sur son poirier. Ah ! ah ! dit-il, la foire sera bonne, à ce que je vois, puisque voici tant de marchands qui s'assemblent. Mais, je vous apprendrai à venir voler les poires du pauvre *Misère*. Est-ce que vous ne pouviez pas m'en demander, sans venir de la sorte me les dérober ? Nous ne sommes point des voleurs, monsieur *Misère*, ni envieux de vos poires. Hé que veniez-vous donc faire ici, mes amis ? dit *Misère* aux deux derniers venus. Miséricorde ! monsieur *Misère*, nous sommes des voisins charitables venus exprès pour secourir un homme dont les lamentations et les cris nous faisoient pitié ; quand nous voulons des poires, nous les achetons au marché, il y en a assez sans les vôtres.

Si ce que vous me dites là est vrai, reprit *Misère*, vous ne tenez à rien sur cet arbre, vous en pouvez descendre quand il vous plaira ; la punition n'est que pour les voleurs. En même temps, leur ayant dit qu'ils pouvaient tous deux descendre, ils le firent promptement et ne sçavoient que penser de l'autorité qu'avoit *Misère* sur cet arbre.

Ces deux voisins étant à terre remercièrent *Misère* de ce qu'il venoit de faire pour eux, et le

prièrent en même temps d'avoir compassion de ce pauvre diable, qui souffroit extraordinairement, depuis tant de temps qu'il étoit ainsi en faction. Il n'est pas encore quitte, leur répondit-il ; vous voyez bien par expérience qu'il est convaincu du vol de mes poires, puisqu'il ne peut pas descendre de dessus l'arbre, comme vous venez de faire ; il y restera tant que je l'ordonnerai, pour me venger du tort que ce larron m'a fait depuis tant d'années, que je n'en ai pu recueillir un seul quarteron.

Vous êtes trop bon chrétien, monsieur *Misère*, reprirent les deux voisins, pour pousser les choses à une telle extrémité ; nous vous demandons sa grâce pour cette fois ; vous perdriez en un moment votre honneur, qui est si bien établi de tous côtés, depuis tant d'années que votre famille demeure en cette paroisse. Faites trêve à votre juste ressentiment, et lui pardonnez selon votre bon cœur à notre prière ; au bout du compte, quand vous le ferez souffrir davantage, en serez-vous plus riche ?

Ce ne sont pas les biens ni les richesses, reprit *Misère*, qui ont jamais eu aucun pouvoir sur moi. Je sais bien que ce que vous me dites est véri-

table; mais est-il juste qu'il ait profité de mon bien sans que j'y trouve au moins quelque petite récompense? Je payerai tout ce que vous voudrez, s'écria le voleur; mais, au nom de Dieu, faites-moi descendre, je souffre toutes les misères du monde.

A ce mot, *Misère* lui-même se laissant toucher dit qu'il vouloit bien oublier sa faute et qu'il lui pardonnoit; que pour lui faire connoître que l'intérêt ne l'avoit jamais fait agir dans aucune action de sa vie, il lui faisoit présent de tout ce qu'il lui avoit volé; qu'il alloit le délivrer de la peine où il se trouvoit, mais à condition qu'il falloit qu'il promît avec serment que de sa vie il ne reviendroit sur son poirier, et s'en éloigneroit toujours de cent pas aussitôt que les poires seroient mûres.

Ah! que cent diables m'emportent, s'écria-t-il, si jamais j'en approche d'une lieue! C'en est assez, lui dit *Misère*; descendez, voisin, vous êtes libre; mais n'y retournez plus, s'il vous plaît. Le pauvre homme avoit tous les membres si engourdis qu'il fallut que *Misère*, tout cassé qu'il étoit, l'aidât à descendre avec une échelle, les autres n'ayant jamais voulu approcher de l'arbre, tant

ils lui portoient de respect, craignant encore quelque nouvelle aventure.

Celle-ci néanmoins ne fut pas si secrette; elle fit tant de bruit que chacun en raisonna à sa fantaisie. Ce qu'il y eut toujours de très-certain, c'est que jamais, depuis ce temps-là, personne n'a osé approcher du poirier du bon homme *Misère*, qui en a fait lui seul récolte complette.

Le pauvre homme s'estimoit bien récompensé d'avoir logé chez lui ces deux inconnus qui lui avoient procuré un si grand avantage. Il faut convenir que dans le fond il s'agissoit de bien peu de chose; mais quand on obtient ce qu'on désire au monde, cela se peut compter pour beaucoup. *Misère*, content de sa déstinée telle qu'elle étoit, couloit sa vie toujours assez pauvrement; mais il avoit l'esprit content, puisqu'il jouissoit en paix du petit revenu de son poirier, et que c'étoit à quoi il avoit pu borner sa petite fortune.

Cependant l'âge le gagnoit : étant bien éloigné d'avoir toutes ses aises, il souffroit bien plus qu'un autre; mais sa patience s'étoit rendue la maîtresse de toutes ses actions; une certaine joie secrette de se voir absolument maître de son poirier lui tenoit lieu de tout. Un certain jour qu'il

y pensoit le moins, étant assez tranquille dans sa petite maison, il entendit frapper à sa porte, et fut si peu que rien étonné de recevoir cette visite à laquelle il s'attendoit bien, mais qu'il ne croyoit pas si proche. C'étoit la Mort qui, faisant sa ronde dans le monde, étoit venue lui annoncer que son heure approchoit, qu'elle alloit le délivrer de tous les malheurs qui accompagnent ordinairement cette vie.

Soyez la bien venue, lui dit *Misère* sans s'émouvoir, en la regardant d'un grand sens froid, et comme un homme qui ne la craignoit point, n'ayant rien de mauvais sur sa conscience, ayant vécu en honnête homme, quoique très-pauvrement.

La Mort fut très-surprise de le voir soutenir sa venue avec tant d'intrépidité. Quoi! lui dit-elle, tu ne me crains point, moi qui fais trembler d'un seul regard tout ce qu'il y a de plus puissant sur la terre, depuis le berger jusqu'au monarque? Non, lui dit-il, vous ne me faites aucune peur : et quel plaisir ai-je dans cette vie? quels engagements m'y voyez-vous pour n'en pas sortir avec plaisir? Je n'ai ni femme ni enfants (j'ai toujours eu assez d'autres maux sans cela), je n'ai pas un pouce de

terre vaillant, excepté cette petite chaumière et mon poirier, qui est lui seul mon père nourricier par ces beaux fruits que vous voyez qu'il me rapporte tous les ans, et dont il est encore à présent tout chargé. Si quelque chose dans ce monde étoit capable de me faire de la peine, je n'en aurois point d'autre qu'une certaine attache que j'ai à cet arbre, depuis tant d'années qu'il me nourrit ; mais comme il faut prendre son parti avec vous, et que la réplique n'est point de saison quand vous voulez qu'on vous suive, tout ce que je désire et que je vous prie de m'accorder avant que je meure, c'est que je mange encore, en votre présence, une de mes poires ; après cela je ne vous demande plus rien.

La demande est trop raisonnable, lui dit la Mort, pour te la refuser ; va toi-même choisir la poire que tu veux manger, j'y consens.

Misère ayant passé dans sa cour, la Mort le suivant toujours de près, tourna longtemps autour de son poirier, regardant dans toutes les branches la poire qui lui plairoit le plus, et ayant jetté la vue sur une qui lui paroissoit très-belle : Voilà, dit-il, celle que je choisis ; prêtez-moi, je vous prie, votre faulx pour un instant, que je l'abatte.

Cet instrument ne se prête à personne, lui répondit la Mort, et jamais bon soldat ne se laisse désarmer ; mais je regarde qu'il vaut mieux cueillir avec la main cette poire qui se gâteroit si elle tomboit : monte sur ton arbre, dit-elle à *Misère*. C'est bien dit, si j'en avois la force, lui répondit-il ; ne voyez-vous pas que je ne sçaurois presque me soutenir ? Eh bien ! lui répliqua-t-elle, je veux bien te rendre ce service ; j'y vais monter moi-même et chercher cette belle poire, dont tu espères tant de contentement.

La Mort ayant grimpé sur l'arbre cueillit la poire que *Misère* désiroit avec tant d'ardeur ; mais elle fut bien étonnée lorsque voulant descendre, cela se trouva tout à fait impossible. Bon homme, lui dit-elle en se tournant du côté de *Misère*, dis-moi un peu ce que c'est que cet arbre-ci ?

Comment, lui répondit-il, ne voyez-vous pas que c'est un poirier. Sans doute, lui dit-elle ; mais que veut dire que je ne peux pas en descendre ? Ma foi, reprit *Misère*, ce sont là vos affaires. Oh ! bon homme, quoi ! vous osez vous jouer à moi qui fais trembler toute la terre. A quoi vous exposez-vous ?

J'en suis fâché, lui dit *Misère*, mais à quoi vous

exposez-vous vous-même de venir troubler le repos d'un malheureux qui ne vous fait aucun tort? Tout le monde entier n'est-il pas assez grand pour exercer votre empire, votre rage et toutes vos fureurs, sans venir dans une misérable chaumière arracher la vie à un homme qui ne vous a jamais fait aucun mal? Que ne vous promenez-vous dans le vaste univers, au milieu de tant de grandes villes et de si beaux palais? Vous trouverez de belles matières pour exercer votre barbarie. Quelle pensée fantasque vous avoit pris aujourd'hui de songer à moi? Vous avez, continua-t-il, tout le temps d'y faire réflexion; et puisque je vous ai à présent sous ma loi, que je vais faire du bien au pauvre monde que vous tenez en esclavage depuis tant de siècles! Non, sans miracle, vous ne sortirez point d'ici que je ne le veuille.

La Mort, qui ne s'étoit jamais trouvée à une telle fête, connut bien qu'il y avoit dans cet arbre quelque chose de surnaturel. Bon homme, lui dit-elle, vous avez raison de me traiter comme vous faites; j'ai mérité ce qui m'arrive aujourd'hui, pour avoir eu trop de complaisance pour vous, cependant je ne m'en repens pas; mais aussi il ne faut pas que vous abusiez du pouvoir que le Tout-Puissant

vous donne dans ce moment sur moi. Ne vous opposez pas davantage, je vous prie, aux volontés du Ciel. S'il désire que vous sortiez de cette vie, vos détours seroient inutiles, il vous y forcera malgré vous ; consentez seulement que je descende de cet arbre, sinon je le ferai mourir tout à l'heure.

Si vous faites ce coup-là, lui dit *Misère*, je vous proteste sur tout ce qu'il y a au monde de plus sacré, que tout mort que soit mon arbre, vous n'en sortirez jamais que par la permission de Dieu.

Je m'aperçois, dit la Mort, que je suis aujourd'hui entrée dans une fâcheuse maison pour moi. Enfin, bon homme, je commence à m'ennuyer ici : j'ai des affaires aux quatre coins du monde, qu'il faut qu'elles soient terminées avant que le soleil soit couché. Voulez-vous arrêter le cours de la nature? Si une fois je sors de cette place, vous pourrez bien vous en repentir.

Non, lui répondit *Misère*, je ne crains rien ; tout homme qui n'appréhende point la Mort est au-dessus de bien des choses : vos menaces ne me causent pas la moindre émotion ; je suis toujours prêt à partir pour l'autre monde, quand le Seigneur l'aura ordonné.

Voilà, lui dit la Mort, de très-beaux sentimens, et je ne croyois pas qu'une si petite maison renfermât un si grand trésor. Tu peux te vanter, bon homme, d'être le premier dans la vie qui ait vaincu la Mort. Le Ciel m'ordonne que de ton consentement je te quitte et ne revienne jamais te voir qu'au jour du jugement universel, après que j'aurai achevé mon grand ouvrage, qui sera la destruction générale de tout le genre humain. Je te le ferai voir, je te le promets; mais, sans balancer, souffre que je descende, ou du moins que je m'envole : une Reine m'attend à cinq cents lieues d'ici pour partir.

Dois-je ajouter foi, reprit *Misère*, à votre discours? N'est-ce point pour mieux me tromper que vous me parlez ainsi? Non, je te le jure, jamais tu ne me verras qu'après l'entière destruction de toute la nature, et ce sera toi qui recevras le dernier coup de ma faulx; les arrêts de la Mort sont irrévocables, entends-tu, bon homme?

Oui, dit-il, je vous entends, et je dois ajouter foi à vos paroles; et, pour vous le prouver efficacement, je consens que vous vous retiriez quand il vous plaira, vous en avez à présent la liberté.

A ces mots, la Mort ayant fendu les airs s'en-

fuit à la vue de *Misère*, sans qu'on en ait entendu parler depuis. Quoique très-souvent elle vienne dans le pays, même dans cette petite ville, elle passe toujours devant sa porte, sans oser s'informer de sa santé. C'est ce qui fait que *Misère*, si âgé qu'il soit, a vécu depuis ce temps-là toujours dans la même pauvreté, près de son cher poirier. Et suivant les promesses de la Mort, il restera sur la terre tant que le monde sera monde.

III

LE CONTE DU BONHOMME MISÈRE EST-IL D'ORIGINE ITALIENNE ?

A la première lecture de ce conte, on est pris par l'ingénieuse composition, la narration vive, et l'enseignement profond du dénoûment. Rarement on a vu un sujet plus grave enveloppé de tant de bonhomie. Et pourtant le conteur ne conte pas pour conter ; à tout instant la dureté

et l'avarice du riche reviennent sous sa plume sans aigreur ni rancune. L'enseignement découle du récit lui-même, sans être marqué des puérilités de la *littérature enseignante* à l'aide de laquelle les gouvernants, aux moments de troubles, croient pouvoir apaiser les esprits irrités, et que le peuple repousse n'y trouvant trop souvent que doctrine lourde et pédantesque.

Le *Bonhomme Misère* semble un contemporain de la *Danse des Morts*, quoiqu'il n'en ait pas la gravité solennelle. Des compositions d'Holbein une seule idée ressort, l'égalité devant la mort, qui atteint papes, empereurs, riches et puissants; mais en pareille matière, malgré le fond satirique, les artistes devenaient sérieux comme le sujet qu'ils traitaient, ce qui éloigne la composition du conte de Misère du dix-huitième siècle, athée et n'ayant plus besoin d'envelopper de symbolisme ses révoltes contre la religion.

Misère, qui conserve un certain reflet des Danses macabres, me paraît un conte du milieu du seizième siècle. Déjà au dix-septième, en France, l'idée de la mort ne se présente plus sous le

même aspect. Les grands penseurs de l'époque la montrent sous la forme d'une abstraction et laissent de côté le branle des squelettes chers au moyen âge.

En était-il ainsi en Italie? Car le *Bonhomme Misère* pourrait avoir des racines italiennes.

« Dans un voyage que je fis autrefois en Italie... » Ainsi débute le conte, dont certaines parties ont fait croire à quelques critiques que Misère pouvait avoir traversé les Alpes.

« C'est un homme à se faire fesser pour une *bajoque*, » dit la lessiveuse en parlant de l'avare qui refuse de loger saint Pierre et saint Paul. Les nombreux imprimeurs de la légende, malgré le peu de souci qu'ils prenaient de leurs réimpressions, ont toujours conservé la note relative à la *bajoque*, monnaie d'Italie, ainsi que celle consacrée aux *vingt-trois heures et demie* pendant lesquelles le maraudeur qui volait les poires de Misère resta cloué sur l'arbre.

Ailleurs, la lessiveuse apporte à saint Pierre et saint Paul une cruche de *vin de Suze*.

Certainement ces détails ne semblent pas de la couleur locale, plaquée par un habile conteur.

Le *Bonhomme Misère*, si populaire en France, me parut d'abord un conte italien traduit, peut-être arrangé par parties [1].

M. Mérimée confirmait mon opinion sur la provenance italienne du *Bonhomme Misère* par un court récit, *Federigo*, « populaire dans le royaume de Naples, » disait le conteur [2].

Federigo est un jeune seigneur prodigue, joueur et débauché qui, ayant hébergé Jésus-Christ accompagné de ses douze apôtres, lui demande trois grâces à son souhait, ce que le Christ accorde spontanément. Federigo désire d'abord être possesseur de cartes qui le feront toujours gagner ; son second souhait se formule ainsi : « Faites que quiconque montera dans l'oranger qui ombrage ma porte n'en puisse descendre sans ma permission. » Il demande encore que celui qui s'assiéra sur l'escabeau, au coin de la cheminée, ne puisse s'en relever sans sa volonté. A l'aide

[1] Malheureusement la littérature populaire italienne, si riche en conteurs de toute sorte, est presque inconnue en France, quoique des mines d'or attendent le premier écrivain qui s'en occupera ; mais jusqu'à ce que ces recherches soient faites, comment essayer seul de parcourir cette immense bibliothèque de *novellieri* inépuisables ?

[2] *Une mosaïque*, par l'auteur du *Théâtre de Clara-Gazul*. Paris, Fournier, 1852, 1 vol. in-8°.

de ces trois conditions que lui a accordées Jésus-Christ, Federigo gagne douze âmes à Pluton, et par deux fois il triomphe de la Mort qui s'est laissée prendre à l'oranger et à l'escabeau.

Quelques-uns de ces détails sont analogues à ceux de la légende du *Bonhomme Misère*; ils ne s'en séparent qu'au dénoûment. Federigo, pour avoir fait pacte seulement d'un certain nombre d'années avec la Mort, est obligé de la suivre en enfer, où il resterait éternellement si Jésus-Christ ne lui pardonnait d'avoir employé son jeu de cartes à tirer de ce lieu affreux douze âmes de pécheurs qui y brûlaient.

Chacun sait de quelle remarquable sobriété de conteur la nature a doué M. Mérimée : mieux que personne, il est apte à rendre l'esprit des anciennes légendes ; pourtant je préfère la courte histoire du *Bonhomme Misère* au récit de *Federigo*. La légende française me semble supérieure au conte d'origine napolitaine, surtout par sa simplicité de composition.

C'est ce qui fait la force de la littérature populaire dans ses diverses manifestations, écrites, chantées ou improvisées.

M. Frédéric Baudry le faisait remarquer à propos des Chants du peuple que j'ai recueillis, et qu'on retrouve dans divers pays avec de nombreuses variantes. « La poésie populaire, disait le savant bibliothécaire de l'Arsenal, possède un puissant instrument de perfection dans la transmission orale. Le papier garde tout ce qu'on y a écrit; la mémoire du peuple est moins complaisante, elle ne conserve que ce qui lui semble bon ; le reste, elle l'oublie ou l'altère. Dans ces voyages infinis de bouche en bouche, les mauvais vers sont mis de côté, les véritables formules de la pensée sont fixées; l'expression juste finit par se frapper comme une médaille. En un mot, si je ne me trompe, la tradition doit polir les poésies à sa manière, autant et plus que le travail de cabinet[1]. »

Ce que dit si justement M. Frédéric Baudry à propos des chansons populaires peut s'appliquer aux contes ; le poli, le rejet de détails, le choix, le goût, sont faciles à observer dans la comparaison de *Misère* et de *Federigo*.

Étant donné que le *Bonhomme Misère* soit issu

Revue de l'Instruction publique, 1861.

d'un conte italien, quelle simplification de détails le conteur français a apportée dans sa composition! *Federigo* forme *trois* souhaits, *Misère* seulement *un*. La Rivière, l'auteur présumé de l'histoire du bonhomme, s'est contenté du fameux poirier pour vaincre la Mort ; par cet unique souhait il se montre supérieur au conteur napolitain qui, en faisant intervenir Jésus-Christ pour lui demander d'ensorceler en sa faveur un *oranger* et un *escabeau*, n'a pas obéi à la poétique de la littérature populaire qui doit sans cesse progresser en intérêt et en moyens nouveaux.

La Mort reste clouée à l'oranger de Federigo, l'invention est bonne ; mais quand elle revient, cinquante ans plus tard, et qu'elle se laisse prendre à cet escabeau, sur lequel elle reste assise jusqu'à ce qu'elle ait souscrit à la volonté du propriétaire, je trouve la Mort bonne personne d'être prise par un moyen à peu près identique au premier, dans une maison qu'elle doit déjà redouter. Et voilà pourquoi la légende du *Bonhomme Misère* me paraît supérieure à *Federigo* : le récit court plus vite et mène à un dénoûment plus inattendu.

Lors de mes premières études sur ce sujet, quelques critiques trouvèrent la question de l'origine italienne assez importante pour la traiter avec développement, et entre ceux-là M. Félix Frank, dont l'article tout entier pourrait être cité.

« Quant à la provenance italienne, s'il paraît impossible de la contester en ce qui concerne les incidents fantastiques du conte, l'idée de personnifier la misère, d'en faire non un être de raison, mais un être humain, et de résumer en quelque sorte la vie de tout un peuple sous la figure d'un individu, cette idée, j'inclinerais fort à le croire, est sortie entièrement d'un cerveau gaulois. Le *Bonhomme Misère*, en France, et *Jacques Bonhomme*, c'est tout un. »

A ce propos M. Frank esquisse rapidement une histoire du peuple, du dixième au dix-huitième siècle, ce peuple chez lequel « on put relever des marques d'impatience, de rares colères où l'emporta la fièvre de la misère; il murmura des doléances, essaya des remontrances à faire frémir quelquefois de douleur; mais comme le pauvre hère du conte, il fit preuve d'une incroyable clémence, et on sait le nombre de ses Jacqueries. Aussi,

que demandait-il? Un peu d'adoucissement à ses peines, un peu d'allégement aux charges qui le grevaient. Qui accusait-il et qui prit-il parfois entre ses mains puissantes, quoique ce fussent mains d'esclaves? Nuls, sinon ceux qui complotaient sa ruine (comme le voleur de poires du conte), sinon ceux qui le trahissaient ou le pressuraient. Que de fois, pourtant, il les laisse échapper, les mains encore pleines du fruit dérobé, à condition qu'ils n'y reviendront plus ; et que de fois on y revint à ce pauvre poirier du *Bonhomme*...! Plus j'y réfléchis, plus je considère l'histoire et le caractère de la race gauloise, plus je me trouve confirmé dans l'idée que le conte du *Bonhomme Misère* n'est que la mise en œuvre (à l'aide de matériaux étrangers) d'une pensée née sur le sol français [1]. »

M. Ch. Nisard également pense que la légende est d'origine française. « Les Italiens qui nous l'ont empruntée, dit-il, n'auraient fait que changer le lieu de la scène. C'est ainsi du moins que Boccace, Bandello, Sansovino, Straparole et bien d'autres en ont usé, toutes les fois qu'ils nous ont pris nos contes, et l'on peut dire

[1] *Revue de l'Instruction publique*, 10 octobre 1861.

qu'ils nous les ont pris presque tous. C'est une vérité qui a été démontrée d'une manière invincible par M. V. Leclerc, comme il est aisé de s'en assurer dans le tome XXIII de *l'Histoire littéraire de la France*, et dans son *Discours sur l'étude des lettres en France au quatorzième siècle*. Ce sont nos trouvères qui ont défrayé de contes, non-seulement l'Italie, mais toute l'Europe ; et telle était l'ignorance où nous étions de nos anciennes richesses littéraires manuscrites, que lorsque nous pensions, en les traduisant, faire des emprunts à l'étranger, nous ne faisions que rentrer dans notre bien. »

Voilà d'excellentes raisons auxquelles je m'empresse de souscrire.

Ce conte est un des monuments de notre littérature, je ne dis pas seulement de la littérature populaire, je dis de celle qui, comme les *Contes* de Perrault, s'adresse aux grands et aux petits, aux femmes et aux enfants, aux grands et au peuple. Et les détails en sont si ingénieux que la légende est devenue « cosmopolite, » comme le fait remarquer M. V. Fournel[1].

[1] *Études sur l'art et la littérature populaires*

IV

RAMIFICATIONS DU CONTE A L'ÉTRANGER.

Le conte du *Bonhomme Misère* rappelle divers traits particuliers à toutes les littératures populaires, qui tantôt se sont servies du personnage principal pour en faire le type d'autres récits, tantôt ont employé des figures accessoires analogues, tantôt se sont emparées de l'idée-mère.

On trouve dans le *Norske Folkeeventyr*, recueil des Contes populaires de la Norwége, recueillis par Asbjœrnsen et J. Moe[1], la légende du *Forgeron qui ne put trouver place en enfer*, qui offre quelques points de ressemblance avec le *Bonhomme Misère*.

Notre-Seigneur voyage avec saint Pierre ; il laisse au forgeron le droit de former trois sou-

[1] Trad. par E. Beauvois. *Contes populaires de la Norwége*, 1 vol. petit in-18, 1862, E. Dentu.

haits. Aussi plus tard le diable qui vient chercher le forgeron reste-t-il cloué au poirier.

Un conte populaire lithuanien offre une remarquable analogie avec le précédent. Un forgeron ayant rendu service à saint Pierre, obtient pour l'avenir l'accomplissement de ses souhaits. Un jour le diable vient le chercher pour l'emmener en enfer. La route est longue : pour se rafraîchir, Satan cueille quelques pommes aux branches d'un pommier qui pendent sur le chemin ; mais le forgeron souhaite que la main du diable reste à la branche, et Satan n'est délivré qu'en jurant de ne jamais revenir [1].

Il est à remarquer que saint Pierre a été de tous les évangélistes la figure mise le plus souvent en jeu par le peuple. Dans un conte de la Gascogne, *le Sac de la Ramée*, on trouve saint Pierre faisant cadeau à un pauvre homme d'un sac de cuir qui se remplira immédiatement de tout ce qu'il est possible en disant : *Chose que je désire avoir, entre dans le sac de la Ramée* [2].

[1] *Contes, proverbes, énigmes et chants de la Lithuanie*, par Auguste Schleicher. Weymar, Bœhlau, 1857, avec chants notés.
[2] Cénac-Moncaut, *Contes populaires de la Gascogne*. 1 vol. in-18, E. Dentu, 1861.

Ainsi que Misère, la Ramée avait rendu service à saint Pierre sans le connaître; là se borne l'analogie, et je ne mentionne ce récit que pour montrer la popularité de l'évangéliste parmi les conteurs populaires.

Les frères Grimm ont recueilli une légende à peu près semblable à celle du *Bonhomme Misère*. C'est *le Pêcheur et sa femme*, conte qui se trouve aussi dans les *Mille et une nuits*; l'*Athenæum français* a donné de son côté la traduction d'un conte russe sur le même sujet [1]. Je cite ces variantes, quoique l'intérêt ne semble pas considérable. Quand le *conte* est arrivé à son suprême développement, il importe peu, dira-t-on, de recueillir des épreuves effacées ou retouchées. Cependant n'est-il pas curieux d'assister à la soudure des éléments d'une tradition, à sa désorganisation, à ses émigrations en pays étranger jusqu'au jour où un Shakespeare, un Molière, un Gœthe s'en emparent? Alors *Hamlet*, *le Festin de Pierre*, *Faust*, sont la plus haute expression du conte obscur, qui s'était couché savetier et le lendemain se réveille roi.

[1] Année 1855, page 686.

V

LE BONHOMME MISÈRE EN NORMANDIE.

M. du Méril, à propos du *Bonhomme Misère*, montre l'analogie comparée de ces sortes de récits : « Malgré toutes ces différences d'idées et de mœurs, on raconte encore, en Normandie comme en Allemagne, *le Fils ingrat, le Grand-Père et le Petit-Fils, les Messagers de la Mort, les Trois Filandières, les Trois Souhaits, Cretel l'Avisé* et le *Fidèle Fernand*. Peut-être parmi tous ces bouts de contes, concentrés dans quelques phrases, n'en est-il qu'un seul qui ait conservé ses développements naturels et une forme traditionnelle à peu près immuable, et il se trouve aussi dans le recueil de MM. Grimm. C'est une nouvelle histoire du *Paradis perdu*, moins le serpent, mais avec la faiblesse originelle de l'homme et l'ambitieuse cupidité de la femme. Des circon-

stances par trop féeriques le rendent d'une croyance fort difficile en Allemagne ; mais on lui a donné en Normandie une forme plus chrétienne et plus pratique : ce ne serait après tout qu'un miracle aussi possible que beaucoup d'autres et l'on y peut croire fermement, pourvu qu'on ait une foi suffisante. »

Voici donc une légende *contée* du *Bonhomme Misère* et non écrite ; et il est à remarquer que cette légende est populaire dans le pays où le véritable Misère a le plus de racines, c'est-à-dire à Rouen, à Caen, à Falaise, qui furent après Troyes, les foyers les plus actifs de la *Bibliothèque bleue*.

« Il y avait ici près un bonhomme si pauvre, si pauvre, qu'on l'appelait le bonhomme Misère. Un jour qu'il avait pris sa besace et qu'il cherchait son pain le long des chemins, il rencontra deux messieurs très-bien couverts, qui regardaient attentivement à droite et à gauche : c'étaient le bon Dieu et M. saint Pierre, qui voulaient s'assurer par eux-mêmes si le percepteur ne pressait pas trop le pauvre monde, et ils n'étaient pas contents.

« — La charité, s'il vous plaît, je suis le bonhomme Misère.

« — Tu es grand et fort, dit saint Pierre en le regardant de travers, et la mer est pleine de poissons ; mais tu te crois peut-être un gentilhomme pour ne pas travailler ?

« — On ne peut pas pêcher avec la main, répondit le bonhomme Misère; saint Pierre lui-même, qui était pourtant un grand saint, avait des filets, et encore ne trouvait-il pas que le métier fût bon, puisqu'il a mieux aimé être crucifié la tête en bas que de suer plus longtemps à la peine. Si peu que vous voudrez, mes bons messieurs, et je serai content.

« — Donne-lui une fève, dit le bon Dieu, et recommande-lui d'être content. .

« Saint Pierre secoua la tête, mais il mit la main à sa poche.

« — Tiens, dit-il, grand fainéant, le bon Dieu veut que tu sois content; et il lui donna une fève.

« Le bonhomme s'en revint tout joyeux, et il raconta à sa femme qu'il avait vu le bon Dieu.

« — Tant mieux pour toi, si cela t'a suffi, répondit-elle. Qu'est-ce que tu veux que j'en fasse

de ta fève? Le bon Dieu aurait dû te donner un peu de bois pour la faire cuire, un peu de beurre avec un peu de sarriette pour l'embeurrer, et seulement une cuiller pour la manger. Mais personne ne se soucie des pauvres.

« Le bonhomme trouva aussi qu'une fève crue était un bien petit régal pour deux personnes, et, comme il n'avait pas de jardin, il la planta dans l'âtre de sa cheminée. La fève ne tarda pas à pousser. Elle grandissait à vue d'œil. Le soir, elle sortait déjà par le haut de la cheminée, et le lendemain matin on n'en voyait plus la cime : le curé lui-même ne put l'apercevoir avec ses lunettes. Deux jours après, la femme dit à son mari :

« — Le bon Dieu ne t'a pas attrapé ; sa fève était vraiment d'une bonne espèce ; va cueillir ce qu'il nous faut pour notre dîner.

« Le bonhomme ne lui répondait jamais. Il ôta ses sabots et monta d'échelette en échelon. Il regarda en bas, la terre était à peine grosse comme un grain de sénevé ; mais il avait beau chercher, il ne voyait pas plus de cosses que dans le fond de sa main. Il monta plus haut, s'arrêta pour souffler, monta encore, et se trouva devant une

grande maison toute dorée : c'était le paradis. Il y avait un marteau à la porte, il frappa : *Pan! pan !*

« — Qui va là ? demanda saint Pierre.

« — C'est moi, grand saint Pierre ; vous savez bien, le bonhomme Misère. J'étais venu chercher quelque chose pour notre dîner, mais il paraît que les fèves ne grainissent pas beaucoup dans le paradis, parce que sans doute vous aimez mieux les pois, et je voudrais bien avoir un morceau de pain... du blanc, si cela ne vous fait rien.

« — Tu en auras, dit saint Pierre, et à discrétion, avec de la viande et du vin.

« Le bonhomme redescendit d'échelette en échelon, et trouva la table mise : il mangea beaucoup, but encore davantage, et se coucha le cœur content ; mais sa femme se tourna toute la nuit dans son lit. Le lendemain, elle se réveilla de bonne heure.

« — On ne peut pas dormir dans cette misérable tanière, lui disait-elle ; on craint toujours que les murailles ne vous tombent à monceau sur la tête. Saint Pierre est bon, il ne t'eût pas refusé une maison plus solide et plus grande ; mais tu ne penses jamais à rien.

« Le bonhomme ne répondit pas et siffla *Nicolas Tuyau* : c'était sa manière de dire *non*. Mais à déjeuner sa femme ne mangea pas.

« — La vue de ces vieux meubles m'ôte l'appétit, dit-elle en soupirant, et j'ai peur d'être écrasée ; mais cela t'est bien égal, tu en épouserais une autre.

« Le bonhomme secoua la tête, ôta ses sabots, et monta d'échelette en échelon ; il n'allait pas aussi vite que la première fois, pourtant il arriva à la porte. *Pan ! pan !*

« — Qui va là ?

« — C'est votre pauvre bonhomme Misère.

« — Que me veux-tu encore ?

« — Ah ! bienheureux saint Pierre, on n'est pas en sûreté dans ma masure ; quand ce ne serait que par humanité, vous devriez me la faire recrépir en l'élevant seulement d'un étage et en l'agrandissant d'un pavillon, avec un petit perron devant, un jardin derrière et une girouette dessus ; elle menace ruine dès que le vent vient à souffler ; la nuit dernière, ma pauvre femme n'a pu dormir, parce que les rats déménageaient.

« — Soit, dit saint Pierre, tu auras une maison bourgeoise, solide comme une prison ; mais n'v

reviens pas; je ne puis passer mon temps à faire des miracles pour ton usage particulier, et je n'aime pas les quémandeurs.

« Le bonhomme redescendit d'échelette en échelon, et ne se reconnut pas chez lui : il y avait une grille devant la cour, des canards qui nageaient sur une mare bien propre, des poules qui caquetaient à la porte d'un poulailler, et des fauteuils dans toutes les chambres. Inutile de vous dire que la femme était bien contente : ce jour-là elle s'assit dans tous ses fauteuils et se regarda dans toutes ses glaces. Le lendemain elle vêtit et dévêtit toutes ses robes; le surlendemain elle donna des ordres à ses servantes toute la journée; mais le quatrième jour elle s'ennuya beaucoup, et ne sachant plus que faire chez elle, elle alla se promener dans la campagne. Elle revint toute triste et se coucha sans souper.

« — Croirais-tu bien, dit-elle à son mari, dès qu'il fut éveillé, que j'ai rencontré hier notre voisin, et qu'il ne m'a pas saluée?

« — Il y a des gens si mal élevés! répondit le bonhomme Misère; mais je n'y puis que faire : on ne doit le respect qu'au roi et à la reine.

« — Eh bien, s'écria-t-elle tout en colère, pour-

quoi ne serions-nous pas roi et reine comme les autres ? Si tu l'avais demandé à saint Pierre, il est juste, et ne t'aurait pas refusé... Certainement, lui redit-elle le lendemain, saint Pierre ne pourrait pas te le refuser ; le bon Dieu lui a dit qu'il voulait que tu fusses content.

« Et tous les matins elle lui répétait aussitôt qu'il ne dormait plus :

« — Est-ce aujourd'hui que tu vas le demander à saint Pierre ?

« Quelquefois même elle le réveillait tout exprès, et ne manquait jamais de verser quelques larmes. D'abord le bonhomme ne répondit rien, puis il haussa les épaules, puis il lui ordonna de le laisser tranquille, et elle pleurait de plus en plus tous les jours et se plaignait d'être bien malheureuse ; enfin, dans un moment de bonne humeur, il lui dit un matin en plaisantant :

« — Non, ce sera demain.

« Elle l'embrassa deux fois, fut charmante toute la journée, et descendit à la cuisine pour que le dîner fût prêt à l'heure. Son mari vit bien qu'il était inutile de chercher midi à quatorze heures. Il prit le lendemain ses habits du dimanche et monta d'échelette en échelon. Arrivé à la

porte, il frappa, l'oreille bien basse : *Pan! pan!*

« — Te revoilà donc, importun! s'écria saint Pierre sans ouvrir la porte ; je le savais bien que tu serais insatiable.

« — Grand saint, répondit humblement le bonhomme, pardonnez-moi encore cette fois, comme je pardonne à ceux qui m'ont offensé. C'est ma femme qui l'a voulu ; elle est un peu tourmentante, mais elle a du bon : la vue de la misère lui fend le cœur, et elle assure que si elle était reine et que je fusse roi, les pauvres gens ne seraient plus si pauvres.

« — Puisque c'est par charité que tu me demandes d'être roi, lui répondit saint Pierre, je veux bien te l'accorder encore ; mais n'y reviens pas, car il t'arriverait malheur.

« Le bonhomme redescendit d'échelette en échelon, et trouva sa femme assise sur un trône et recevant les hommages de ses courtisans.

« Elle fut au comble de la joie deux jours durant ; mais le troisième, elle aperçut un cheveu blanc sur sa tête, et s'étonna que le bon Dieu laissât vieillir les reines. Le lendemain, elle voulut manger de la galette chaude, et, comme elle était gourmande, on fut obligé d'aller chercher le mé-

decin en toute hâte ; le jour suivant, elle apprit que la femme du premier ministre était morte subitement, et c'en fut fait de son bonheur. Elle devint toute songeuse, ne mangea guère le reste de la semaine, et dit à son mari le dimanche :

« — Tu avais raison, la royauté ne nous empêchera pas d'être malades, peut-être même de mourir ; ce n'est pas cela qu'il fallait demander ; mais si tu étais le bon Dieu et que je fusse la sainte Vierge, nous n'aurions plus rien à désirer.

« Le bonhomme crut qu'elle était folle, et l'engagea à se promener au grand air.

« — Je le savais bien, reprit-elle le lendemain, que tu ne m'avais jamais aimée, et cependant j'étais plus jeune que toi et n'ai jamais écouté les galants ; j'étais bien sotte !

« Il haussa les épaules et alla fumer sa pipe dans le jardin. Le surlendemain, elle continua sur le même air :

« — Quand un roi ne veut pas ressembler à un porc à l'engrais, il doit avoir de l'ambition et désirer devenir bon Dieu, ne fût-ce que pour donner à chacun de ses sujets le temps qui convient à son blé.

« Les jours avaient beau se suivre, ils se ressem-

blaient tous; mais aux prières succédèrent les reproches, puis vinrent les injures et les menaces ; elle mit même le bonhomme au pain sec, mais il fut héroïque. Malheureusement il s'impatientait quelquefois, l'homme n'est pas parfait, et un jour qu'elle l'avait bien tarabusté, il s'écria tout hors de lui :

« — Te tairas-tu, madame Bonbec? Et il lui appliqua sa main dans le dos en manière de bâton.

« Alors elle cria de toutes ses forces : « Mon mari m'a battue ! » pleura encore plus fort et répondit à toutes les consolations de ses filles de chambre : « Mon mari m'a battue ! »

« Le bonhomme comprit qu'il n'avait plus qu'à obéir ; il tira sans mot dire du côté de la fève, et monta d'échelette en échelon. Il ne se pressait pas, pourtant il arriva, se gratta la tête et frappa bien discrètement à la porte : *Pan! pan!* Il entendit une grosse voix qui disait :

« — Je parie que c'est encore ce mauvais bonhomme.

« — Hélas ! oui, mon bon saint Pierre, répondit-il, et je suis perdu si vous n'avez jamais eu de femme.

« — Pas si bête ! reprit brusquement saint

Pierre ; et mal te viendra de t'être cru plus avisé que moi, car tu vas redevenir aussi pauvre qu'avant de m'avoir rencontré.

« Le bonhomme voulait demander grâce et conserver au moins quelques rentes ; mais il se retrouva sur la terre, et aperçut à la porte de sa chaumière sa femme qui filait comme autrefois de mauvaises étoupes. Rien n'était changé ; seulement la chaumière menaçait encore plus ruine, et les vêtements de la femme étaient encore plus délabrés. Dès qu'elle le vit, elle se leva toute colère et lui reprocha de prendre toujours conseil du tiers et du quart, et de ne pas être un homme ; mais il alla couper un bâton dans la haie et elle se tut.

« Bientôt après elle mourut du chagrin d'avoir tout perdu par sa convoitise. Quant au bonhomme Misère, il se consola en pensant qu'il avait perdu aussi sa femme, et continue à chercher son pain. Si vous le rencontrez, faites-lui la charité pour l'amour de Dieu. »

La morale de ce conte est claire, mais *petite* en comparaison de l'enseignement donné par le texte de la *Bibliothèque bleue*. Ici le bonhomme

Misère n'apparaît plus avec la douce résignation qui fait penser aux figures naïves, agenouillées sur les monuments du moyen âge. Cette femme ambitieuse, toujours mécontente de son sort, est un type d'un médiocre intérêt, et le peuple, avec son profond sentiment critique, semble n'avoir pas eu grand souci de la légende, puisque, dans un pays où l'imprimerie consacrait de semblables traditions, le récit est resté seulement dans la mémoire des vieilles femmes, où un érudit l'a recueilli un jour.

VI

LE BONHOMME MISÈRE EN BRETAGNE.

Je connais un autre Misère ; mais son caractère a été tout à fait transformé par un poëte populaire breton. Ce n'est plus le bonhomme du conte. Misère devient la symbolisation la plus cruelle des misérables sans pain, sans feu, sans toit. L'auteur de ce *güerz* de révolte fait ren-

contrer le Juif-Errant avec Misère, et comme l'indique le titre du poëme, une véritable « dispute » a lieu entre eux.

« Approchez tous, gens de toute condition, venez entendre chanter une dispute entre les deux personnages les plus vieux qui soient sur la terre, et qui, hélas! doivent vivre jusqu'au jugement dernier.

« L'un se nomme Isaac le Marcheur, l'autre a nom Misère, à cause du deuil et des maux qu'il sème en tout lieu; l'univers entier soupire après sa mort.

« Près de la ville d'Orléans se sont rencontrés les deux vieillards, et ils se sont salués. Isaac se croyait de beaucoup le plus âgé; mais non, il vient de rencontrer quelqu'un qui est plus vieux que lui.

« Misère en le voyant : — Salut, Isaac le Marcheur, d'où viens-tu? Quel métier fais-tu dans ce monde? tu as l'air abattu, harassé de fatigue.

« — Dieu m'a condamné à marcher continuellement, nuit et jour, pour me punir d'une faute,

un grand péché. O que je voudrais quitter ce monde! Mais la mort inexorable ne songera à moi qu'à l'heure où sonneront les trompettes du jugement dernier!

« Ami, depuis que je cours ce monde, je n'ai jamais rencontré personne d'aussi âgé que vous; je me croyais l'homme le plus vieux de la terre, mais, à mon grand étonnement, j'ai trouvé mon maître.

« — Hélas! hélas! oui, répondit Misère; tu n'es encore qu'un enfant comparé à moi. Tu as, dis-tu, dix-sept cents ans? Moi, j'en ai plus de cinq mille! et tu oses me dire que tu es vieux!

« Lorsque Adam, notre premier père, commit le péché, en transgressant les ordres de Dieu, ce fut alors que je naquis. Je le suivis dans son exil, après lui, ses enfants m'ont nourri, m'ont donné asile, et ils le feront, je l'espère bien, jusqu'à la fin du monde.

« — Mon père, dit Isaac, puisque nous nous sommes rencontrés, dites-moi votre nom et quelle est votre occupation, car grand est mon étonne-

ment de vous entendre dire qu'il y a cinq mille ans que vous habitez ce monde.

« — Mon nom est Misère; mon plus grand plaisir a été toujours de tourmenter l'humanité. Partout où je vais, la peine et la douleur m'accompagnent; je suis la cause de mille malheurs, je suis le père de la cruauté.

« Toi, plus que tout autre dans ce monde, tu dois me connaître ; depuis que tu es né, je te suis comme ton ombre. Tu connais tout mon pouvoir, misère et pauvreté ne te sont pas inconnues.

« — Ah ! si c'est toi qui tiens ce pauvre monde dans tes serres cruelles, pourquoi n'es-tu mort ? ou mieux encore, plût à Dieu que tu n'eusses jamais vu le jour ! Pour moi, pauvre infortuné, je ne connais que trop ta puissance !

« Eh bien ! à présent que je sais ton nom, retire-toi loin de moi, vieux misérable ! retire-toi, et me laisse en repos. Quand je songe aux tortures dont tu te plais à m'abreuver, depuis dix-sept cents ans, mon cœur se révolte et s'indigne !

« — Quand sonneront les trompettes, pour con-

voquer les morts au jugement de Dieu, quand finira ce monde, alors seulement, je me retirerai de toi, ô Isaac ; mais jusqu'à ce jour, sois en proie à la misère, à la douleur, aux peines de toute sorte.

« — Ah! tu es le plus méchant génie qui fut amais au monde! Tous, grands et petits, subissent ton infernale tyrannie ; les riches eux-mêmes et les marchands n'en sont pas plus à l'abri que le pauvre.

« — Tu dis vrai, Isaac, les riches et les nobles ont aussi connu ma puissance ; qu'ils se tiennent sur leurs gardes nuit et jour, sinon Misère arrivera frapper à leur porte.

« — Je crois que tu as tort d'habiter de préférence sous le chaume. Va frapper à la porte des riches, tu y seras mieux traité que dans la cabane du pauvre, où le pain manque souvent!

« — Je compte visiter bientôt leurs châteaux, je veux faire un tour parmi eux. Malheur à eux si je franchis une fois leurs seuils! ils me chasseront difficilement!

« —Vieillard maudit! tes habits sont trop dépe-

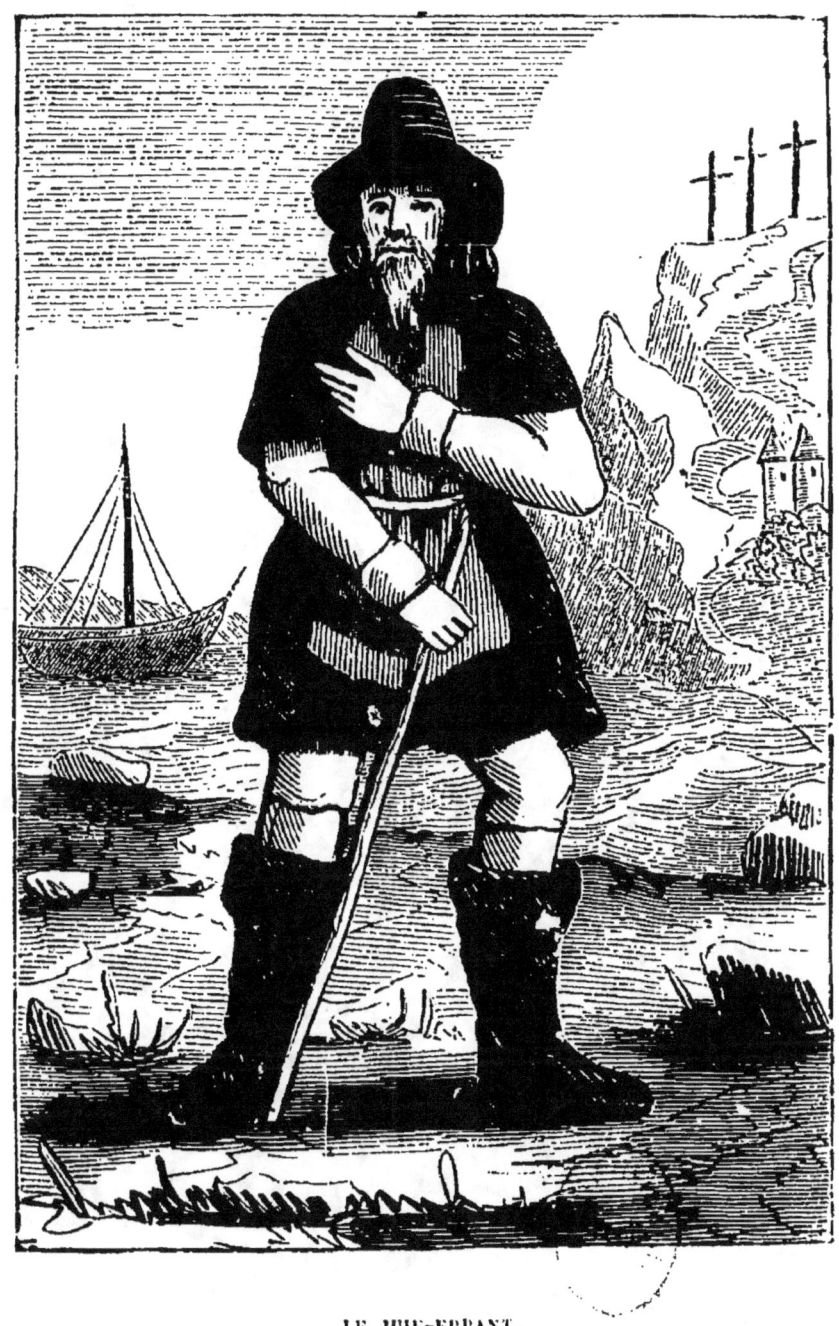

LE JUIF-ERRANT,

d'après une gravure de la fabrique d'Épinal.

naillés pour trouver accès chez les riches; dès qu'on te verra rôder autour de leurs demeures, on te fera chasser par les valets.

« — Doucement! mon ami, j'y mets plus de finesse que cela; nuit et jour je travaille à m'approcher quelque peu, et une fois que je suis entré, bien malin serait qui me mettrait dehors. Les riches arrogants et orgueilleux, je sais en faire des pauvres.

« — O vieillard plein de trahison, de malices et de méchancetés! toi qui ne cesses jamais de tourmenter le pauvre genre humain, qui ris de ses douleurs et bois avidement ses larmes, quand donc finira ta tyrannie!

« — Que ceux-là qui ne veulent point recevoir ma visite fuient la fainéantise et la prodigalité. Il se rencontre parfois des hommes de cœur chez lesquels j'entre et qui savent me chasser et me renvoyer chez d'autres, qui me gardent.

« — C'est donc l'esprit du mal qui t'envoya sur la terre! Va, retire-toi bien loin, mes yeux ne peuvent plus supporter ta vue. Vieillard maudit, ne cesseras-tu donc jamais de me persécuter?

« — Mon cœur ne connaît pas la pitié ! Jeunes et vieux, amis et ennemis, tous me trouvent également impitoyable ! Que ceux qui ont bonne envie de me chasser loin d'eux, aient recours au travail !

« Ainsi donc, vous qui m'écoutez, si vous voulez éviter la visite de Misère, tenez-vous bien sur vos gardes ; il a été à Paris, à Marseille et à Bordeaux. Fasse le ciel que les Bretons ne voient jamais son hideux visage ! »

M. Delasalle dans la *Mosaïque de l'Ouest*, M. Émile Souvestre dans le *Foyer breton*, avaient déjà donné une interprétation de ce *güerz*, mais en en affaiblissant considérablement les accents, comme s'ils eussent craint de rendre leur province natale, la Bretagne, responsable des imprécations du poëte. Un érudit et un chercheur, M. F.-M. Luzel, qui ne recule pas devant la réalité, m'a traduit littéralement le *güerz* qui s'imprime toujours à Morlaix et que les colporteurs du pays vendent dans les marchés et les foires.

Un tel document doit être présenté sans voiles. Pourquoi cacher les plaintes d'un peuple ? Elles se font jour tôt ou tard et bien autrement mena-

çantes qu'en poésie. Ce *güerz* fut composé par un poëte, peut-être aussi misérable que ceux dont il traduisait les sentiments. — Il date de près de deux siècles, disait M. Delasalle. — Il date d'aujourd'hui, répondrai-je, puisqu'il s'imprime encore et qu'il trouve des oreilles pour l'écouter.

Et un économiste conclurait que dans les villages où s'achète ce cahier, la vie doit être pénible, le pain difficile à gagner.

Je ne peux m'empêcher de comparer l'action douce et consolante du bonhomme Misère dans les campagnes de la Normandie et de la Champagne avec l'amertume du *güerz* breton, dont un vers me frappe particulièrement :

« Va frapper à la porte des riches ! »

VII

DERNIÈRE APPARITION DE MISÈRE.

Misère se montre une dernière fois en compagnie de *Monsieur Têtu* et de *Miss Patience*. C'est

encore la *Bibliothèque bleue* qui nous fournit ce texte ; mais Misère n'est plus que le personnage épisodique d'un conte symbolique et moral dans lequel un M. Têtu cherche la route du Bonheur en compagnie de la Passion, de la Patience et de la Raison personnifiées [1]. M. Têtu, qui écoute les conseils de la Passion, se laisse entraîner à plus d'un faux pas, malgré les remontrances de la Patience et de la Raison. De nouveaux compagnons se mêlent à la bande : l'Espérance et sa sœur l'Imagination. M. Têtu est pris par leurs beaux discours, lorsque la Raison lui montre un petit homme décrépit, boiteux et difforme, portant une chaîne à la jambe, un pesant fardeau sur les épaules. C'est *Misère*.

« — Demandez-lui où il va, dit la Raison.

« — Où pensez-vous que j'aille, répond Misère,

[1] Ce conte a pour titre : *Les Aventures de Monsieur Têtu et Miss Patience, dans leur voyage vers la Terre du Bonheur, contenant un récit des différentes traverses qu'éprouva Monsieur Têtu en abandonnant Miss Patience pour écouter Miss Passion, et ne voulant pas permettre à Madame la Raison, qu'ils rencontrèrent sur leur route, de les diriger dans leur voyage.* A Rouen, chez Lecrêne-Labbey, imprimeur-libraire et marchand de papiers, rue de la Grosse-Horloge, n° 12. — Je n'en connais qu'une autre édition antérieure, datée de Paris, 1786 ; c'est sans doute la première, l'anglomanie étant une maladie de fin du dix-huitième siècle.

si ce n'est à la terre du Bonheur, où je suis sûr d'arriver bientôt?

« — Qui vous l'a dit? lui demande la Raison.

« — Cette dame qui tient une ancre, l'Espérance, réplique le vieillard, et je puis ajouter foi à ses paroles.

« En achevant ces mots, Misère prit un chemin de traverse, où M. Têtu allait le suivre lorsque la Raison le retint :

« — Pouvez-vous imaginer que cet homme soit en état de parvenir à la terre du Bonheur? dit-elle. Ne le connaissez-vous pas? Son nom est Misère. Il a été souvent flatté par l'Espérance, et il est toujours résolu à l'écouter. Je vous donne mes conseils ; mais je vois que l'expérience seule peut vous rendre sage. Si vous ne m'écoutez pas dorénavant aussitôt que je vous aurai parlé, je vous laisserai suivre toutes vos fantaisies. »

M. Têtu ayant essuyé la réprimande de la Raison, ne voulut point, suivant son ordinaire, avouer son erreur. Cependant quand il vit Misère suivre des chemins raboteux et trébucher à chaque pas, il s'étonna d'avoir été assez aveugle pour regarder le bonhomme comme une personne propre à le diriger dans la route du bonheur.

Ce conte est sans doute très-moral ; il est en outre ennuyeux et l'auteur y fait preuve de bon sens par trop enseignant ; aussi l'apologue a-t-il été goûté médiocrement par le peuple, à en juger par la rareté des éditions.

VIII

CONCLUSION LOGIQUE DU CONTE.

Et maintenant que le lecteur a été mis à même de comparer l'histoire du *Bonhomme Misère* avec les récits analogues de l'étranger et de diverses provinces, il ne lui sera pas difficile, je crois, d'admettre la supériorité du texte de la *Bibliothèque bleue* sur les différentes variantes et imitations.

Dans cet ordre de contes la France l'emporte de beaucoup sur les nations voisines.

Ce que je vais dire prouve peut-être la vanité nationale dont les étrangers nous accusent ;

mais Perrault, Galland, la Fontaine, le Sage, quand ils prennent possession d'un conte, l'améliorent tellement et leurs emprunts sont si considérables qu'ils laissent le prêteur dans l'indigence.

Le Normand, qu'on croit l'auteur du Bonhomme Misère[1], peut être rangé parmi ces heureux conquérants. D'éléments populaires il a tiré un récit qui me paraît devoir rester au second rang des petits chefs-d'œuvre français.

Je sais bien que quelques esprits aujourd'hui se gendarment contre la conclusion du conte : « *Misère restera sur la terre tant que le monde sera monde.* »

Cette conclusion est mal vue du dix-neuvième siècle qui ne veut plus entendre parler de la misère comme d'une chose « *divertissante,* » qui s'est armé plus d'une fois, a combattu et a versé le sang au nom de cette *misère*, ceux-ci se révoltant, ceux-là voulant comprimer l'audace d'ouvriers sans ouvrage, demandant du pain.

Hélas! ce ne sont ni les coups de fusil, ni le sang versé qui éteignent la misère. La douce plainte du conteur qui montre le bonhomme ré-

[1] Voir aux Notes.

signé, content de son sort, ne demandant qu'à récolter les fruits de son poirier, est plus persuasive qu'un canon de fusil.

Oui, Misère restera sur la terre tant que le monde sera monde ; mais il ne faut pas prendre ce dénoûment comme une raison d'État, un axiome inflexible qui doive pousser les gouvernants à détourner les yeux des malheurs et des souffrances des masses.

En étudiant de près le sens de la légende, qui ne laisse pas trace d'amertume dans l'esprit du lecteur, on voit combien le conteur a adouci les angles de la Misère, comme il a eu soin d'en enlever la faim cruelle, la maigreur livide, et ces mille détails sinistres, qu'un Irlandais de nos jours eût dessinés à vifs traits pour rendre les souffrances de sa malheureuse nation.

Misère possède encore sa cabane, à côté de sa cabane, un poirier qui l'ombrage de son ombre pendant l'été et lui donne de beaux fruits à l'automne.

Un petit propriétaire que Misère ! Mais le carré de terre qui entoure sa cabane est à lui. Le bonhomme a des goûts modestes ; ses voisins l'estiment ; il dort la conscience en paix.

La philosophie de nos pères est inscrite à chaque page du conte et il serait à regretter qu'elle ne restât pas la philosophie de nos jours. La situation du peuple s'est largement améliorée depuis un siècle; elle fait maintenant plus que jamais de rapides progrès. Elle ne sera réellement fructueuse qu'avec des goûts modestes et peu de besoins. C'est pourquoi le bonhomme Misère prêtera toujours à méditer, et je ne doute pas qu'un Franklin, s'il avait eu connaissance d'un tel conte, ne l'eût vulgarisé parmi ses compatriotes.

J'aime cette légende et je ne la tiens pas seulement pour une *curiosité* littéraire. Surtout le fond me frappe, cette trame solide et grossière, semblable aux habits des paysans, qui a résisté à l'action du temps depuis bientôt deux siècles, quand tant de si jolis tissus intellectuels, fins et travaillés délicatement sont usés et flétris.

On rencontre dans l'art et la littérature populaires des différentes nations quelques-uns de ces monuments grossiers en apparence et qui doivent leur durée à ce qu'ils expriment, sous la bonhomie de la forme, les véritables sentiments du peuple, qui fait plus de cas que les habitants

des villes du bon sens. Ce bon sens, il l'enferme dans des légendes, des chansons.

Chaque nation donne naissance à des la Rochefoucauld, des Cervantès inconnus, qui tassent, pétrissent, pour ainsi dire, ce bon sens, le font entrer dans le cadre étroit d'un proverbe, d'un conte, et, quoi qu'il arrive : guerres, transformations industrielle et sociales, voilà des œuvres immortelles comme celles d'Homère.

NOTES

I

BIBLIOGRAPHIE

Histoire nouvelle et divertissante du bonhomme Misère, par le sieur de La Rivière. In-12, 24 pages. A Rouen, chez la veuve Oursel, rue Ecuyère. L'approbation, signée Passart, est datée de Paris, 1ᵉʳ juillet 1719 [1].

Les bibliographes ne s'étant pas inquiétés jusqu'ici de ces petits livres populaires dont certains valent pourtant de gros ouvrages pleins de fatras, ont passé sous silence le nom du sieur *de La Rivière*.

Il existait à Rouen, dans le seizième siècle, un poëte du nom d'Hillaire, sieur de La Rivière, qui composa un livre intitulé : *Speculum heroicum : les XXIV livres d'Homère réduicts en tables démonstratives par Crespin de Passe, excellent graveur; chaque livre rédigé en argu-*

[1] L'approbation de Passart sert à presque toutes les éditions, quoique la typographie ne soit pas semblable : suivant le caractère qui *chasse*, ces brochures ont une ou deux pages de plus

ment poétique par le sieur J. Hillaire, sieur de la Rivière, Rouennois. Trajecti Batavor. et Arhnemiæ. J. Janson, 1613, in-4°.

La date de cet ouvrage, la qualité de poëte du sieur de La Rivière, son lieu de naissance dans une ville siége de tant d'imprimeries travaillant pour le peuple, portent à croire que le Normand est le réel auteur de ce remarquable conte.

Histoire morale et divertissante du bonhomme Misère, par le sieur de La Rivière, in-12, 22 pages. Chez la veuve de Jacques Oudot et Jean Oudot fils, imprimeurs et marchands libraires, rue du Temple, 1719. Même approbation.

Histoire morale et divertissante du bonhomme Misère, par le sieur de La Rivière. Chez la veuve Jean Oudot, imprimeur-libraire, rue du Temple, in-12, 23 pages.— Même approbation et même date.

Le bonhomme Misère, in-12, 23 pages. Troyes, J. Antoine Garnier, 4 juillet 1719. Privilége de Passart. Cette édition est signée par le sieur de La Rivière.

Le bonhomme Misère, in-12, Pierre Garnier, 1728, Troyes. Cette édition est signée par le sieur de La Rivière. L'approbation est de Grosley. « J'ai lu le présent livret, dont on peut permettre l'impression. A Troyes, ce 7 avril 1728. Grosley, avocat. »

Histoire nouvelle et divertissante du bonhomme Misère, in-8°, à Orléans, chez Jacob aîné, imprimeur, rue Bourgogne, n° 6, S. D., 24 pages.

Histoire nouvelle et divertissante du bonhomme Misère, in-8°, à Orléans, chez Letourmy, S. D., 23 pages.

Histoire morale et divertissante du bonhomme Misère, in-12, 24 pages. A Falaise, Letellier. Le titre porte ce

médaillon d'homme maigre et hérissé, et au-dessus : « Le prix est de 4 sous. »

Histoire morale et divertissante du bonhomme Misère, in-12, 23 pages. Caen, P. Chalopin. Sur le titre, médaillon représentant un sage de la Grèce, et au-dessus : « Le prix est de 4 sous. »

Histoire morale et divertissante du bonhomme Misère, in-12, 13 pages. Limoges, F. Chapoulaud. Couverture imprimée, avec fleuron. La légende est signée « par le nommé Court-d'Argent. »

Histoire nouvelle et divertissante du bonhomme Misère, par le sieur de La Rivière. Rouen, P. Seyer.

Histoire morale et divertissante du bonhomme Misère, in 32, 24 pages. A Bruyères, chez Michel Vivot, 1809.

Le bonhomme Misère, in-12. Toulouse, impr. de Desclassan et Navarre, se vend chez L. Abadie cadet. Signé par le nommé Court-d'Argent.

Le bonhomme Misère, histoire morale et divertissante, par le sieur de La Rivière, in-18, 31 pages, suivi de Proverbes (5 pages), Rouen, Lecrêne-Labbey.

Histoire morale et divertissante du bonhomme Misère, qui fera voir ce que c'est que la Misère, où elle a pris son origine, comme elle a trompé la Mort et quand elle finira dans le monde, par M. Court-d'Argent. In-12, 11 pages. Tours, Ch. Placé, 1834.

Histoire morale et divertissante du bonhomme Misère, in-18, 23 pages. Épinal, Pellerin, fig. S. D. [1].

Histoire morale et divertissante du bonhomme Misère, in-18, 24 pages. Montbéliard, H. Deckerr, S. D.

Histoire morale et divertissante du bonhomme Misère, in-18, 22 pages. Paris, Ruel aîné, 1851. Cette édition est suivie du *Chemin de l'hôpital*.

[1] La figure de cette édition, M. Ch. Nisard l'a reproduite en fac-simile dans son *Histoire des livres populaires*, et je la reproduis à mon tour page 125. Cette édition est toute moderne ; on la réimprime à peu près tous les ans dans le même format et avec la même gravure, qui doit dater de la Restauration.

Disput hac antretien etre ar Juif-Errant hac ar bonom Mizer, Pere zo en em ranantrec tost da Orleans, ha pere zo nôz-de o vale ac' houdevezo daou assambles. (Dispute entre le Juif-Errant et le bonhomme Misère, qui se sont rencontrés près de la ville d'Orléans, et qui, à l'insu l'un de l'autre, parcourent toujours le monde.) Poëme de 105 vers. Lèdan, Morlaix. In-18 de 8 pages. Voir la traduction page 165. Dans le même cahier se trouve le *güerz* de Judas.

II

OUVRAGES IMITÉS DU BONHOMME MISÈRE

Le succès du *bonhomme Misère* fut si grand au dix-huitième siècle, que les libraires d'ouvrages de facéties et les auteurs travaillant pour ces boutiques imaginèrent toutes sortes de petits ouvrages courts, en vers le plus habituellement, dans le titre desquels revenait le nom à la mode de *Misère* : il ne s'agissait plus alors de la grande misère, de la misère générale, de la misère humaine, de la misère du malheureux ; c'étaient des satires dans le goût de Boileau, et qui dépeignaient en vers comiques ou qui prétendaient l'être les misères particulières aux divers corps d'état.

Un libraire rassembla ces feuilles volantes en un corps d'ouvrage et y joignit la fameuse Histoire du *bonhomme Misère*, pour bien montrer qu'elle était la souche d'où étaient issues toutes ces misères particulières : *Les Misères de ce monde, ou complaintes facétieuses sur les apprentissages de différents états et métiers de la ville*

et des faubourgs de Paris, précédées de l'histoire du bonhomme Misère. A Londres et se trouve à Paris, chez Cailleau, imprimeur-libraire, rue Galande, vis-à-vis la rue du Fouarre. 1773, 1 vol. in-12, 188 pages.

A la suite de la légende on trouve :

La Misère de patience, ou la Misère des Clercs de procureurs ; la Misère des Garçons chirurgiens ; le Patira ou Complainte d'un Clerc de Procureur sur son misérable apprentissage; la Misère des Apprentifs Imprimeurs ; la Misère des Apprentifs Papetiers-Colleurs, Relieurs et Doreurs de livres ; la Misère des Garçons Boulangers de la ville et faubourgs de Paris ; la Misère des Domestiques ; la Misère des Maris ; la Misère des Clercs d'huissiers.

L'ensemble de toutes ces diverses misères ne vaut pas un mot de l'histoire du bonhomme si résigné ; mais il n'est lecture si fastidieuse qui ne contienne son enseignement. On trouve dans ces facéties des détails sur les corps d'état au dix-huitième siècle et sur les fonctions des apprentis.

Almanach du bonhomme Misère. Détails de sa généalogie. — Époque de sa naissance. — Relation des moyens qu'il a employés pour se rendre immortel. — Détail intéressant de la naissance de son fils unique. — Relation de ses derniers Voyages et le nom des pays où il s'est fixé. — Les moyens immanquables qu'il a employés et emploie encore tous les jours pour prendre asile chez les nouveaux Riches. — Détail intéressant de tous les événements remarquables qu'il (*sic*) lui sont arrivés dans le cours de sa vie. — Moyens que doivent employer ceux qui ne veulent point qu'il entre chez eux et la manière de le connaître. A Paris, de l'imprimerie d'Aubry, Palais-de-Justice. In-18 de 16 pages, fig.

La première partie de la brochure est une mauvaise imi-

tation de la légende. Misère a un fils qu'il envoie à Paris. Les aventures successives annoncées par le sous-titre de la brochure se résument en une rencontre avec une fille et un banquier. Le tout se termine par un couplet sur l'air : *du Voyage du Temps* ou *Dorilas*, lequel couplet est signé « par Colliger fils. »

Une date manuscrite (collection Labédoyère, Biblioth. Impériale) indique que cet almanach est de 1797.

Le bonhomme Misère, conte en vers, imité d'un auteur ancien, par L. A. Boutroux de Montargis. A Paris, chez les marchands de nouveautés. In-8°, 10 pages.

Saint Pierre et saint Paul cherchant un asile, rencontrent une lavandière qu'ils interrogent :

« A plus d'une lieue à la ronde,
Il n'est derrière ce coteau,
Répond la vieille, qu'un château
Où vraiment toute aisance abonde,
Mais dont l'avare possesseur,
Peu délicat en fait d'honneur,
Est un marquis à la moderne,
Petit nobliau subalterne
Qui croyant que tout indigent
Conspire contre son argent,
Sans courroux ni sans répugnance
Ne peut supporter sa présence. »

Boutroux de Montargis fut de l'école de ces braves provinciaux qui trouvent que l'*Avare* de Molière ferait meilleure figure en vers, et le traduisent « à leurs moments perdus. »

Jugeant piteuse la prose du bonhomme Misère, le poëte l'a enrichie de ses rimes ; par la même occasion Boutroux

de Montargis a *corsé* le récit. Le marquis avare qui refuse l'hospitalité à saint Pierre et à saint Paul, est celui-là même que Misère surprend plus tard sur l'arbre.

Un marquis qui vole les poires de son voisin donne à penser que Boutroux de Montargis était un libéral. En effet, cet auteur écrivait de 1809 à 1820, et il avait l'innocente manie de faire imprimer des vaudevilles et des tragédies.

APPENDICES

CRÉDIT EST MORT

I

ORIGINES DE CETTE FACÉTIE.

Les hommes de la génération qui flotte entre quarante et cinquante ans ont dû plus d'une fois se demander, en s'arrêtant devant les voyantes colorations de M. Crédit mis à mort par de mauvais payeurs, si le peintre, le musicien, le maître d'armes qui tuaient si traîtreusement l'infortuné Crédit, ne devaient pas leur origine facétieuse à un événement plus important en matière de finances.

Crédit est un mot grave dans les sociétés, plus grave encore en politique.

Crédit est mort n'avait-il pas pris naissance dans une de ces crises gouvernementales où le bourgeois inquiet ferme sa bourse et achève de miner un trône qu'il lui tarde de voir occuper par un nouveau souverain ?

Une figure accessoire du drame, l'oie, qui tenant une bourse dans son bec, crie : *Mon oie fait tout*, rappelle le fameux mot du gouvernement constitutionnel : *Enrichissez-vous*. Mais cette oie appartient à des époques antérieures.

Dans la fameuse estampe représentant le cabaret de Ramponneau[1], au milieu des dessins plaisants qui couvrent les murs, entre Bacchus sur son tonneau et M. Prêt-à-boire qui s'écrie : *J'ai soif*, on remarque le portrait d'un homme mélancolique au-dessous duquel est charbonné : *Crédit est mort*, tandis qu'à côté une oie s'avance en s'écriant : *Monnoye fait tout*.

Monnoye fait tout est un calembour de la race des jeux de mots que se plaisaient à fabriquer les conteurs de la Renaissance. Ce calembour se

[1] Voir une reproduction de cette gravure, en tête *des Chansons populaires*, par M. Ch. Nisard, Dentu, 1867, 2 vol.

retrouve également sur d'anciennes enseignes. « On voit encore près des piliers des halles, dit M. Jaime (*Musée de la Caricature*, 1838), une enseigne de cordonnier : *Prenez tous mes souliers et laissez là mon oye.* »

Le peuple garde longtemps ses plaisanteries, et les inscrit sur des objets de nature si diverse qu'il est rare qu'elles échappent aux recherches des archéologues. J'écris ces lignes en face de deux grands brocs de faïence, dont le premier porte sur sa panse, en *augustales* :

> Le dernier Entré
> La Canne en Main
> Doit Verser Dv Vin.

Sur le second broc on lit :

> Monnois Fait Tout.

Ces deux énormes pichets étaient en usage dans le compagnonnage. Le dernier entré, *la canne en main*, le prouve. Peut-être ces brocs se trouvaient-ils sur la table de quelque *mère* de compagnons, pour désaltérer une bande d'ouvriers qui traversaient le pays ; en tous cas l'inscription témoignant de la suprême importance de l'argent se trouvait reproduite en plus d'un en-

droit, et particulièrement chez les cabaretiers.

Un marchand graveur du quai de la Mégisserie, Jacques Lagniet, a donné place dans son *Recueil des plus illustres proverbes* (Paris, 1637, in-4°), à quelques-unes des facéties qui amusaient le peuple pendant la jeunesse de Molière.

Une planche de ce Recueil représente un groupe d'hommes causant sur une place publique près d'un monument où est étendue une figure dans son linceul; près de là, un homme prie, et deux autres versent des larmes. Sur la table du monument est écrit :

CRÉDIT EST MORT.

Et au-dessous, comme épitaphe :

> Courons petits et grands à cet enterrement;
> Nostre crédit est mort, sa gloire est en fumée.
> Il ne nous reste plus qu'un peu de renommée
> Que nous allons poser dessus son monument.

Tel est le sujet principal. Dans le haut de la planche, en face d'un bâtiment à fenêtres grillées près duquel est dressée une sorte de guérite, on voit un homme à cheval arrêté par des archers armés qui cherchent à le désarçonner, et sur les

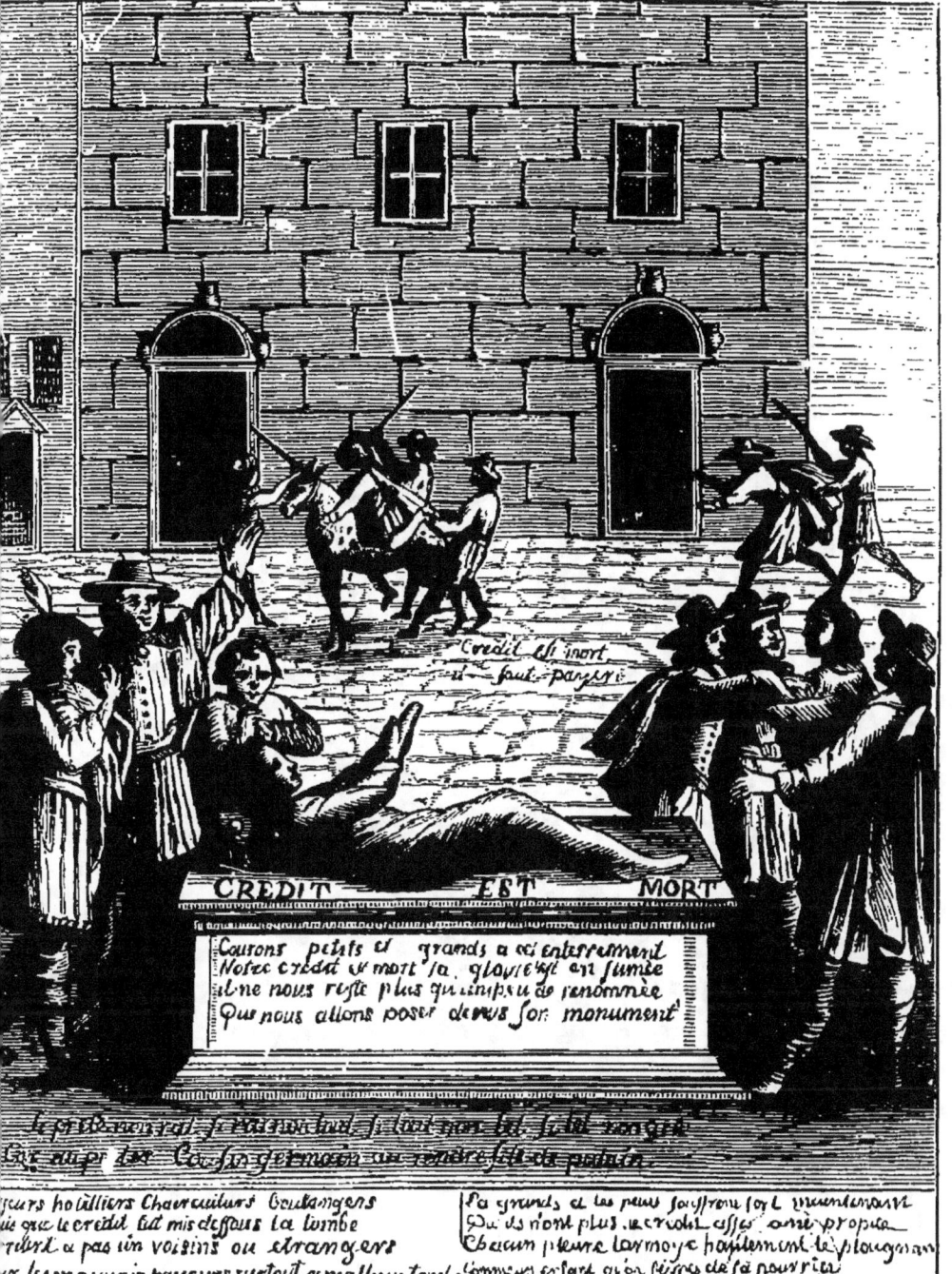

D'après une estampe du dix-septième siècle.

pavés de la place publique se lisent ces paroles :

> Crédit est mort
> Il faut payer.

La gravure est de plus illustrée de deux vers qui ont un double caractère, l'un facétieux, l'autre proverbial :

Si prete non rant si rant non tout si tout non tel si tel non gré
Car a prester cousin germain, au rendre fils de putain.

La légende au bas est plus précise :

> Rotisseurs, Hosteliers, Chaircuitiers, Boulengers,
> Depuis que le Crédit fut mis dessous la tombe,
> Ne prestent à pas un voisins ou estrangers.
> Pour les mauuais payeurs sur tout ce malheur tombe ;
> Les grands et les petits souffrent fort maintenant
> Qu'ils n'ont plus de Crédit l'assistance propice.
> Chacun pleure et larmoye, hautement se plaignant
> Comme un enfant qu'on seure de sa nourrice.

Les quatre derniers semblent avoir trait à un événement politique.

Le manque de Crédit a frappé sur « les grands » comme sur « les petits ; » et cependant, de 1620 à 1637, je ne sache pas de révolution financière qui ait influé assez vivement sur la fortune publique pour avoir donné lieu à cette estampe.

17.

A défaut de renseignements historiques, il faut se rabattre sur les détails habituels de la vie.

De mauvais payeurs ont ruiné le crédit chez les fournisseurs de diverses espèces, et ceux-ci, pour l'empêcher de revenir, l'ont enfermé dans une tombe. Rien ne paraissait devoir éclairer la question, lorsque M. Rathery publia une note au sujet de l'ancienne popularité de cette facétie :

« Voici, disait-il, un document qui permet de faire remonter la légende à une époque notablement antérieure. Je le trouve dans un ouvrage de François Sweert, écrivain anversois, qui mourut en 1629 : *Epitaphia joco-seria, latina, gallica*, etc. (Cologne, 1623, in-8). Dans la partie consacrée à la France, au milieu d'épitaphes et inscriptions recueillies principalement dans les villes du Nord, telles qu'Arras, Amiens, Valenciennes, etc., et dont la plupart se rapportent à des personnages et à des faits historiques, on en rencontre d'autres qui sont de véritables pièces satiriques affectant la forme d'épitaphes :

DE PICOTIN CRÉDIT.

Cy gist et repose à l'envers
Crédit avec son bonnet pers,

Qui avoit toutes ses richesses
Dedans un grand sac de promesses.
Cy gist Crédit qui rien n'avoit
Que ce qu'un chascun luy donnoit;
Qui pour quelque chose promise
Eust vendu jusqu'à sa chemise.
Crédit vendoit jusqu'à la paille
Sans recevoir denier ne maille,
Et pource qu'il beuvoit souvent,
Eust un coup d'espée en beuvant,
Et, dict-on, qu'il reçut la playe
Du Capitaine Male-paye.
Or, un peu avant que mourir,
Il luy souvint de requérir
Qu'on donnast à garder son âme
Au cousin germain de sa femme.

TÉTRASTIQUE.

L'autre jour un homme me dict
Qu'on avoit enterré Crédit.
Crédit est mort, n'en parlons plus.
Qui n'a d'argent, n'a crédit plus.

« Ainsi donc, l'allégorie de *Crédit*, tué d'un coup d'épée en buvant, existait certainement dès les premières années du dix-septième siècle ; et elle était très-probablement plus ancienne. Remarquez en effet, ce capitaine *Malepaye*, qui figure encore dans notre épitaphe comme meur-

trier de Crédit, et qui est remplacé, dans les reproductions modernes, par cette plate traduction : *les mauvais payeurs*. Ce personnage villonnesque n'autorise-t-il pas à faire remonter au moins jusqu'au quinzième siècle la vieille légende de *Crédit est mort?* »

M. Rathery, plein d'indulgence pour mes travaux, ajoutait :

« M. Champfleury, qui comprend si bien l'intérêt de ces recherches sur l'art et la littérature populaires, parviendra, nous n'en doutons pas, à compléter l'histoire de *Crédit*, comme il l'a fait pour celle du *Bonhomme Misère*. »

Le bienveillant érudit avait un peu trop compté sur ma science en ces matières.

Tout ce que je peux ajouter à l'heure actuelle est l'indication d'une gravure de la *Chasse à mon oye*, tirée d'un almanach de 1679[1]; mais l'image a été tellement fatiguée par de longs services, qu'elle aurait besoin de l'interprétation d'un dessinateur archéologue pour être mise sous les yeux du public. Le peu qu'on y dé-

[1] *Recueil d'Almanachs pour l'an 1679, Présenté au Roy par la Veufve Damien Foucault, Imprimeur et Libraire ordinaire de Sa Majesté.*

couvre donne l'idée de divers personnages faisant des amabilités à l'oie pour l'attirer à eux.

Une courte notice et une pièce de poésie sont jointes à l'image. Alchimistes, docteurs, marchands, courent après la fortune :

>Pour posséder cette mon Oye
>L'on met et corps et âme en proye.

Tel est, à peu de chose près, le thème développé par le poëte en une quinzaine de couplets, dont je fais grâce au lecteur. La conclusion doit suffire :

>Mon Oye pour quoi t'enfuis-tu?
>Trop de gens font de moi leur proye.
>Si on aimoit bien la Vertu,
>On n'aimeroit pas tant mon Oye.

II

IMAGES RELATIVES A L'ARGENT.

Pellerin d'Épinal donna, sous la Restauration, une grande popularité à l'image de *Crédit est mort*

ainsi qu'à certaines estampes offrant une parenté avec la légende primitive.

Ce fut évidemment un enseignement à l'usage des mauvaises payes et surtout des *artistes* que le peuple associait dans la représentation d'un musicien, d'un maître d'armes et d'un peintre, au milieu desquels manque, chose bizarre, un poëte. Un archet, un fleuret, un appui-mains étaient primitivement les instruments du crime qui servaient à faire passer Crédit de vie à trépas. Les dessinateurs d'Épinal introduisirent plus tard dans le drame un gourmand, serviette au cou, qui, se lamentant, semblait se demander comment il dînerait demain, la maison de M. Crédit étant fermée. Une figure des derniers plans a une autre importance : un rémouleur, tout en faisant tourner sa roue, rit des mauvais payeurs et n'admet pas que la morale de *mon oie fait tout* soit la seule et véritable morale.

Ce gagne-petit, personnifiant le travail, témoigne des sentiments de l'ancienne France : travailler beaucoup, gagner peu, vivre content de son sort. En ce sens, *Crédit est mort* est d'accord avec le conte du *Bonhomme Misère*.

Une autre image d'Épinal, plus directement enseignante encore, fut une des dernières représentations du drame, semblable à ceux des directeurs de théâtres qui essayent de perpétuer un succès par l'adjonction de décors, de costumes, de trucs et de ballets. L'estampe dès lors offrit deux tableaux distincts sur la même feuille : le premier consacré à l'action légendaire de *Crédit* assassiné par les mauvais payeurs ; l'autre montrant deux débiteurs conduits par la gendarmerie à la prison pour dettes, tandis qu'un troisième sonne à la porte d'un hôpital voisin et qu'un autre en guenilles s'en va mendiant.

Morale un peu vulgaire, le charme des anciennes gravures populaires étant de laisser assez de vague dans la composition pour donner à penser aux esprits naïfs.

A cette mesquine moralité, qui ne parvient pas à cacher son enseignement sous les colorations de figures plaisantes, je préfère l'*Horloge de Crédit*, une estampe proche parente de *Crédit est mort*.

— *Donnera-t-on quelque chose à crédit?* demandent un grenadier, un bûcheron, un hallebardier, un pèlerin.

— *Quand le coq chantera, crédit on donnera,*
répond la légende.

Perché en haut d'un monument sur la façade duquel une horloge est gravée, le coq ne paraît pas soucieux de faire entendre sa voix.

Alors chacun des personnages lui adresse la parole en vers.

D'abord le grenadier :

> En attendant l'heure d'entrer,
> Je fume ma pipe;
> Si le coq ne veut pas chanter,
> Je lui coupe les tripes [1].

Le bûcheron s'écrie :

> Si l'aiguille n'avance pas,
> Tout à l'heure je me fâche.
> Et si le coq ne chante pas,
> Je le tue à coups de hache.

Avec moins d'irritation un pauvre hallebardier présente sa requête :

> Je suis un pauvre sergent,
> Toujours sans argent.

[1] Les modernes éditeurs d'Épinal, rougissant de ces rimes par assonance, ont corrigé le dernier vers ainsi : « Je lui coupe la tripe. »

1. HORLOGE DE CRÉCIF,

d'après une image d'Épinal.

> L'aiguille ne veut pas avancer
> Et le coq ne veut pas chanter.

Le pèlerin compense par son humilité l'arrogance du coupeur de tripes :

> Moi qui reviens *lasse* (sic)
> D'un long pèlerinage,
> Je voudrais bien du vin
> Pour achever mon voyage.

Ainsi se termine le drame qui n'a pas la portée de *Crédit est mort*. Aussi le succès de cette estampe fut-il modéré ; je n'en possède que deux variantes, une du commencement de la Restauration et l'autre gravée vers 1840.

Au même ordre d'idées appartient le *Grand diable d'argent*, à la queue duquel chacun s'accroche, et qui vomit par toutes ses ouvertures de larges pièces monnoyées. Poëte, peintre, cordonnier, marchand de vins, boulanger, procureur, se pressent pour attraper au vol quelques écus.

Cette estampe date du dix-septième siècle, et aujourd'hui encore Glémarec, fabricant d'images de la rue Saint-Jacques, la réimprime sur une planche du Directoire qui représente, entre au-

tres personnages, une *fille de joie* (tel est le texte) dénouant son écharpe pour la remplir des générosités du Diable d'argent. Le symbole de l'image est si clair, qu'un de mes amis en ayant acheté une épreuve à mon intention, m'écrivait : « J'ai trouvé ce trésor dans une échoppe au coin de la rue Vieille-du-Temple. La foule s'extasiait. J'ai eu peur qu'elle ne s'ameutât contre moi, parce que je la privais de son beau spectacle. »

Les princes admirent habituellement les œuvres didactiques de versificateurs qui, mettant en antagonisme l'Honneur et l'Argent, passent momentanément pour de grands moralistes ; les amplifications desdits moralistes disparaissent pourtant du théâtre, aussi délaissées qu'elles avaient jeté de semblants d'éclat. La curiosité constante du peuple pour les estampes populaires où l'argent joue le premier rôle, témoigne de la supériorité des modestes imagiers qui ont laissé des feuilles volantes plus durables que les amplifications bourgeoises de ces assommants La Chaussée.

On pourrait montrer l'analogie de l'imagerie avec la céramique. Nevers, berceau de la faïence

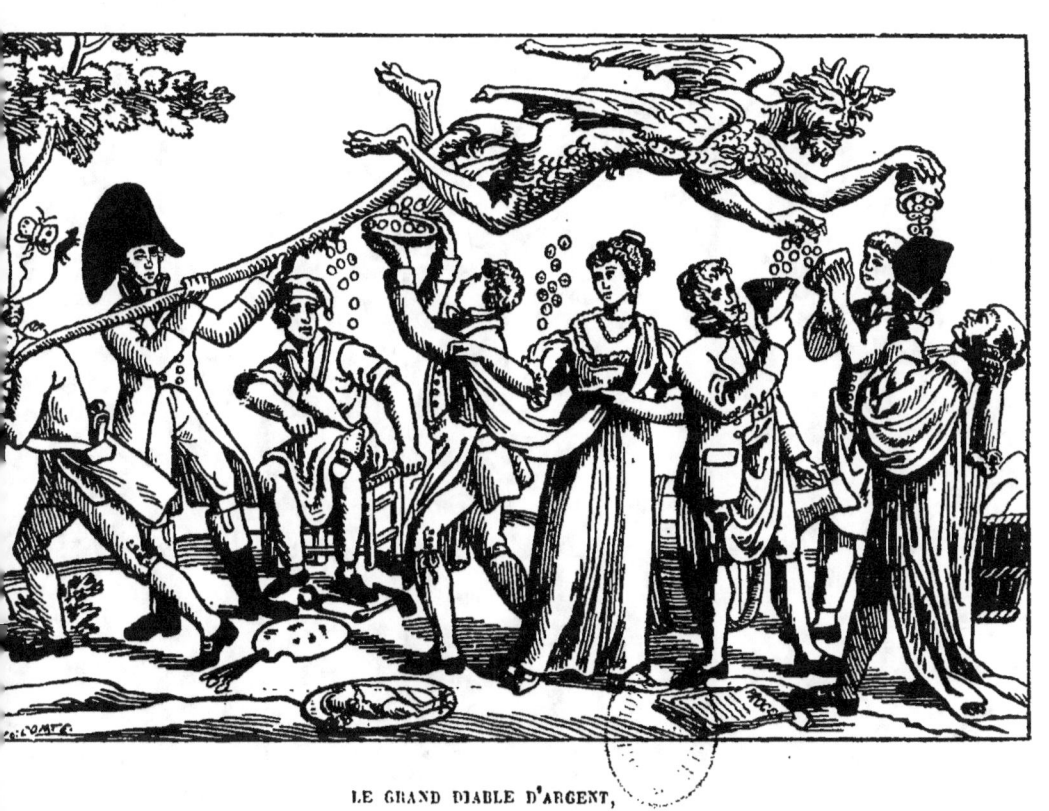

LE GRAND DIABLE D'ARGENT,
d'après une image de Glémarec, à Paris.

parlante en France, se rencontre souvent avec Épinal[1].

Il est probable toutefois que ce signe archaïque de *Crédit est mort* ne se représentera plus dans une société qui, quoiqu'elle ait aboli la prison pour dettes, se montre particulièrement positive et inflexible dans les questions d'argent, n'aime pas le mot de *Crédit*, tel que le comprenait jadis la bohème, ou du moins ne veut plus qu'on le prononce d'un ton gouailleur.

[1] Voir *Histoire des faïences patriotiques sous la Révolution* (Dentu, 1867). Voir aussi les numéros 7 et 524 du catalogue de mon Cabinet de *Faïences historiques*.

LA FARCE DES BOSSUS

I

PORTRAIT DE GRATTELARD.

La *Bibliothèque bleue*, entre autres types curieux, nous a laissé celui du baron de Grattelard, célèbre par ses rencontres, facéties, coq-à-l'âne, gaillardises admirables et conceptions joyeuses ; mais ses questions sont si indiscrètes et partent d'un esprit tellement nourri des vieux conteurs, que même avec la prudence moderne, il est impossible d'en donner un honnête équivalent.

Le Grattelard qui joue un rôle triomphant dans l'amusante *Farce des Bossus*, est de la joyeuse famille des Gros-Guillaume, des Turlupin, des Gautier-Garguille, des Scapin et de tous les gibiers de potence qui avaient le privilége d'amuser nos pères.

J'ai trouvé son portrait au Cabinet des estampes ; par ce dessin, gravé au commencement du dix-septième siècle, on voit quel était l'homme.

Grattelard porte un haut-de-chausses et une culotte à l'italienne, sans trop de recherche, afin de rôder sans attirer les regards. Sur ses reins se balance une grande épée plate, qui pourrait être une latte ; son demi-masque d'arlequin, laissant la bouche libre, est attaché au-dessous du menton comme de nos jours.

Grattelard est donc une variété d'Arlequin, dont le costume mérite d'être étudié, car il montre les enjolivements qui y ont été ajoutés. L'Arlequin du dix-septième siècle n'était pas ce personnage insinuant, souple comme un serpent, brodé de paillettes sur toutes les coutures, amoureux comme un moineau, que les théâtres de pantomime ont mis plus tard à la mode. Les dents noires découpées sur son costume de couleur

claire sont d'une ornementation médiocre mais économique.

Grattelard tient à la main une lettre qu'il montre seulement aux spectateurs : cette lettre est son emblème, comme le hibou est celui de Minerve. Grattelard appartient à la race de valets complaisants qui, à partir du théâtre de Plaute, ne pensent qu'à tromper les pères avares au profit de fils dissipateurs, portent le désordre dans les ménages, aident à séduire des jeunes filles, et se font gloire de tirer l'argent de toutes mains. Son geste ne le dévoilerait pas, que le graveur a inscrit sous son portrait un quatrain fort propre à le faire connaître :

> Ma mine n'est belle ny bonne,
> Et Ie vous Iure sur ma foy,
> Qu'on peut bien se fier à moy,
> Car Ie ne me fie à Personne.

Tel était l'un des personnages importants du héâtre de Tabarin, où se débitaient des farces grossières. Avec le portrait du fameux Grattelard sont mis en outre en lumière deux personnages épisodiques : *Jasmin*, sorte de Crispin, *Jean Broche*, manière de Bartholo, qui tous deux se

promènent à quelques pas de Grattelard, avec leurs noms gravés sous leurs ressemblances.

La physionomie et les aptitudes de Grattelard étant connues, il faut le montrer se mêlant d'intrigues sur la place publique et remplissant son rôle d'effronté coquin.

II

PARADE.

Horace est l'amoureux de la farce : « C'est une passion étrange que l'amour ! s'écrie-t-il ; je suis tellement embrasé des beautés de ma maîtresse, que je me consume comme la cire au seul aspect des rayons de ses yeux. On m'a dit qu'un certain nommé Grattelard, qui demeure en ces quartiers, pourrait m'apporter quelque soulagement. Il me faut frapper à sa porte. Holà ! » Grattelard ouvre, et Horace le prie de porter une missive à sa maîtresse. « Lessive ? dit Grattelard, il n'y a point ici

de blanchisseuse, j'ai mis mon linge à la lessive dès la semaine passée. — Je dis une missive, reprend Horace. — Ah ! ah ! une missive, dit Grattelard, mais qu'appelez-vous missive ? — C'est un poulet que je veux envoyer à ma maîtresse. — Vous êtes un grand sot, dit Grattelard, que fera-t-elle d'un poulet ? Il vaut bien mieux lui envoyer une couple de chapons. »

Lazzis et coq-à-l'âne classiques, dont la tradition a été conservée en place publique.

Grattelard se fait d'abord prier et refuse : « Tenez, dit-il, voilà votre lettre, j'ai du mal assez à porter mes tourments, sans me charger de ceux d'autrui; j'en ai toujours une escouade en mes grègues... Mais à qui voulez-vous envoyer ce poulet ? — C'est, dit Horace, à la femme de Trostole, ce vieux bossu que tu connais. »

Tout à l'heure Grattelard refusait ; maintenant il accepte sans se faire prier. « Je ne manquerai pas de lui donner, dit-il, revenez ici dans une heure. »

Il n'est même pas question que Grattelard soit séduit par une de ces lourdes bourses de comédie, dont les Horace et les Léandre ont toujours les poches garnies. Tel est le caractère de cette farce

qui court la poste sans transition, et qui change tellement souvent de lieux, de situation, qu'elle devait être jouée sur des tréteaux.

« O pauvre homme ! pauvre homme ! s'écrie le bossu Trostole, voici bien de la rabat-joie ; mes créanciers m'ont fait donner assignation au Palais. Patience, patience, je veux voir si je pourrai avoir un défaut contre eux, et veux dire adieu à ma femme. Holà ! — Qu'est-ce, mon mari ? dit la femme, il semble à voir que vous ayez de la tristesse. Où allez-vous maintenant ? — Je m'en vais à mon assignation, répond le bossu Trostole ; mais surtout je vous recommande une chose, de ne pas laisser entrer mes frères au logis ; ce sont trois bossus comme moi. Soignez-moi bien qu'ils n'entrent point à la maison. — Toute votre race est donc bossue ? s'écrie la femme ; c'est que votre père n'avait pas le droit, quand il faisait ce procès-là. » Le mari sort, et la femme se dit : « Je ne sais où est allé ce coquin de Grattelard ; on m'a dit qu'il me cherche pour me donner une lettre. »

Comédie naïve ! On n'a pas vu au début que Grattelard connût la femme de Trostole ; elle ignore qu'une lettre lui est destinée, et cepen-

dant « on m'a dit, s'écrie la femme du bossu, que Grattelard me cherchait. »

La description que Trostole donne à sa femme de ses trois frères est au moins aussi singulière; car il est étonnant qu'une femme entende parler de ses beaux-frères seulement après un certain temps de mariage ; mais c'est justement ce qui caractérise l'esprit populaire et naïf de cette farce, composée par un ignorant des règles dramatiques les plus simples ou s'en souciant médiocrement.

Les trois bossus arrivent. « Il y a longtemps, dit l'un, que nous n'avons mangé ; mon ventre au besoin servirait d'une lanterne, si on m'avait mis une chandelle dedans.— Voici le logis de notre frère, dit un autre bossu, il nous faut frapper à la porte. Holà!—Que demandez-vous, mes amis? » dit la femme; et sans attendre la réponse, elle ajoute: « Il n'y a point de potage.— Ne nous connaissez-vous point, ma sœur? — J'ai fait mes aumônes dès le matin, répond la femme. Mais ne seraient-ce pas mes bossus? ils ont tous leur paquet sur le dos. — Nous sommes vos frères, reprend un des bossus, qui vous prions de nous donner quelque chose pour manger ! » La Trostole se

laisse attendrir. — « Encore faut-il avoir pitié d'eux ; entrez, mes enfants, entrez, et surtout prenez garde que votre frère ne nous surprenne. »

Trostole revient de l'audience. « Gaillard ! gaillard ! s'écrie-t-il, foi d'homme, mes affaires sont en bon état. J'ai fait faire mes forclusions, et il est bien vrai que je suis un peu défiant, car j'ai toujours les pièces sur mon dos ; mais patience. Ah ! pauvre homme ! qu'est-ce que j'entends dans ma maison ? Ce sont mes frères sans doute. Holà !

« — Cachez-vous vitement, qu'il ne vous voie pas, dit la femme aux trois bossus. Qui va là ? — N'ai-je pas entendu du bruit, là, derrière ? demande Trostole. Mes frères ne sont-ils pas venus ? Foi d'homme de bien, dites-moi la vérité, car je vous donnerai la gratte. » La femme soutient qu'il n'est entré personne et engage son mari à chercher partout. « — Elle a raison, dit Trostole, mes frères ne sont pas venus. » Et il s'en retourne chez le greffier chercher ses pièces.

« — Je ne sais ce que je dois faire, reprend la femme ; je crois que ces trois bossus ont un réservoir derrière le dos ; ils ont bu un plein tonneau de vin, les voilà ivres. Si mon mari les voit,

il criera ; il vaut mieux que je trouve quelque portefaix. »

Justement Grattelard arrive. « Grattelard, dit la femme, il faut que tu me fasses un plaisir ; un bossu est tombé mort devant ma porte, il faut que tu le jettes à la rivière. — Que me donnerez-vous ? — Vingt écus, répond la femme Tiens, voilà le drôle. — Il est bien pesant, s'écrie Grattelard, qui emporte le bossu ivre. — Je n'ai fait marché avec lui que d'en porter un, dit la femme, mais il en portera trois. »

Grattelard reparaît en s'essuyant le front et se plaint du poids du bossu. « Crois-tu l'avoir jeté à l'eau ? dit la femme ; il est revenu. — Au diable soit le bossu ! dit Grattelard, il faut que je le charge encore une fois. » Là-dessus il emporte le second frère et revient chercher ses vingt écus. « Je l'ai jeté si avant qu'il n'en reviendra pas, dit-il. — Comment ! s'écrie la Trostole, ne le vois-tu pas encore ? — Je me fâche, à la fin, dit Grattelard ; s'il revient, je lui attache une pierre au cou. »

La femme, ainsi débarrassée de ses trois beaux-frères, rentre chez elle. Son mari sort du greffe ; après avoir levé la sentence et ses pièces, il se dis-

GRATTELARD,
d'après une gravure du Cabinet des Estampes.

pose à entrer chez lui. « Mort de ma vie ! s'écrie Grattelard furieux, voilà encore un bossu. Comment, coquin, je vous retrouve ici ; vous irez à la rivière ! » Et sans s'inquiéter des cris de Trostole, il l'emporte sur ses épaules.

Puis il revient chercher son salaire. « J'ai enfin jeté le bossu à l'eau, dit-il à la femme ; mais ce n'est pas sans mal ; il me l'a fallu reprendre quatre fois. — Quatre fois ! s'écrie-t-elle ; n'aurait-il pas jeté mon mari avec les autres ? — Le dernier parlait, par ma foi, dit Grattelard. — Oh ! qu'as-tu fait ? C'est mon mari que tu as jeté dans l'eau. — Il n'y a rien de perdu, dit Grattelard passant brusquement à un autre ordre d'idées ; tenez, voilà une lettre du sieur Horace. — Est-il loin d'ici ? demande la femme déjà consolée. — Puisque votre mari est mort, dit Grattelard, il faut vous marier. »

Horace entre. « Madame, dit-il, si l'affection que je vous porte me peut servir de garantie pour vous sacrifier mes vœux, vous devez croire que je suis un de vos plus fidèles serviteurs. »

Dans le fond reviennent en se battant Trostole et les trois bossus.

Telle est cette comédie bouffonne, sans préten-

tions, dont le fond triomphe de l'insouciance de l'exécution.

III

DIVERSES INCARNATIONS DE GRATTELARD.

La perpétuité de la légende, les variations qu'elle a subies de siècle en siècle prouvent le comique de *la Farce des bossus*. On a dit (et je laisse ceci à débattre aux érudits plus autorisés que moi), que le récit primitif nous vient de conteurs italiens; cependant, au tome III du *Recueil des fabliaux de Barbazan*, on trouve l'histoire en vers des *Trois bossus*, d'un certain poëte Durand, qui paraît avoir vécu au treizième siècle [1].

A ce fabliau, je préfère le conte de Straparole (journée V, nouvelle III). Le stratagème de la

[1] Les amis de l'élégance et de l'arrangé pourront relire la collection de Legrand d'Aussy (tome IV, p. 257), qui en a donné, en 1829, une sorte de traduction, ou plutôt une imitation.

femme qui se débarrasse de son mari est le même que chez Tabarin ; mais le thème italien contient d'autres détails plaisants.

Berthaud de Valsable a trois enfants bossus et mâles, du nom de Jambon, Breton et Santon.

Jambon, après une querelle avec ses frères, quitte le toit paternel et va chercher fortune en Italie. Il est d'abord garçon épicier à Vérone, d'où on le chasse à cause de sa gourmandise. Jambon est chargé par son patron de porter trois figues à un voisin : « *Etant assailly par sa gourmandise, le traître dit à sa gueulle : Mange, mange, pauvre homme, un affamé ne regarde à rien. Et pour autant qu'il étoit assez gourmand par nature, joint qu'il étoit affamé comme un loup, il print le conseil de la gorge, et empoigna une de ces figues, et lui commença à estreindre le cul, taster et retaster en disant : Elle est bonne, elle n'est pas bonne, si est, non est ; qu'il l'entama jusques au milieu ; tellement qu'il n'y demeura que la peau.* »

La façon dont il se tire de son méfait n'est pas moins piquante :

« Mon maistre vous envoye ici trois figues, mais le diantre m'emporte si je n'en ay mangé deux.

« — Comment as-tu donc fait, mon fils ?

« — Par mon âme, je fis ainsi, respond Jambon. Et en prenant la troisième la mit en sa bouche et la croqua comme les autres. »

Jambon entre ensuite à Rome chez un marchand de drap qui meurt bientôt et dont il épouse la veuve. Contre sa défense, elle reçoit ses frères et les cache dans une auge. C'est ici surtout que Straparole s'est inspiré du fabliau primitif; le dialogue entre les cadavres et l'homme qui les jette à l'eau est presque identique. Le mari périt de la même façon.

Un autre auteur, Gueullette, dans ses *Contes tartares*, a un peu modifié la donnée de Straparole. L'aventure est la même, avec quelque couleur orientale en plus ; l'auteur fait intervenir un calife (le conte se passe à Damas) qui repêche les trois bossus. Il les met en présence de la femme, qui ne veut plus reconnaître son mari. Les deux frères délaissés, pour se venger, gardent le silence ; mais ils finissent par faire bonne figure au mari, qui se décide à partager sa fortune avec eux.

Il ne paraît pas nécessaire d'insister sur l'analyse de ce dernier conte qui, à quelques détails

près, est semblable à celui de Straparole ; mais par la manière de raconter, qui tient du merveilleux, il est moins intéressant que le récit italien, et surtout moins naïf que le fabliau de Durand.

IV

LES TROIS BOSSUS DE BESANÇON.

Ces illustres bossus ne pouvant tenir en place dans les livres, se montrèrent en public sur les tréteaux de Tabarin, pour être repris plus tard par Nicollet, qui leur ouvrit la porte de son théâtre de parades.

C'est là que le compilateur qui fournissait de la *copie* aux imprimeurs de la *Bibliothèque bleue*, les retrouva [1]. Grattelard fit partie depuis de cette singulière bibliothèque, qui con-

[1] La première édition que je sache est une plaquette petit in-18, imprimée en 1738, à Troyes, avec privilège du sieur Garnier.

tenait les *Compliments de la langue française*, les *Contes des fées*, la *Magie naturelle*, les *Aventures de Cartouche*, les *Quatre fils Aymon*, l'*Histoire de sainte Perpétue*, le *grand Compost des bergers* et cinquante autres volumes aussi variés.

Pellerin, l'imprimeur d'images d'Épinal, alléché par les aventures de ces bossus, en tira la matière d'un conte qui se vendait aux paysans sous le titre de : *les Trois Bossus de Besançon*.

Je retrouve encore les mêmes bossus en Espagne, où ils font les délices du peuple, sous la forme de *pliegos*. Ces cahiers, ou feuilles volantes, illustrés de gravures sur bois grossières d'après des chansons, des légendes pieuses, des facéties ou des contes, sont la Bibliothèque bleue de l'Espagne. Même impression qu'en France, mêmes images barbares. Le cahier en question n'est que la traduction des Bossus de Besançon, accommodés à l'espagnole : *Historia de los tres corcobados de Braganza*. A Bragance près, qui remplace Besançon, le fond de l'histoire est le même[1].

[1] Mon exemplaire est de 1850, imprimé à Valladolid.

Peu de facéties ont eu un succès si populaire ! Poëtes, conteurs, auteurs dramatiques, vécurent aux dépens de ces trois bossus, qui, depuis le treizième siècle, ont roulé leur bosse jusqu'à aujourd'hui.

Cette farce a duré six siècles; mais je crains que sa dernière heure ne soit sonnée.

Le comique et plus particulièrement le grotesque sont soumis à des variations de modes qui se font sentir aujourd'hui plus que jamais. Nous sommes devenus plus délicats, on peut presque dire meilleurs, en ce sens que les difformités physiques prêtent plus aujourd'hui à la pitié qu'à la risée.

J'ai montré dans l'*Histoire de la Caricature moderne* la grandeur et la décadence de *Monsieur Mayeux*. La farce des bossus tirait ses éléments de succès des mêmes moyens. Trois bosses amusaient extraordinairement le peuple au dix-septième siècle : les premières années du gouvernement constitutionnel furent remplies par les mésaventures du fameux bossu.

Ce genre de déviations nous laisse froids aujourd'hui, et on n'y trouve guère matière à rire. Sans médire de l'art flamand, on se demande pour quel

motif les Flamands du dix-septième siècle se plaisaient à peindre des extirpeurs de loupes tenant le patient dans leurs mains armées de bistouris, et conviant tout le village à une opération qui faisait éclater de rire chacun. Il faut la profonde entente de la couleur d'un Brawer pour nous faire oublier le côté sanglant d'une telle chirurgie qui n'évoque à l'heure actuelle aucune idée plaisante.

Il en est de même des bossus du théâtre de Tabarin. Et, si j'ai prêté quelque attention à ce Grattelard, c'est plutôt à cause de sa parenté avec de semblables figures italiennes et les personnages de sac et de corde qu'on retrouve à quelques années de là, plus fins et plus alertes, dans les comédies de Molière.

L'ABBÉ CHANU

I

LES QUATRE VÉRITÉS. — LES MISÈRES DES PLAIDEURS.
LE CATÉCHISME DES NORMANDS.

Le juge préoccupa souvent les imagiers populaires : on le voit dans diverses estampes adjoint aux trois ordres représentés par le prêtre, le soldat, le paysan. Religion, Justice, Armée, Agriculture répondaient directement aux sentiments des gens du peuple il n'y a pas cinquante ans encore : c'était avec un chef à la tête, Empereur ou Roi, la forme et les moyens d'action du gouvernement le mieux compris des masses.

Dans l'*Image des quatre vérités*,

Le prêtre dit : — *Je prie pour vous tous.*

Le paysan : — *Je vous nourris tous.*

Le soldat : — *Je vous défends tous.*

Le procureur : — *Je vous mange tous.*

Cette estampe satirique fait mieux que nulle autre comprendre l'idée que se forme le paysan de la Justice ou, pour mieux dire, du tribunal où il a souvent assisté en qualité de plaideur. Il enveloppe dans une même raillerie tout ce qui touche à la magistrature. Pour le paysan, juge, procureur, huissier ne font qu'un ; ils portent la même robe.

Qui pense ainsi ? Le plaideur ; mais combien ne compte-t-on pas de plaideurs parmi les paysans ?

C'est en cette matière surtout qu'apparaît le trait d'union qui relie l'Imagerie à la littérature populaire. Ce sont des sœurs jumelles qui se quittent rarement et se prêtent un mutuel appui. Ce que ne dit pas l'une est exprimé par l'autre et c'est pourquoi il est utile de signaler divers ouvrages sur les plaideurs qui, s'ils n'ont pas fourni de motifs particuliers aux imagiers, leur ont tracé des épisodes.

La *Bibliothèque bleue* fut la Bible des tailleurs sur bois ; on ne peut passer cette Bible sous silence.

Les Normands excitaient surtout la verve des anciens conteurs par leur singulier amour des procès et leur esprit de chicane. Qui dit Normand dit plaideur : aussi la littérature populaire n'a-t-elle eu garde de laisser perdre ce type.

C'en est donc fait, *Straton*, tu ne veux rien entendre,
Quels que soient mes conseils, tu ne saurais t'y rendre.
Ennemi déclaré de ton propre repos,
Tu veux plaider : au moins écoute encor deux mots.

Dans cette occasion les imprimeurs de ce genre de littérature sont en défaut ; ils ont recueilli dans leur collection un ouvrage indigne d'y entrer. *Les Misères des plaideurs*, consignées dans une mortelle pièce de vers, sont aussi tristes que les comédies à caractère qui, fondues dans un même moule académique, vinrent à la suite de Destouches.

Tu veux plaider : au moins écoute encor deux mots.

Ces *deux mots* se continuent pendant trois cents vers, le comble de l'ennui. Il n'y a rien de *popu-*

laire dans cette littérature que son enveloppe et son prix.

Au début de la *Bibliothèque bleue*, l'imprimeur prenait le premier livre venu d'un rimailleur de province, enthousiaste de Boileau ; il en détachait *les Misères des plaideurs*, titre alléchant pour les gens de la campagne, et le colporteur, venant à l'imprimerie chercher les *nouveautés*, s'en retournait au village, sans se douter que dans ce petit cahier étaient inclus des vers fades, raisonneurs, sans gaieté, qui avaient ouvert sans doute à son auteur les portes d'une académie de province.

Le *Catéchisme des Normands*, quoique en prose, n'a pas une valeur bien supérieure. Cet opuscule, daté de 1817, composé par un « docteur de Paris, » est en demandes et en réponses : « D. *Êtes-vous Normand?* R. Oui, par la grâce de ma naissance et par la grâce de mon intrigue. — D. *Quel est le signe du Normand?* R. C'est d'être toujours prêt à faire de faux serments en faveur de celui qui lui donne le plus d'argent. — D. *Quelle est la foi du Normand?* R. C'est de trahir ses plus grands amis. — D. *Comment connaissez-vous le Normand?* R. Je le connais en ce qu'il a beaucoup

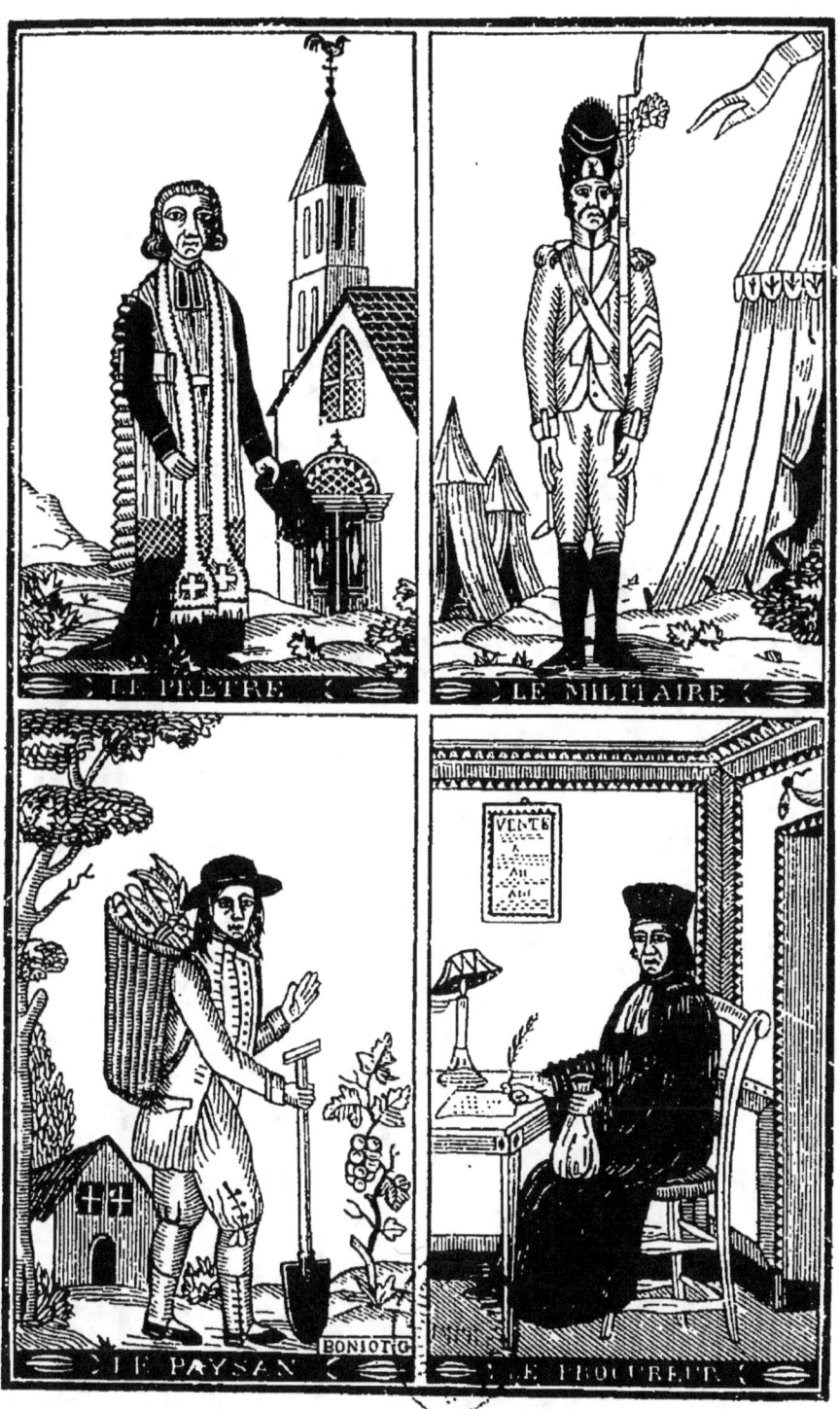

LES QUATRE VÉRITÉS
tirées de l'Histoire de l'Imagerie chartraine.

d'amour pour sa personne et ses propres intérêts, et point du tout pour son prochain. »

Qu'on joigne à ce catéchisme une charge des commandements de l'Église :

> Tes intérêts tu garderas
> Et attireras parfaitement.
> Dieu en vain tu jureras
> Pour affirmer un faux serment.
> L'argent d'autrui tu n'épargneras
> Ni son honneur pareillement.
> Le bien d'autrui tu ne rendras
> Et garderas à bon escient.

On a une idée de l'esprit qui inspirait l'auteur du *Catéchisme des Normands* ; mais la véritable littérature populaire sort triomphante de l'amas de mauvais livres sous lequel elle est enterrée.

II

L'ENTRÉE DE L'ABBÉ CHANU EN PARADIS.

Surtout le conte de *l'abbé Chanu* fait oublier de telles platitudes. Ce petit morceau est plein de gaieté et de raillerie. Quoique l'abbé y soit accusé d'avoir ruiné de pauvres gens, d'avoir trempé dans quelques procès injustes, on n'y sent rien d'amer contre le catholicisme. C'est une malice contre *un* abbé et non pas contre *les* abbés. L'anonyme et spirituel auteur de cette brochure populaire n'a cherché que le comique de la situation et du dialogue.

L'abbé Chanu est mort : il s'adresse à saint Pierre : « Bonjour saint Pierre, je ne croyais pas être sitôt des vôtres ; je viens vous demander une petite place en paradis, je vous promets que je ne vous serai point importun. » Saint Pierre répond qu'il n'y a point de place, et qu'il en a renvoyé bien

d'autres qui valaient mieux que l'abbé. « Voilà une singulière aventure, reprend l'abbé Chanu ; permettez-moi un petit moment, je suis seul ; si vous aviez un peu plus d'éducation, vous y mettriez un peu plus de politique. D'ailleurs je veux parler à M. Saint-Jude, du parlement de Normandie, j'ai quelque chose à lui dire. — M. Saint-Jude n'est point ici, dit saint Pierre, il est en purgatoire. » L'abbé s'étonne qu'un homme aussi considérable qu'un magistrat du parlement de Normandie, soit en purgatoire. « Et moi, dit-il, où irai-je ?— Aux enfers, répond saint Pierre, votre place y est retenue il y a longtemps... Vous ne pouvez parler à M. Saint-Jude. Allez donc prendre la place qui vous est réservée ; vous trouverez Cerbère à la porte ; il ne vous dira mot, tout est arrangé en conséquence contre vous, il y a plus de trente ans. — Je ne suis pas des plus réjouis, s'écrie l'abbé, qui me conduira? Je ne connais ici personne ; n'y aurait-il quelqu'un qui me conduise, en lui promettant quelque chose ? »

Saint Pierre appelle deux anges rebelles et leur confie l'abbé Chanu. En chemin, l'abbé interroge ses conducteurs sur l'enfer et sur la cause de son châtiment ; ceux-ci, tout en le plaignant,

lui racontent ce qu'ils savent : divers morts se sont plaints de l'abbé Chanu, qui commettait des injustices de son vivant. — « Vous avez fait gagner des procès injustes, lui dit un des anges ; vous avez ruiné de pauvres gens qui vous regardaient comme un oracle. L'argent qu'ils vous payaient pour les frais que vous disiez vous être dus, vous leur en redevez encore considérablement ; vous êtes mort sans penser à restitution. Tous ces gens-là ont déposé contre vous. Mon pauvre abbé, vous êtes des nôtres, sans ressources et sans espérance. »

A mesure qu'on approche, l'abbé trouve que la chaleur est énorme. — « Vous vous plaignez tôt, lui dit l'ange rebelle, ce n'est encore que la fumée. — Encore s'il y avait audience, juges ou parlement, peut-être on pourrait juger plus sainement mon affaire. » Heureusement on rencontre en chemin l'huissier Cossard. « — Bonjour, mon ami, bonjour monsieur Cossard. Comme vous voilà ? — Bien chaudement, monsieur l'abbé, dit l'huissier. — Dites-moi, monsieur Cossard, n'y aurait-il pas moyen d'aller en purgatoire ? M. Saint-Jude y est. Si je le trouvais une fois, le diable aurait beau faire. — Cela est vrai, répond M. Cossard, si vous

y étiez une fois, ce serait bon. Voilà le chemin. Mais voyez le gros animal qui garde la porte : c'est lui qui gouverne tout ; il s'appelle Cerbère et il ne quitte jamais que par l'ordre de Griffon. — M'obligeriez-vous bien, monsieur Cossard, de donner une assignation à Griffon, qui est si méchant ? — Par devant qui ? demande l'huissier. — Par devant M. Pluton, dieu des enfers. — A la bonne heure ! si cela vous oblige, je le veux bien. »

L'abbé Chanu dicte alors l'exploit suivant :

« L'an mil sept cent quatre-vingt-dix, le douzième jour de la présente année, à huit heures du matin, à la requête de M. l'abbé Chanu, détenu dans les Enfers, de la Fournaise-Ardente, paroisse des Flammes-Dévorantes, il demande lieu et domicile dans le Purgatoire, maison demeurante de M. Saint-Jude ; Jean-Nicolas Cossard, huissier exploitant par tous les Enfers, demeurant rue du Soufre-en-Feu, soussigné, donne assignation à M. Griffon, directeur général des lieux infernaux, demeurant rue du Gouffre, paroisse des Eaux-Basses, à son domicile, parlant à sa personne, à comparoir jeudi prochain par-devant M. Pluton, pour se voir condamner. »

L'huissier part avec son exploit et va chez

M. Griffon. — « Je suis, monsieur, dit-il, votre serviteur, avec bien du respect. Voici un mot de lettre que M. l'abbé Chanu vous envoie. C'est un exploit pour porter au juge. » Griffon porte l'exploit. « Monsieur Pluton, voyez une assignation que l'abbé Chanu m'a fait donner; il demande la liberté. » Pluton se fâche, dit que celui qui l'assigne est un insolent, et ordonne de déchaîner Cerbère pour dévorer l'imprudent abbé quand il arrivera.

Mais pendant qu'on déchaîne Cerbère, l'abbé Chanu en profite pour enfiler le chemin du purgatoire. — « C'est bon, dit Cerbère, il ne trouvera pas les portes ouvertes pour y entrer; il reviendra sûrement. » Cependant on ne voit point reparaître l'abbé, et Cerbère gronde entre ses dents : — « On aurait mieux fait de me laisser à ma place que de me faire courir après cet homme-là ; je prévois que je ne le trouverai pas aisément. » Griffon, Cerbère et Pluton se tourmentent à raison, car l'abbé Chanu a pénétré dans le Purgatoire, où la première personne qui s'offre à lui est le membre du parlement de Normandie. — « Monsieur Saint-Jude, j'ai l'honneur de vous souhaiter le bonjour. — C'est le pauvre petit abbé

Chanu! dit M. Saint-Jude. Ah! bonjour, mon ami. D'où venez-vous? — Des enfers. — Quoi! des enfers! Comment avez-vous fait pour en sortir? — Je me suis d'abord présenté à saint Pierre: il m'a refusé et m'a envoyé au diable ; mais je souffrais trop ; je l'ai fait attaquer par M. Cossard, que j'ai trouvé heureusement aux enfers. Quand le diable a vu mon assignation, il a été trouver le juge pour lui compter mon procès. On a déchaîné Cerbère après moi. Il venait après ma culotte ; je l'ai aperçu de loin, et je me suis sauvé par le chemin où il était à garder à la porte et je suis venu vous trouver. — Qu'il a d'esprit, ce pauvre petit abbé Chanu ! s'écrie M. Saint-Jude ; il me disait toujours bien qu'il se retirerait des mains du diable. Mais qu'allez-vous faire ici? je pars demain en paradis. — C'est bon, dit l'abbé, vous m'y mènerez avec vous, si vous voulez bien. — Je le voudrais bien, mais il n'est pas possible pour le moment, puisque saint Pierre vous a refusé. — Mettez-moi sous votre robe, dit l'abbé Chanu toujours inventif. Saint Pierre ne s'en doutera pas. Une fois que j'y serai entré, bien habile qui m'en chassera. — J'aurai bien des reproches, dit M. Saint-Jude en se consultant. N'importe, partons. »

Ils arrivent à la porte du paradis.—« Bonjour, saint Pierre, dit le membre du parlement de Normandie. Votre pauvre Saint-Jude a fait son temps. — Entrez, monsieur, dit saint Pierre, qui aperçoit seulement alors l'abbé Chanu. Quel est cet homme-là? Il est damné. Qu'on le chasse! — Ayez pitié de lui! dit M. Saint-Jude, c'est mon ami et mon clerc. — Ah! se dit l'abbé, j'y suis entré et j'y resterai. Quand on est une fois ici, on n'en ressort jamais. »

Saint Pierre finit par en prendre son parti. « — Voilà, dit-il, un tour dont je ne me serais pas douté ; mais il n'entrera désormais aucune personne avec des robes qu'elles ne soient visitées aux portes. »

III

ORIGINES DU CONTE.

Quel était cet abbé Chanu? Peut-être un prêtre normand sur la tête duquel on a accumulé

les facéties réservées aux plaideurs de la contrée. Il doit y avoir dans la peinture du personnage quelque satire locale difficile à démêler, l'imprimeur n'ayant pas attaché son nom à ce cahier, qu'on réimprimait en divers pays.

Il est certain cependant que les éditeurs champenois et normands de l'*Abbé Chanu* ont emprunté ailleurs le sujet, et qu'ils n'ont pas suffisamment caché leur plagiat en faisant entrer dans la facétie M. Saint-Jude du parlement de Normandie.

Saint-Jude, ou pour mieux dire saint Yves, né en Bretagne, au treizième siècle, est le patron des avocats [1]. On attribue à saint Jude de nombreux miracles, et en cette qualité il a fourni matière aux hagiographes; mais à la suite de ces pieux joueurs de flûte, sont venus les satiriques.

Des premiers, M. Hauréau dit :

« On ne trouvera dans aucun de ces graves écrits une stance facétieuse, qu'on donne comme extraite d'une prose composée pour une église qu'on ne nomme pas.

[1] M. Hauréau, de l'Académie des inscriptions, a écrit sur lui une importante notice dans le tome XXV de l'*Histoire littéraire de la France*.

Sanctus Yvo erat Brito,
Advocatus et non latro ;
Res miranda populo !

« De cette prose personne ne connaît le reste. Nous estimons qu'elle n'a jamais existé. La prétendue stance, ou séquence, est simplement une épigramme rimée, que nous avons complète. Mais ici, du moins, saint Yves est honorablement traité.

« D'autres plaisants n'ont pas eu pour lui les mêmes égards. Ainsi l'on raconte[1] que, pour pénétrer dans le paradis, il profita d'un encombrement qui déconcertait la vigilance de saint Pierre. S'étant glissé dans la foule, il franchit subrepticement le seuil redoutable; mais saint Pierre l'ayant bientôt reconnu, voulut le chasser. Il soutint alors, avec un texte de droit romain, qu'il avait possession, et qu'il attendrait pour déguerpir la signification d'un huissier. Un huissier fut donc cherché dans le Paradis, mais vainement. Dans l'attente d'un huissier, Yves demeura longtemps parmi les saints. Maintenant, tous les huissiers peuvent venir, il y a prescription. »

[1] Voir Millin et Roparts.

L'analogie de cette légende avec le conte de la *Bibliothèque bleue* est complète.

Suivant d'autres commentateurs, saint Pierre fit à saint Yves un meilleur accueil. Après avoir répondu à une religieuse, qui se présentait en même temps que lui : « Bonne dame, nous avons assez de religieuses ; allez faire un tour en purgatoire, » il dit à saint Yves : « Vous, entrez et entrez vite ; nous n'avons pas encore d'avocat. »

LUSTUCRU

Au nombre des sobriquets familiers restés en France dans quelques provinces, est celui de *Lustucru*, nom d'assonance comique, qui, en compagnie de Malbrough, Grattelard, Roquelaure et Gribouille, sonne joyeusement à l'oreille du peuple.

En remontant à l'origine du nom dans les registres de l'état civil de l'érudition, on comprend pourquoi la mémoire du peuple a conservé le souvenir de Lustucru.

Lustucru, au dix-septième siècle, avait entrepris d'adoucir le caractère des mauvaises femmes. A l'époque où le réformateur proposa son remède, à la fin du règne de Louis XIII, les femmes se li-

vraient à de grandes dépenses d'habits et de paroles ; le langage des précieuses tournait la tête des maris, comme leur amour des dentelles trouait la bourse des hommes.

Tout ce qu'il y a de mauvais dans la femme s'agglomérant dans sa tête, Lustucru proposait d'envoyer cette tête chez le forgeron et de la reforger à coups de marteaux, jusqu'à ce que l'ouvrier en fît sortir les principes pernicieux.

Telle fut l'idée exprimée par un courageux citoyen, au moment du triomphe des Précieuses !

On pense quels cris amena l'annonce de ce moyen curatif. Il n'y a qu'à se rappeler l'indignation dont fut accablé Proudhon, de 1848 à 1850, pour s'être permis de rappeler au bon sens quelques folles, réclamant pour leur sexe le droit d'être électrices et éligibles.

Lustucru eût été lapidé, s'il eût existé. Son moyen de réforme était véritablement trop barbare.

L'imagerie populaire toutefois s'empara de son idée, et le graveur Lagniet, au *Recueil des plus illustres proverbes*, a donné une image de la guérison des femmes avec cette légende :

« Céans, Mre Lustucru a un secret admirable, qu'il a rapporté de Madagascar, pour reforger et repolir, sans mal ni douleur, les testes des femmes acariastres, ligeardes, criardes, dyablesses, enragées, fantasques, glorieuses, hargneuses, insupportables, sottes, testues, volontaires, et qui ont d'autres incommodités, le tout à prix raisonnable, ceux riches pour de l'argent, et ceux pauvres gratis. »

Quoique la guérison fût obtenue « sans mal ni douleur, » les précieuses ne parurent pas vouloir s'y prêter.

Tallemant des Réaux s'est chargé de nous apprendre qui était ce Lustucru :

« Quelque folâtre, dit-il, s'avisa de faire un almanach, où il y avoit une espèce de forgeron, grotesquement habillé, qui tenoit une femme avec des tenailles et la redressoit avec son marteau. Son nom était *L'Eusses-tu-cru*, et sa qualité *médecin céphalique*, voulant dire que c'étoit une chose qu'on ne croyoit pas qui pût jamais arriver que de redresser la tête d'une femme. »

Ainsi ce *L'Eusses-tu-cru* ou *Lustucru* (la dernière orthographe a prévalu) était un personnage fictif chargé de continuer les plaisantes inven-

tions du passé, peut-être le même qui avait déjà publié à Rouen le *Discours facétieux des hommes qui font saller leurs femmes à cause qu'elles sont trop douces.*

Quoi qu'il en soit, ce Lustucru peu galant fut puni. Pour populariser sa doctrine, il s'était servi de l'imagerie, il périt par l'imagerie. De nombreuses estampes furent lancées représentant *Lustucru massacré par les femmes* [1].

Il faut remarquer en faveur de la galanterie française qu'une attaque contre les femmes amène aussitôt une défense ; si une accusation contre le sexe féminin semble trop rude, aussitôt les défauts de l'homme sont traduits à la barre de l'imagerie populaire. D'autres estampes parurent représentant : *L'invention des femmes qui fera ôter la méchanceté de la tête de leurs maris.* Le théâtre, quelquefois à la piste de la caricature, trouva bon d'introduire ce Lustucru à la scène. Saumaize, dans la comédie des *Véritables Précieuses* (1660), fait intervenir un poëte qui récite une pièce de vers : *La mort de Lustucru lapidé par les femmes.*

[1] Voir au Cabinet des Estampes le *Recueil des bouffonneries* de l'abbé de Marolles, t. II.

N'est-ce pas assez de facile érudition pour cette satire, qui se continue dans la *Bibliothèque bleue* par la *Méchanceté des filles* et les *Misères des maris?*

Je dois à l'obligeance de M. Poulet-Malassis la communication d'un vieux bois qui n'est ni fin ni délicat, et qui cependant a tenté les vers (on le voit par les nombreuses piqûres). Cette planche, provenant d'une ancienne imprimerie normande au dix-huitième siècle, est remarquable par ses tailles naïves et farouches. Si elle met en fureur les graveurs sur bois d'aujourd'hui, qui s'obstinent à imiter avec leurs burins la taille douce, elle réjouira, j'en suis certain, les véritables bibliophiles.

A quel usage servait ce bois? Serait-ce celui de l'almanach dont parle Tallemant des Réaux? Sa forme carrée donne à croire qu'il était imprimé en tête d'une feuille volante avec la légende au-dessous. Ainsi, il eût été un trait d'union entre le livre et l'imagerie.

Maître Lustucru le forgeron, en compagnie d'un ouvrier, frappe à tour de bras une tête de femme qu'il tient avec des pinces sur une enclume, et s'écrie : *Je te rendrai bonne.* A quoi

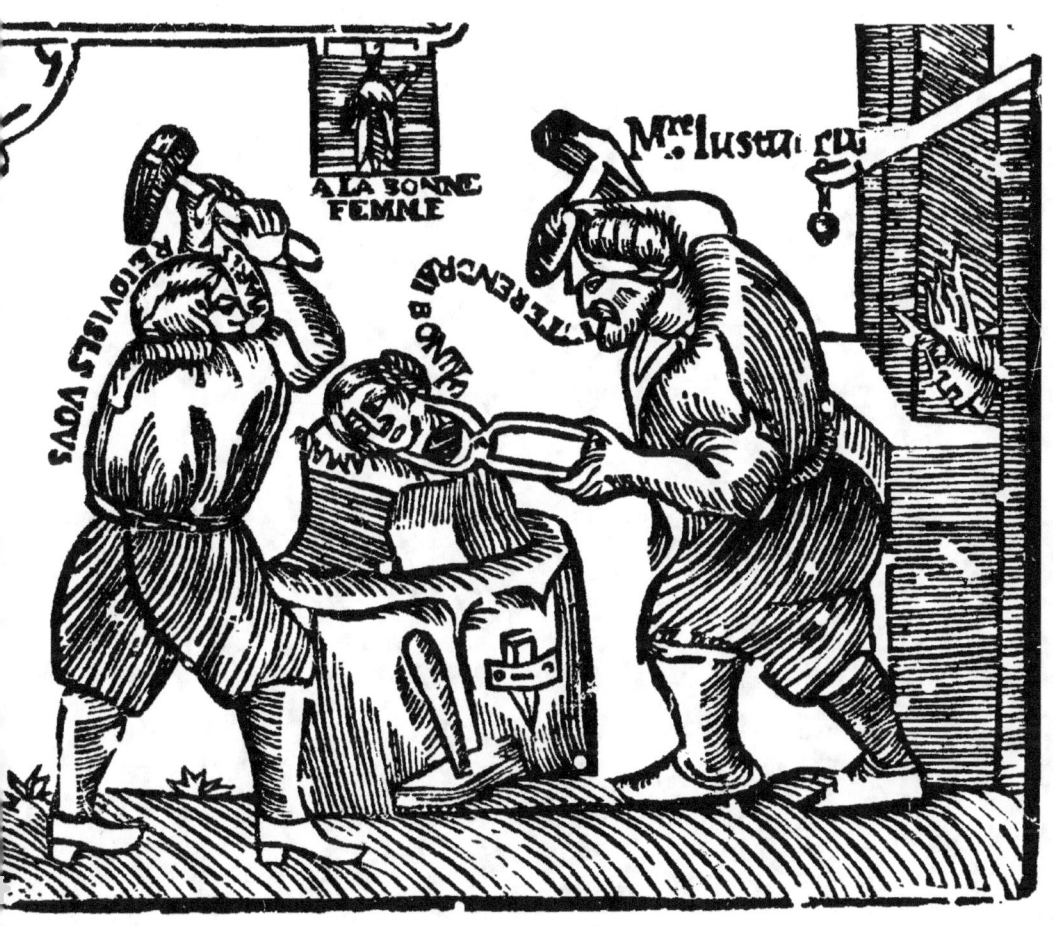

le compagnon ajoute : *Maris, réjouissez-vous.*

On remarquera qu'une autre tête de mauvaise femme se trouve sur le foyer de la forge, attendant que le forgeron lui fasse subir la même opération pour la rendre bonne également.

Voici bientôt deux siècles qu'a été opérée cette cure féminine. Les maris eurent-ils véritablement sujet de s'en réjouir? Le cas est douteux, ce violent moyen curatif, auquel la douceur de nos mœurs s'oppose, ayant été abandonné.

LE RÉCOLLET

DE CHATEAUDUN

En 1786, on voyait près de la ville de Châteaudun un couvent de récollets, jadis fort populaires dans la contrée, qui ne trouvaient plus guère alors de néophytes à recruter. Les courants révolutionnaires empêchaient-ils les âmes blessées de demander la paix à la retraite? Les doctrines philosophiques remuaient le monde, et il n'était pas difficile de prévoir que la tranquillité des couvents en serait troublée; mais ici l'étude des tendances de l'époque ne saurait trouver place.

Il s'agit de rendre compte de l'événement le plus extraordinaire, sans contredit, de la vie du récollet Victor Bénard, maître des novices du

couvent, vicaire de la paroisse Saint-Lubin-d'Isigny, et qui, par son talent d'organiste, occupait plus de place que les religieux ses confrères dans l'esprit du public.

Un jour, le récollet, cloué dans son lit par une maladie subite, ne put se rendre aux orgues, et ce fut une grande privation pour les esprits pieux que les sons de l'instrument prédisposent aux mystères du service divin.

La maladie de l'organiste se prolongea, quoiqu'il fût soigné par un habile praticien de Châteaudun, M. Destrées, médecin « du roy. »

L'état du malade n'offrait aucun danger ; pourtant le docteur le visitait presque tous les jours, lorsqu'il apprit un matin que le récollet était mort à la suite d'une crise nerveuse.

M. Destrées fut atterré à cette nouvelle. Jusque-là, il n'avait remarqué chez le religieux que des symptômes spasmodiques qui ne paraissaient pas de nature assez grave pour enlever si subitement celui qui était confié à ses soins. Aussi, contre l'habitude des médecins, qui reparaissent difficilement dans les maisons où ont succombé leurs malades, M. Destrées se rendit aussitôt au couvent, voulant apprendre de la bouche

du supérieur si quelque imprudence n'avait pas déjoué les efforts de la science.

Le père Victor était mort subitement, enlevé par une crise violente; toutefois, les moines malgré leur tristesse, étaient heureux d'avoir eu le temps de lui administrer le viatique. Et à cette heure, le récollet était déjà exposé au milieu de l'église, dans un cercueil dont le couvercle n'avait pas été clos, afin que les fidèles pussent admirer le calme qui régnait sur les traits du religieux et l'impression de tranquillité ineffable que donne aux morts l'exercice d'une vie pieusement remplie.

Enveloppé dans sa robe monacale, les mains jointes, les yeux fermés, le récollet semblait reposer. La mort ne l'avait touché que du bout de l'aile, et c'était un spectacle véritablement édifiant pour la foule que de s'assurer combien les pratiques religieuses et une bonne conscience laissent de calme au corps.

M. Destrées était de ces praticiens méditatifs qui ont longuement réfléchi sur le mince trait d'union unissant la mort à la vie, et cependant qui savent quelle résistance cette dernière peut opposer à sa terrible ennemie. En pa-

LE RÉCOLLET DE CHATEAUDUN.

reille occasion, le docteur fit ce que la science ordonne : s'emparant de la main du récollet, il colla quelques minutes l'oreille contre sa poitrine, et présenta une glace devant les lèvres, sans recueillir aucun signe de vitalité.

Le corps devait rester exposé deux jours dans la chapelle. Le médecin, après avoir conféré avec le supérieur, obtint l'autorisation de faire sur le cadavre une tentative dernière, et il prit la route de Châteaudun, poussé par une singulière idée.

Il y avait alors en garnison dans la ville un régiment de dragons d'Orléans, commandés par un major avec lequel le docteur était lié.

— J'aurais le plus grand besoin, lui dit-il, de vos musiciens.

— Donnez-vous un bal? demanda le major.

— Pas précisément.

Quoiqu'il fût interdit de mettre l'orchestre des dragons au service du public, le docteur insistait tellement, sans vouloir entrer dans des détails sur l'emploi des musiciens, que le major lui accorda sa requête.

Tout Châteaudun put voir alors M. Destrées traverser la ville, suivi de quinze musiciens em-

portant flûtes, cors, hautbois, bassons, clarinettes, trompettes et timbales.

Le cortége se dirigeait vers le couvent, dont les portes, après l'arrivée du docteur, furent fermées à toutes personnes étrangères.

Suivant les instructions de M. Destrées, les dragons prirent place autour du cercueil, pendant que, agenouillés sur les marches de l'autel, les frères récollets priaient pour l'âme du défunt.

A un signal du docteur, la fanfare fit retentir les voûtes de l'église. En même temps, M. Destrées, penché vers la figure du mort, frottait son front et ses tempes de diverses eaux spiritueuses.

Les aubades se succédaient les unes aux autres; trompettes et flûtes, cors et bassons soufflaient vivement, suivant l'indication du chef d'orchestre. Quant au docteur, les yeux attentifs, il semblait plonger sous les paupières du récollet.

Une quatrième fanfare touchait à sa fin, lorsque M. Destrées, par un geste, fit signe aux dragons de continuer.

La figure du moine perdait de son impassibilité morbide. Un imperceptible clignotement des

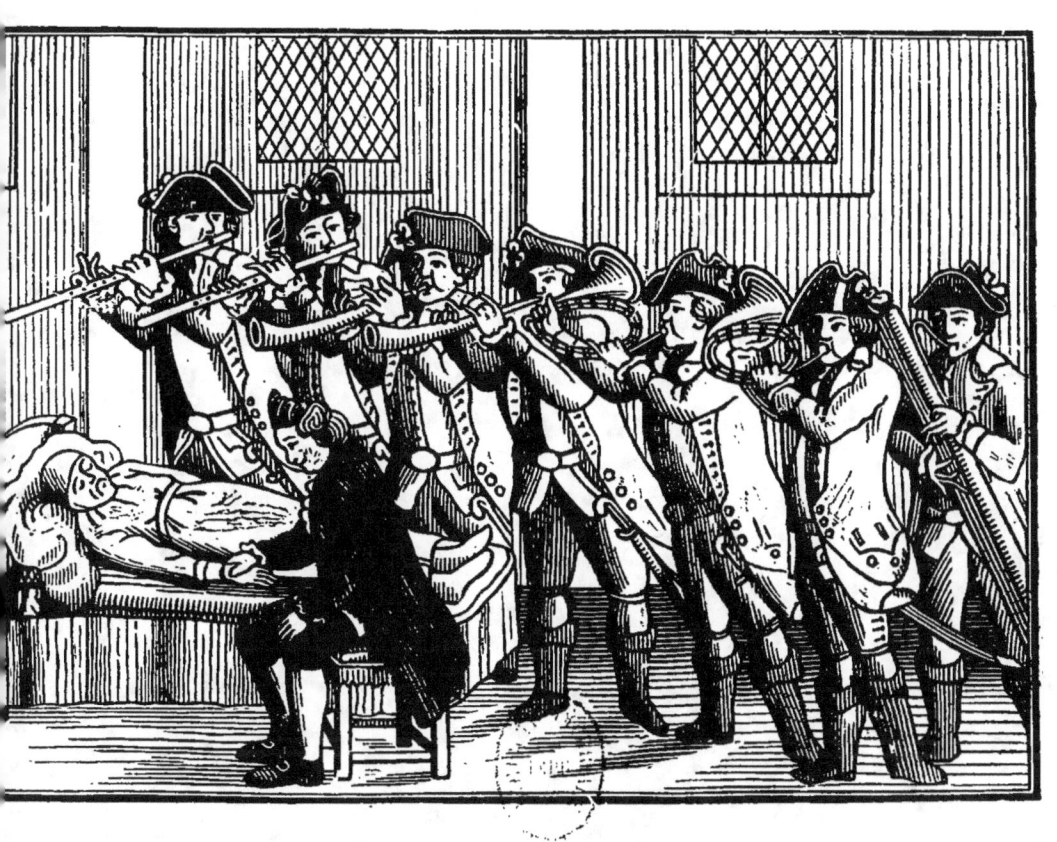

MORT DU RECOLLET DE CHATEAUDUN.

Fac-simile d'une gravure du temps (communiquée par M. Garnier, imprimeur à Chartres).

paupières semblait faire croire à l'action magnétique des instruments.

— Il faut porter le père Victor à l'infirmerie, dit M. Destrées au supérieur.

Sur l'ordre de celui-ci, deux frères chargèrent le cercueil sur leurs épaules, et les dragons furent congédiés, à l'exception, toutefois, du chef de musique, que le médecin pria de rester.

M. Destrées recommanda que le moine fût confié à la garde de deux frères qui ne devaient pas le quitter, et de nouveau il reprit la route de la ville.

C'était un homme d'imagination que le docteur ; surtout il avait à cœur de mener sa cure à bonne fin.

A cette époque, un maître à danser fort habile donnait des leçons à Châteaudun. M. Destrées s'entendit avec lui, et revint en sa compagnie au couvent. Ayant donné un coup d'œil au père Victor, qui était toujours dans le même état, le docteur exigea que dès lors personne ne pût entrer dans l'infirmerie. Cette consigne n'atteignait pourtant ni le supérieur du couvent et un frère servant, ni le maître de danse, ni le chef de musique des dragons, ni le médecin non plus que son chien qui ne le quittait pas.

Le chef d'orchestre du régiment d'Orléans jouait à merveille du violon. Sur l'invitation du docteur, il entama avec le maître de danse un menuet que celui-ci dansait en même temps. Ce menuet, d'une allure calme, devait, dans la pensée de M. Destrées, préluder, comme les *maestoso* de symphonies, aux *vivace* que réclamait l'opération.

Le menuet tout entier, le docteur le passa à frictionner la figure du défunt.

Au menuet succéda une gavotte déjà d'un rhythme plus vif, et le maître de danse exécutait le pas de gavotte avec ardeur, sans s'inquiéter s'il dansait au chevet d'un mort. Quant au chien, la musique excitant ses nerfs, il commença à faire sa partie dans le concert.

Alors M. Destrées introduisit dans la bouche du religieux quelques cuillerées d'un vin généreux d'Espagne dont il existe toujours quelques pièces dans les caves des couvents : ce cordial fit cligner l'œil au moine.

Le maître de danse, quoique son front perlât de sueur, n'en attaquait pas moins de l'archet et des jambes une gigue d'un rhythme si gai, qu'entraîné par cet exemple, le frère servant se

mit à danser lui-même, et que le chien, se dressant sur les pattes de derrière, entra dans la sarabande.

Violons, médecin, danseurs, étaient en nage. Le chien tirait la langue, la gigue continuait de plus belle.

Le père Victor ouvrit les yeux, sourit, et d'une voix faible demanda quel était ce singulier spectacle.

La gigue allait son train.

Alors seulement on tira le moine du cercueil pour le coucher dans un lit, où d'abondantes sueurs, provoquées par une accumulation de couvertures, firent l'effet d'un bain de vapeur bienfaisant.

Le mort était ressuscité !

On pense quel train cette guérison miraculeuse fit dans le pays. De dix lieues à la ronde accouraient les paysans rien que pour voir les murs du couvent où habitait le moine enlevé à la mort si singulièrement.

Une telle aventure occupa toute la France et gagna l'étranger. Le *Journal de Paris*, le *Mercure de France*, la *Gazette de Genève* en entretinrent leurs lecteurs.

Et s'il se trouva quelques sceptiques prétendant que cette guérison était une comédie inventée par les récollets pour attirer l'attention publique et les aumônes sur le couvent, il ne faut pas oublier qu'à la veille de la Révolution l'incrédulité levait hautement la tête.

Toujours est-il que le père Victor, reconnaissant de cette cure merveilleuse, témoignait publiquement sa gratitude au médecin par une lettre adressée le 8 mars 1786, au rédacteur du *Journal des affiches chartraines*, lettre dont les passages suivants doivent suffire à ceux qui ne croient pas aux miracles :

« Ces deux personnes se mirent à jouer différents airs de violon, et alors je commençai à sourire en voyant danser un de nos concitoyens, un de mes confrères, âgé de soixante-douze ans, et le chien de notre médecin...

« Je ne doute point que les deux violons introduits dans notre infirmerie par M. Destrées, à qui, après Dieu, je dois la vie, n'aient beaucoup contribué à une espèce de résurrection [1]. »

[1] Les personnes qui désireraient plus de détails à ce sujet les trouveront dans les *Chroniques et légendes beauceronnes* de M. Lecoq. Chartres, 1866.

Une image populaire, retrouvée dernièrement par l'excellent imprimeur de Chartres, M. Garnier, confirme les détails de cette résurrection.

Et si je reviens à mon tour sur le sujet, c'est pour montrer qu'une influence d'en haut veille particulièrement sur les défenseurs de la religion, et qu'elle souffla dans l'esprit du principal agent de la guérison du récollet, une de ces idées qui sembleraient bizarres si elles ne se rattachaient directement à la mission providentielle que la science nie aujourd'hui et contre laquelle le médecin Destrées ne crut pas alors devoir protester.

LA DANSE DES MORTS
DE L'ANNÉE 1849

Sous ce titre, le libraire Georges Wigand, de Leipsick, publia en 1849 une collection de dessins de Rethel accompagnés de poésies de Reinick.

L'effet de ces images fut considérable à Paris. Un an auparvant éclataient les journées de juin, et il semblait que l'artiste allemand se fût inspiré des récits de la fatale insurrection; à ce souvenir se joignait pour chacun l'impression produite par un art véritablement sérieux auquel la France n'est pas habituée. Il entre le plus souvent, au milieu d'insultes sarcastiques, une sorte de colère violente dans nos compositions qu'enfantent les événements politiques. Plus

d'emportement que de durée dans les images populaires parisiennes.

Celles qui arrivaient d'Allemagne étaient graves et sévères ; la tradition des vieux maîtres qui s'y faisait sentir, les tailles sobres du burin et jusqu'aux ressouvenirs de la Danse macabre étonnaient le Parisien de 1849, qui ne goûtait, pas plus qu'il ne le goûterait aujourd'hui, un enseignement présenté avec austérité.

Je vis regardant ces images plus d'un homme du peuple méditatif qui, lui-même peut-être, avait pris part à l'insurrection et logeait dans ses yeux la terrible représentation des combats auxquels il avait été mêlé.

Pour moi, sans m'attacher à leur sens contre-révolutionnaire, l'impression de telles compositions fut profonde et durable.

Cachant sous forme symbolique la vive critique des événements contemporains, ces planches appartiennent à un art profondément convaincu.

Rethel, l'artiste, est un maître ; et si le poëte n'atteint pas à la hauteur du peintre, tous deux se montrent graves, concis et terribles.

Peintures et légendes ne marchent pas avec

ceux qui élèvent des barricades ; au contraire, Rethel et Reinick semblent prendre à tâche de leur montrer que toujours la mort les suit et rit à chaque insurgé qui tombe ; mais le peintre et le poëte paraissent si pénétrés de leur idée, que même les révolutionnaires, quoique la conclusion de ce symbole soit contraire à leurs aspirations, n'ont qu'à admirer s'ils ont le sens du beau.

Des légendes je donne une traduction littérale, afin que le lecteur se rende compte du souffle germanique qui a dicté cette œuvre.

« Toi, bourgeois, et toi, paysan, s'écrie le poëte Reinick dans le prologue, regarde attentivement ces feuilles ; tu verras nue et sans habit une sévère image d'un temps sévère. Souvent il vient par le monde de prétendus nouveaux sauveurs qui parlent de puissance et de bonheur pour tous. Vous les croyez parce que cela vous plaît, voyez d'ici ce qu'il en est. »

Par ce début on peut juger de la pensée qui anime le poëte.

La première planche représente les trois sœurs : Liberté, Égalité, Fraternité, habillées de riches draperies ; mais à la place des pieds, sous les plis

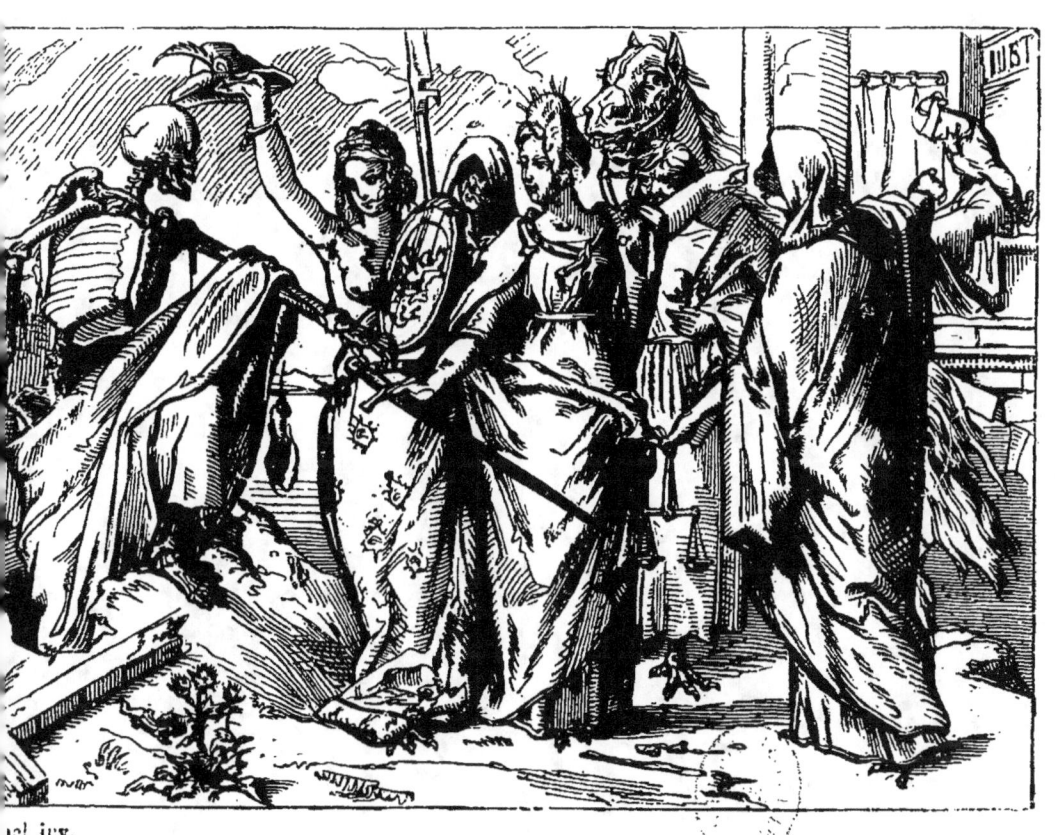

LIBERTÉ, ÉGALITÉ, FRATERNITÉ,
d'après une composition de Rethel.

des étoffes se voient des *griffes*. Les trois sœurs (trois furies plutôt, si l'on en croit le peintre) ont bâillonné la Justice, lui ont bandé les yeux et lié les mains. Pendant que la Justice est ainsi garrottée dans un palais en ruines, la Mort sort de terre. Alors parle le poëte Reinick :

« L'Artifice rusé a volé l'épée de la Justice, le Mensonge lui vola la balance pour les donner à ce compagnon-là. L'Orgueil tend à la Mort un chapeau à plumes, la Fureur lui tient le cheval prêt, la Soif du sang apporte la faux. Hé ! créatures ! enfin voilà l'homme qui peut vous faire libres et égaux. »

La seconde planche est un chef-d'œuvre : c'est le matin qui « du ciel regarde clair comme toujours sur les villes et les champs. »

La Mort, que Reinick appelle l'*ami du peuple*, est assise sur son grand cheval de brasseur ; elle trotte sauvagement, et de chaque coup du fer sur le pavé sort de terre une petite flamme. Les balances que la Mort porte à la main trouveront leur emploi plus tard.

Des moissonneuses qui travaillaient dans les blés, voyant ce singulier chevaucheur, le cigare à la bouche, la faux sur l'épaule, s'enfuient

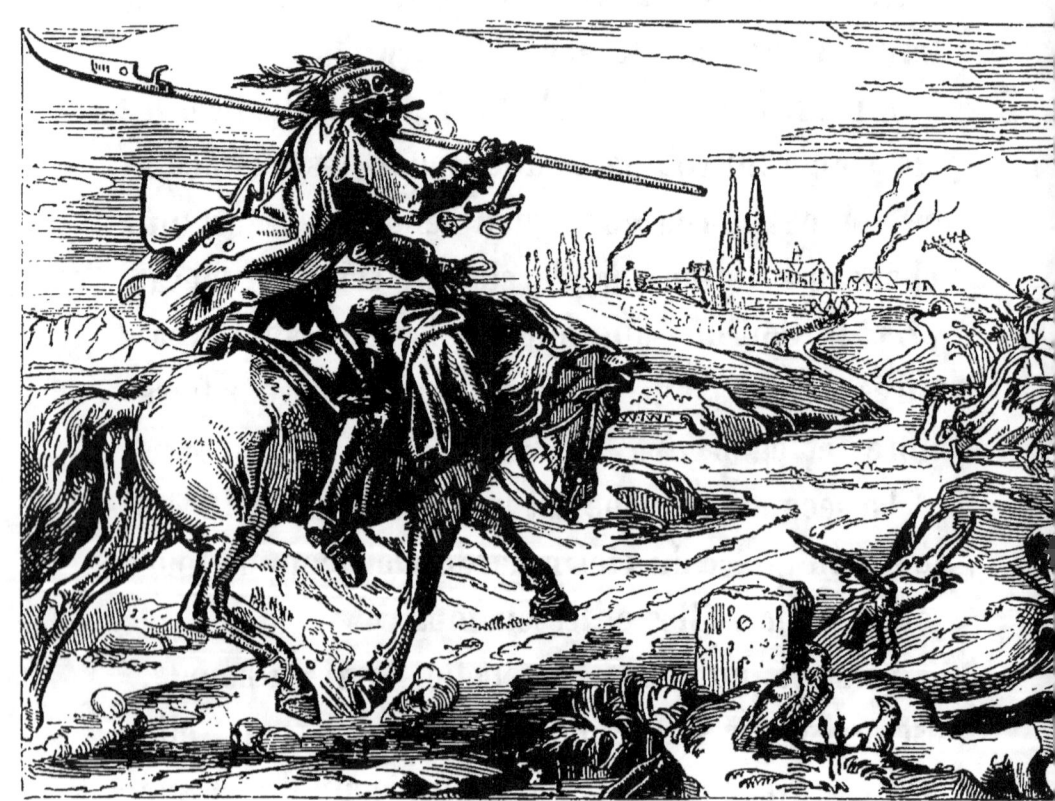

Rethel inv.

LA MORT SE REND A LA VILLE.

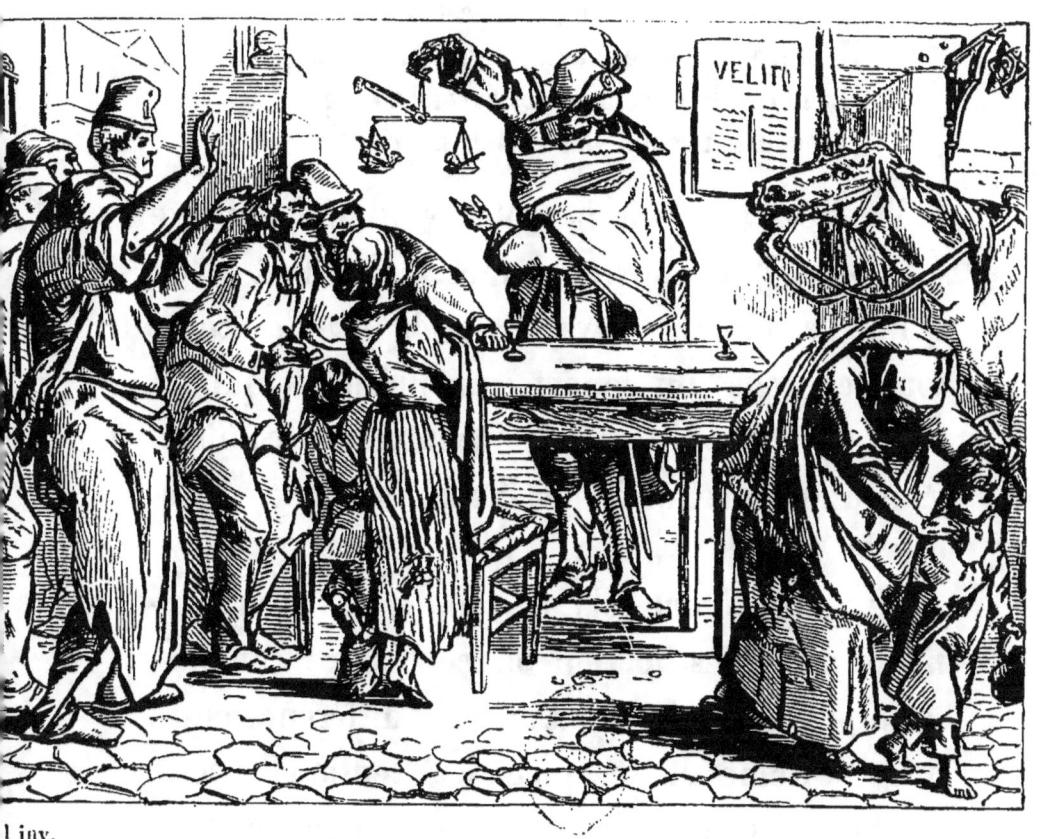

UNE COURONNE NE VAUT PAS PLUS QU'UNE PIPE.

vers la ville, dont on aperçoit au loin les remparts, les cheminées qui fument, la haute cathédrale, et les tours se détachant sur l'horizon.

Le peintre a dessiné; c'est au tour du poëte de parler :

> La plume de coq sur le chapeau
> Rougeoie dans le soleil, rouge comme sang.
> La faux éclaire comme des rayons d'orage;
> Le coursier gémit, les corbeaux crient !

La Mort arrive à la ville, voit une auberge « et plus d'un convive devant. » Pendant qu'on donne l'avoine au cheval, l'*ami du peuple* écoute tous ces gens qui jouent, qui jurent et qui sacrent : « Par ces temps de république, combien vaut une couronne ? Pas plus qu'une pipe, » s'écrie la Mort.

Le peuple, toutefois, ne semble pas avoir confiance dans l'estimation de ce bizarre commissaire priseur qui ne fait aucune différence entre une couronne et une pipe. « Attention ! s'écrie la Mort, par farce, je vais vous le démontrer. » Elle prend sa balance, met dans un plateau la couronne, dans l'autre le bout de pipe. Voilà le peuple étonné. L'homme à la faux avait raison, les plateaux sont bien sur la même ligne. Une

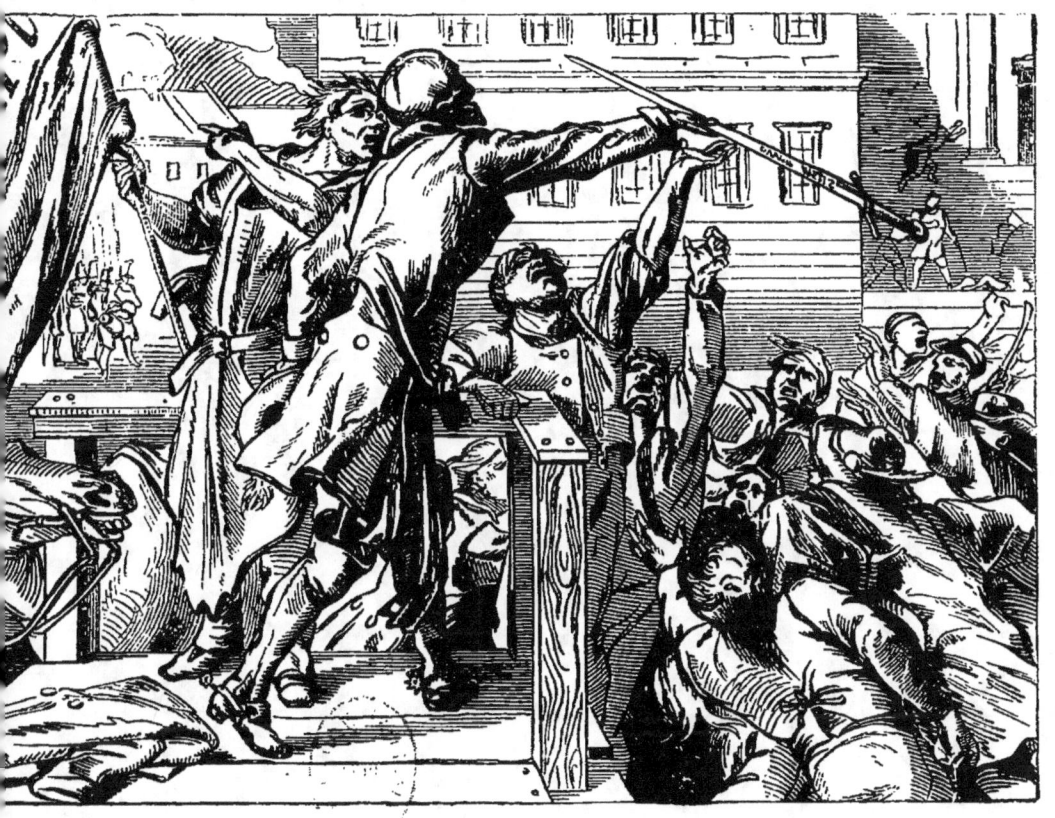

L'ÉPÉE DE LA JUSTICE.

pipe vaut une couronne, puisqu'une couronne ne pèse pas plus qu'une pipe. Mais une vieille aveugle s'enfuit effrayée, conduite par son enfant. — « Toi, femme aveugle, se dit la Mort, tu t'en vas, car tu vois plus clair que les autres. » Les démagogues, quoiqu'ils ouvrent de grands yeux, manquent de clairvoyance ; ils n'ont pas remarqué la tromperie de leur *ami* qui a pris la balance par l'*aiguille*, de telle sorte que les plateaux soient forcément toujours égaux.

— Liberté, égalité, fraternité !

Toute la ville crie ce cri et bien d'autres.

— A la Maison de ville ! — Vive la république ! — Au marché ! au marché !

Les insurgés suivent la Mort, lancent des pierres dans les fenêtres, mettent le feu aux maisons. Les poutres craquent, les toits s'effondrent, les flammes montent jusqu'au ciel et luttent à qui brillera le plus clair. Sur une estrade la Mort tend une grande épée au peuple. — Toi, peuple, cette épée t'appartient ! dit-elle. Qui connaît la justice ? qui peut justicier ? Toi seul, peuple. Dieu parle par la bouche du peuple. — Sang ! sang ! répondent au tribun mille gosiers.

Mais au bout de la place publique, le son du

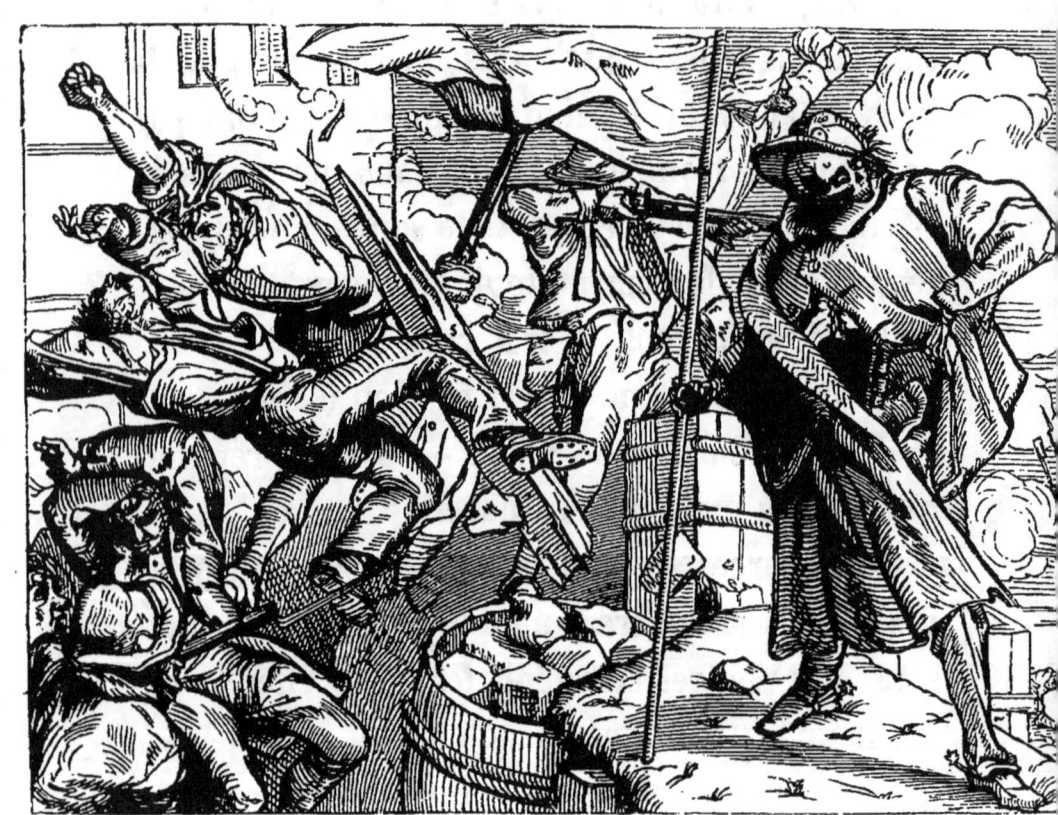

Rethel inv.

LA BARRICADE.

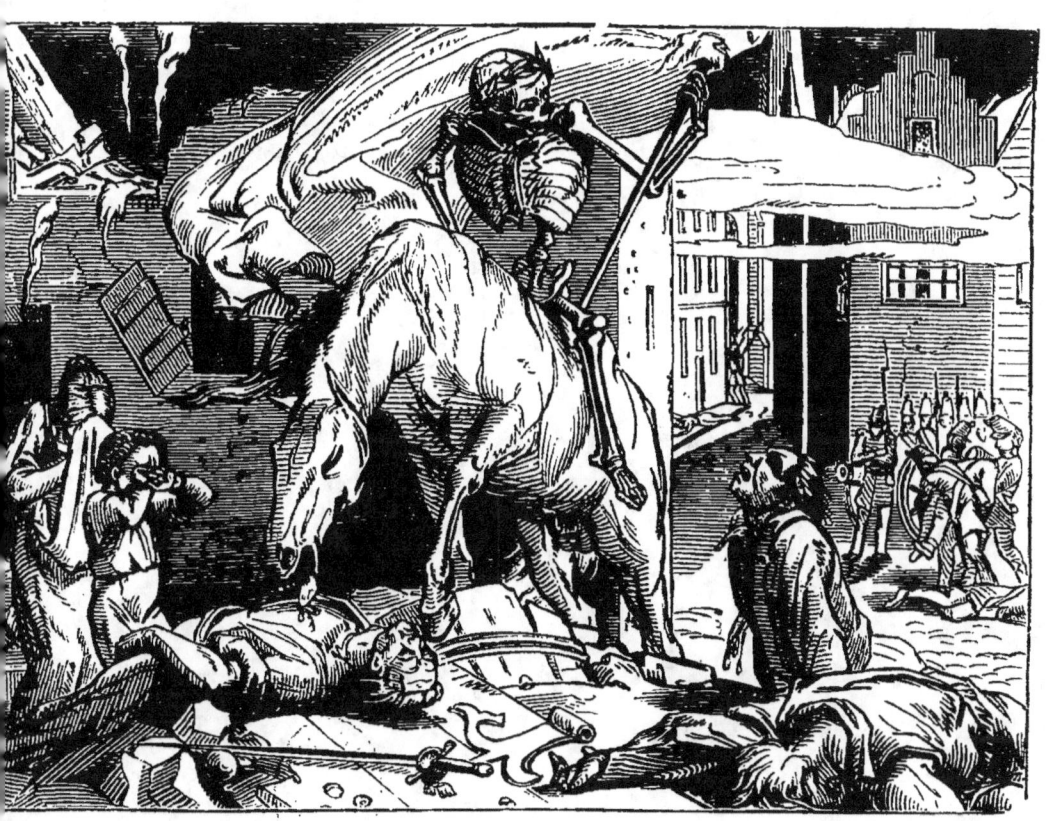

tambour se fait entendre ; la troupe arrive. L'épée de la Justice suffira-t-elle à protéger le drapeau des révolutionnaires?

— Aux barricades! aux barricades! crient les uns. — Dehors les pavés! répondent les autres. La barricade se dresse ; et en haut, tenant l'étendard de la révolte ferme dans la main, on voit le tribun aux maigres jambes. Les balles sifflent. Les gens du peuple tombent; leur sang ruisselle, rouge comme le drapeau de la barricade. Qui les menait? — C'était la Mort.

« Qui les menait? — C'était la Mort, » répète le poëte. Le tribun a tenu ce qu'il avait promis : liberté, égalité, fraternité. Ne sont-ils pas à cette heure, étendus sur le pavé, frères, libres et égaux? La Mort a levé le masque; et, dit Reinick, « en vainqueur, haut sur son cheval, s'en va, *la raillerie de la pourriture dans le regard*, le héros de la rouge république. »

Ainsi finit la légende applicable à plus d'un pays dévoré par la fièvre des révolutions.

On a dit que ces compositions avaient été payées par un parti. Je ne le crois pas. De tels dessins sont remarquables, hardis, sans crainte; ils sont spontanés, individuels, sans attaches.

Jamais, au lendemain de guerres civiles, les hommes d'ordre n'ont pu, malgré leurs efforts, donner naissance à une œuvre qui exprimât visiblement les causes des colères du peuple. Cela a été tenté plus d'une fois à notre époque. Cela est resté à l'état d'utopie.

Un artiste assiste à une insurrection; il voit que ce côté des barricades est plus arrosé de sang que celui-ci. Plein de pitié pour les malheureux de bonne foi qui ont donné leur vie, croyant faire avancer des idées, il rentre chez lui, et, l'amertume au cœur, laisse aller ses crayons dont chaque trait écrit : Toujours la Mort sera avec vous !

Qu'un poëte, plus tard, ait été chargé de commenter ces compositions, qu'il ait forcé la note, faisant de la plus éclatante des couleurs un épouvantail pour les esprits timorés, cela se peut. Trop souvent la plume, dans les révolutions, dépasse les violences du crayon, oubliant que le sang dont sont teintes les murailles, les pleurs des femmes dont les maris sont jetés dans les fers, la ruine de tant de familles sans chefs et sans pain et toutes ces misères des croyants à de généreuses aspirations devraient commander la pitié et non l'insulte.

Il y a toutefois chez Reinick des élans qui manquent à nos défenseurs de l'ordre quand même, et il faut citer les derniers vers de l'épilogue dans lequel le poëte, quel que soit son sentiment sur la liberté, se montre un ami d'une humanité un peu stationnaire, mais qui n'en est pas moins l'humanité.

« Cadavre ! oui, là nous sommes égaux ; le cadavre n'est ni haut ni bas, ni pauvre ni riche. O égalité ! qui t'amènera ? Ce n'est pas le meurtre et ce ne sont pas les cris du vice. Peut-être un jour fleuriras-tu, quand sera étouffé le hideux égoïsme. Et la liberté ! la mort seule l'apporte-t-elle ? Non. Pour tous rayonne une aurore. Oui, croyez, les bons sont égaux. Toi, fraternité ! mot le plus pur, on t'a calomnié, faussé, changé en torche de meurtre. Tu pris ta route du ciel, vers le ciel flambe joyeusement, et Dieu bénisse la patrie ! »

L'IMAGERIE DE L'AVENIR

I

DU DESSIN COMME MOYEN D'ÉDUCATION.

Quelques grands esprits, à partir du dix-huitième siècle plus particulièrement, se préoccupèrent des arts du dessin et de leur action sur les masses. Diderot, dans ses Salons et ses nombreux écrits sur la peinture, croyait faire acte de philosophe en montrant les aspirations des artistes de son temps ; ce fut par les mêmes idées que Gœthe s'entourait d'estampes sur le mérite desquelles il aimait à s'entretenir avec son fidèle Eckermann.

L'époque actuelle a suivi ces sentiers, et si quelques esprits paresseux ont trouvé commode de se constituer dans les journaux une sorte de sinécure en témoignant, une fois par semaine, trop de complaisance pour toute chose recouverte de couleur, des travaux et des recherches considérables sur les arts n'ont pas moins été tentés par des natures indépendantes dont le cou n'a pas été pelé par le carcan du feuilleton.

Élucidée par les uns, vulgarisée par les autres, de plus en plus la connaissance de l'art est venue se joindre aux connaissances humaines. L'importance du Beau a été constatée, et l'industrie elle-même, on l'a vu par diverses tentatives, ne demande qu'à rompre avec la tradition et à faire entrer la plus grande somme d'art dans les objets les plus humbles.

Aussi comprend-on le mot du ministre de l'instruction publique qui, à la réception du 1er janvier 1869, disait aux professeurs qu'il entretenait de ses divers projets : « J'emploierai des dessinateurs pour remettre dans la bonne voie l'imagerie populaire. »

Certains pourront sourire de l'attention pour des images placées si bas sur l'échelle des arts ;

ceux qui savent quelle peut être leur portée sur de jeunes esprits, applaudiront à cette tentative d'enseignement nouveau [1].

Préoccupé depuis de longues années de ce qui fut le musée du pauvre, sa poésie, sa bibliothèque, je me demande en vertu de quelle loi le chef-lieu des Vosges est devenu une fabrique d'art corrompu, quand jadis Épinal donnait naissance à des produits un peu barbares, mais naïfs. Ne faut-il pas en rapporter l'action à une excessive centralisation et à un de ces renversements dont la poésie populaire nous donne trop de preuves?

Les paysans veulent goûter aux saveurs des villes. Il est vrai que les villes aspirent aux fraîches senteurs de la campagne. Nous recherchons les chants composés par le peuple ; le peuple s'intéresse à de méchantes imitations d'Offenbach. Nous évoquons la mémoire et les œuvres des maîtres primitifs, de ceux qui peignent sincèrement le masque de l'homme, tandis que les élégances faciles et légèrement entachées de corruption d'un Gavarni pénètrent au village.

[1] Les premières planches parues, destinées aux écoles et publiées sous le patronage du ministre de l'instruction publique, sont purement scientifiques. Le sentiment viendra sans doute, dans d'autres images, prêter son appui à la science.

C'est un système de bascule qui se produit naturellement, et qu'on a raison d'essayer de diriger.

Il est utile de veiller à l'éducation du peuple par l'image; mais l'artiste, aujourd'hui, est-il propre à faire cette éducation? Je ne le crois pas : il lui faudrait des idées dont il s'est à peine préoccupé ; et pour leur donner naissance et empêcher que leur développement ne devienne dangereux à la pratique d'un art restreint, ne conviendrait-il pas de commencer par l'éducation de l'artiste lui-même?

On a vu souvent, à notre époque, des exemples de chercheurs mal équilibrés sans doute, et devenus idéologues au détriment de l'art qu'ils n'exerçaient plus qu'à regret.

Idée et *peinture* semblent deux ennemies, l'une dévorant l'autre, quand peinture et idée devraient se prêter un mutuel appui.

La plupart des artistes méconnaissent l'idée; leur répulsion vient, sans doute, de ce que l'application ne leur paraît pas nécessaire à la peinture. Il semble qu'ils n'en auraient que faire, et que penser constituerait un bagage inutile.

Il y a une dizaine d'années, un peintre de mes amis, pressentant que l'art a un autre but que la

fabrique de petits tableaux pour orner les appartements : — Que faire? disait-il.

L'industrie, qui s'est emparée de l'empire du monde et des capitaux, dispose de plus d'espace que les cathédrales et attend un artiste digne de couvrir les murailles vides de ses temples.

Est-ce que les produits tirés des entrailles de la terre ne sont pas intéressants à peindre sur les murs d'une gare? Beaux tableaux que le travail de l'homme dans les mines! Il est des lignes fertiles en grands hommes de toute nature; le sol a donné naissance à des intelligences particulières. Voilà de beaux portraits. Que de monuments intéressants sur le parcours! Voilà des architectures à combiner aux scènes industrielles, aux paysages, aux personnages célèbres, aux grandes scènes historiques.

— Si un artiste, me disait un administrateur de chemin de fer, exposait au Salon l'esquisse d'une semblable conception, je ne doute pas que nos grandes Compagnies ne fournissent les moyens de la réaliser [1].

[1] Quelques journaux ont annoncé récemment que les gares allaient être livrées à des décorateurs chargés de représenter des motifs de la nature de ceux que j'indiquai en 1861 dans les *Grandes figures d'hier et d'aujourd'hui*.

Mais la plupart des peintres, en face d'un tel programme, sont effrayés de sa réalisation. Il faut faire ployer tant d'éléments divers : paysages, monuments, grands hommes, travaux industriels, scènes historiques, à des compositions qui n'offrent guère de ressources à un symbolisme de convention! L'éducation artistique moderne ne prépare pas à réaliser de telles conceptions.

Pour appartenir à un ordre beaucoup plus humble, l'Imagerie populaire offre d'aussi grandes difficultés. Formuler un programme ne suffit pas; un programme est quelquefois une lisière, quelquefois une barrière. Il s'y trouve des vides, qui écartent souvent les intelligences préparées à concourir. Ce n'est pas à l'heure dite que le véritable artiste est en mesure d'obéir à une commande. Combien de temps demande l'idée avant d'être incorporée, de circuler dans les veines, d'échauffer le cerveau, de mettre la main en activité !

On pourrait cependant tenter plus d'une application.

En 1848, alors que la nation crut pouvoir se gouverner elle-même, de nombreux plans d'édu-

cation du peuple furent mis en avant, dont la plupart restèrent à l'état de projet. Ce n'étaient pas tant les hommes qui manquaient à la jeune République que l'élan de la nation. En 1793 les grandes aspirations abondent, aussitôt elles sont mises en pratique. En 1848 les esprits, surpris par une révolution inattendue, se demandent avec anxiété si le peuple et les bourgeois consentiront à se laisser modeler par des institutions nouvelles !

Un des rares hommes qui, dans l'exercice de ses fonctions, prouva combien de réformes étaient nécessaires dans l'administration des Musées, M. Frédéric Villot, mit au service de la République les multiples connaissances qu'une vie consacrée à l'art permettait de faire servir à l'enseignement des masses. Entre autres importants projets, M. Villot proposait de fonder une école de gravure en bois. Les chefs-d'œuvre du Louvre seraient reproduits sur de grandes planches avec l'accentuation robuste que les graveurs de Titien et de Rubens ont donnée aux ouvrages de ces maîtres. Eugène Delacroix, encore jeune et toujours enthousiaste, s'offrait à dessiner lui-même en larges traits, à la plume, le *Naufrage de la Méduse*, pour répandre, par des fac-simile en

bois, cette importante composition parmi les masses. D'autres tableaux, propres à échauffer le cœur du peuple, devaient être publiés d'une façon économique à l'aide de la gravure sur poirier. Cela eût bien valu les *Malheurs d'Henriette et Damon*.

L'administration ne donna pas suite au plan de M. Frédéric Villot et Eugène Delacroix en fut pour son enthousiasme, tant les idées d'utilité immédiate sont lentes et difficiles à inculquer dans l'esprit des gouvernants.

II

LA FRANCE NE PEUT RESTER IGNORANTE.

J'ai sous les yeux une carte des progrès de l'instruction en France, de 1832 à 1867. Cette carte est teintée de trois couleurs. *Noir* veut dire ignorance, *jaune* progrès, *blanc* résultats acquis. En 1832, les deux tiers de la France

étaient noirs; et on ressentirait quelque honte à voir cette tache qui couvrait récemment encore les cinq sixièmes du territoire, si divers tableaux ne montraient les améliorations successives apportées par l'instruction.

La sinistre tache s'amoindrit d'année en année et fuit devant les régiments pacifiques d'instituteurs envoyés par l'État. En constatant les résultats obtenus par tant d'efforts, on respire, car la France se débarrasse de la lèpre de l'ignorance. Comme un médecin soignant un enfant fait, d'année en année, disparaître par un habile traitement les fâcheux symptômes d'une maladie chronique, il faut continuer, sans se lasser, de veiller à cette ignorance dont les hideuses plaques rongent encore le centre de la France, l'estomac pour ainsi dire.

L'Indre, le Cher, l'Allier, la Haute-Vienne, l'Ariége, les Pyrénées-Orientales, les Landes, le Morbihan, les Côtes-du-Nord, le Finistère, portent encore la livrée de l'ignorance : la moitié des habitants ne savent ni lire ni écrire! D'autres pays où l'instruction ne demanderait qu'à entrer comme l'eau dans un terrain aride : la Nièvre, la Corse, le Loir-et-Cher, la Sarthe, l'Indre-et-

Loire, le Puy-de-Dôme, le Maine-et-Loire, même la Seine-Inférieure, n'ont fait que de lents progrès. Sur cent habitants de ces contrées il en existe encore plus de trente absolument illettrés.

A constater ces chiffres, on s'étonne que l'idée de l'instruction obligatoire n'ait pas prévalu. Quelle que soit la lenteur des progrès de l'esprit et quoique la bête regimbe, c'était à l'amener à la soumission qu'il eût été utile de faire servir l'autorité. Le passant le plus humain ne se révolte pas au nom de la liberté quand un cavalier éperonne un cheval rétif.

L'obligation de faire instruire les enfants a effrayé un certain nombre d'êtres timides, il faut employer d'autres moyens.

III

NÉCESSITÉ DE L'ENSEIGNEMENT PAR LES YEUX.

C'est de la Moselle et du Bas-Rhin que partaient plus particulièrement les feuilles volantes colportées par toute la France.

L'image, chez tous les peuples, même chez les sauvages, est le premier moyen d'enseignement. Une idole dégrossie à coups de hache dans un tronc d'arbre indique à ceux dont les lèvres murmurent à peine des sons humains que tel est le dieu qu'il faut adorer.

Les Lorrains et les Alsaciens firent servir la gravure à une série de connaissances et d'enseignements divers. L'image enseigna le respect dû au souverain, la mémoire à conserver de ses victoires et de ses conquêtes ; elle excita la piété des femmes en leur déroulant la légende du Christ en une suite de tableaux.

Il y avait, même dans ces pays voués au travail, des paresseux et des ivrognes ; les résultats de la débauche et de l'ivrognerie furent exposés dans une série de feuilles où la moralité se cachait sous l'enjouement. L'enfant prodigue fut une leçon constamment mise sous les yeux de ceux qui voulaient quitter les champs. Pour ceux qui aimaient à rire, l'image se fit plaisante et joyeuse.

Combien durent regretter alors de ne pouvoir lire les légendes explicatives de colorations si intéressantes ! Il s'en trouva certainement plus d'un déplorant son ignorance qui se dit : « Je veux que mes enfants apprennent à déchiffrer ces caractères ! » L'image poussa à l'étude de la lecture, la lecture à l'écriture.

Aujourd'hui encore, en face de ces contrées enveloppées du deuil de l'ignorance, c'est au même résultat qu'on devrait tendre.

Un éditeur intelligent serait celui qui, étudiant les parties de la carte encore noire, renouvellerait l'imagerie, dirigerait les colporteurs dans ces pays déshérités et activerait ainsi les progrès de l'instruction. Bonne action, bonne opération du même coup.

Il y avait encore en 1867 *vingt-huit* départe-

ments où la moitié de la population ne savait ni lire ni écrire : l'image devrait être le fil conducteur de l'instruction.

Mais on ne peut s'aider des estampes actuelles. Les fabriques d'Épinal se sont jetées sur le *Pied qui r'mue* et autres semblables *articles de Paris* inutiles, pour ne pas dire dangereux.

Sans tracer de programme, je ne puis m'empêcher d'indiquer comment les Allemands comprennent l'image, le parti qu'ils en tirent et les artistes remarquables qu'ils emploient à cette mission.

Elle est difficile la tâche de parler au peuple un langage qui ne soit ni pédantesque ni trop visiblement enseignant.

Il se produisit en 1849 un exemple de ce que peut la conscience populaire passant dans le crayon d'un artiste.

A la suite d'insurrections sanglantes en Allemagne parut la *Danse des Morts* de 1849. J'en ai montré la portée. Ces planches relèvent directement de l'art populaire. Il leur manque pourtant l'idée conciliatrice.

Le but suprême de l'art est la conciliation.

Le même artiste qui a composé ce terrible sym-

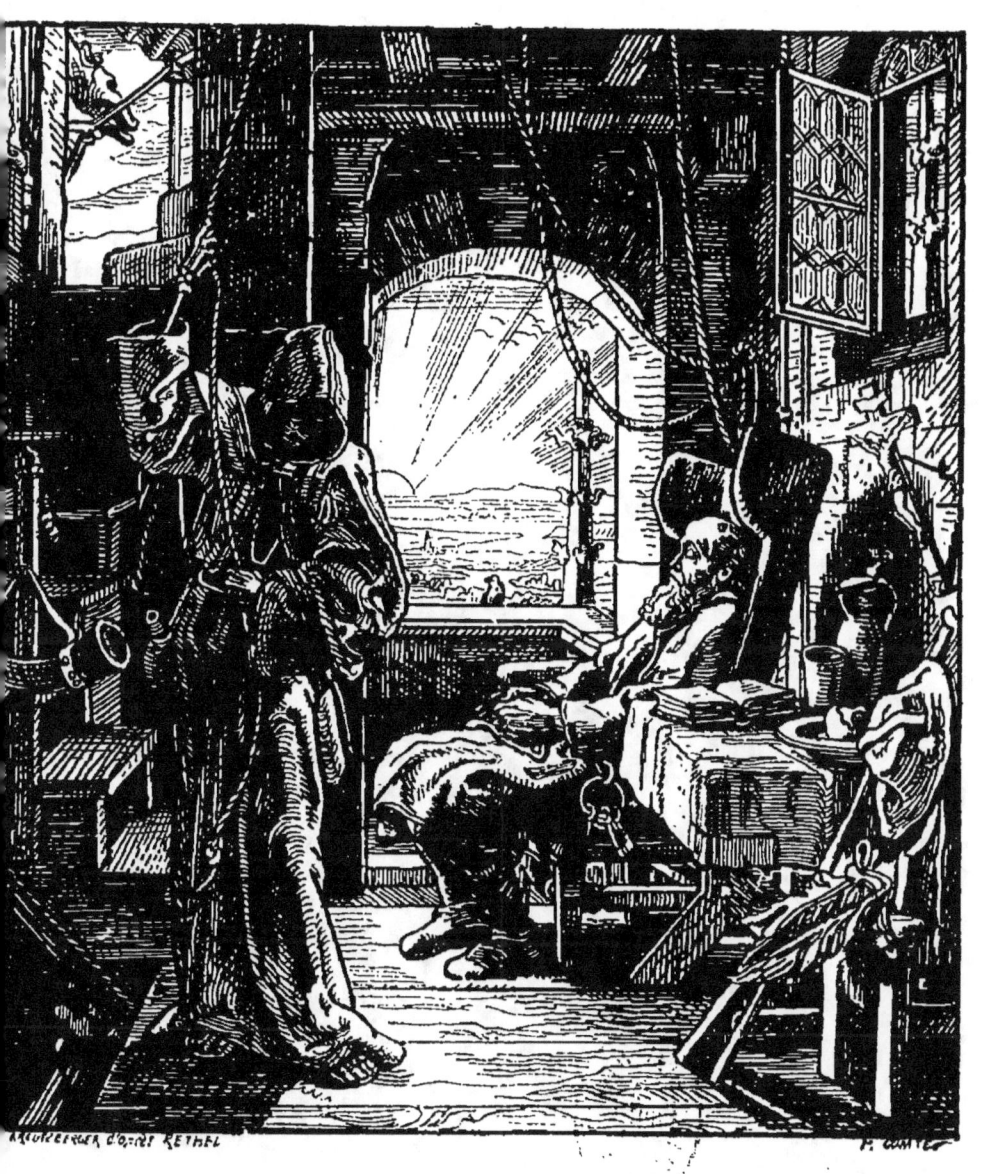

L'HEURE DU REPOS, D'APRÈS UNE COMPOSITION DE RETHEL.

bole croyait pourtant à la conciliation. Rethel l'a prouvé en dessinant pour le peuple avec un grand charme plus d'une scène domestique semblable à celle qui précède, et toujours ses dessins sérieux et croyants font penser.

Tel est le rôle de l'imagerie.

Nos pères regardaient, en songeant, ces estampes populaires, telles que le *Tableau des âges* où, du berceau de l'enfant jusqu'au fauteuil du vieillard, gravitent et descendent les hommes et leurs passions. L'Argent était représenté sous des formes saisissantes dans d'autres planches. Le Travail, la Paresse avaient également mis en verve les burins des tailleurs d'images.

Ce sont de ces sujets éternels auxquels l'art est toujours prêt à faire l'aumône de la moitié de son manteau.

FIN.

TABLE DES MATIÈRES

Dédicace. — A M. le docteur Reinhold Kœhler.
Préface. — L'image populaire plus difficile à découvrir qu'un monument assyrien. — Pauvreté du Cabinet des Estampes en matière d'imagerie. — Une gravure d'Épinal historiquement a la valeur d'un Marc-Antoine. — Trait d'union qui relie l'homme de génie et le sauvage. — Troyes, Chartres, Orléans, berceaux de l'imagerie populaire. — Son rôle politique à Paris. — Ateliers du Mans, de Caen, de Beauvais, de Cambrai, de Lille, de Nantes et de Limoges. — Vulgarisation de l'image par l'Alsace et la Lorraine. — Épinal, Nancy, Metz, Montbéliard, Wissembourg. — L'art des dominotiers et des papiers de tenture. — Monographie des graveurs chartrains par M. Garnier. — Publications du même ordre de M. de Liesville. — Filon à exploiter. — Publications troyennes sur la xylographie. — Chansons modernes qui corrompent le peuple. — Analogie des images populaires modernes avec les travaux des maîtres en bois du xv⁰ siècle. — La *Bible des pauvres* et la *Bibliothèque bleue*. — L'image rappelle des détails de mœurs oubliés. — Maître Merlin, le montreur d'ours. — Affiches de théâtre, factures, enseignes, saltimbanques. — Légende bretonne du roi Grallon. — Martin et

Martine de Cambrai. — Les sociétés archéologiques ne veillent pas à la conservation de leurs monuments. — Musée du Mans. — La Fontaine et les délicats. — Montaigne et Molière tiennent pour les sources populaires. — Ce que pense le peuple, ce qu'il aime, ce qu'il chante, ce qu'il dessine. — Les Contes de Perrault à deux sous ; les mêmes à cent francs. — On traite les enfants en fermiers généraux. — Dangers du *chic*. — Anciennes planches de soldats. — Saint Hubert et l'Enfant prodigue. — Les femmes et le socialisme. — De l'utilité des coups de bâton en ménage. — Dames esthétiques, dames hystériques. — Gravures révolutionnaires des ateliers d'Orléans. — Le droit au travail et le bonhomme Misère. — Science n'est que patience. — Du culte des hommes en vue. — Les artistes savent trop et ne savent pas assez. — Lunettes troubles de la tradition. — Les préraphaëlites. — Ce que devraient être les artistes. IX

LE JUIF-ERRANT

I. POPULARITÉ DU JUIF-ERRANT. — Philosophes, poëtes, romanciers, érudits, peintres et sculpteurs de la légende. — Les commentateurs allemands. — Récits, Complaintes, Imagerie. — Amas de matériaux. 1

II. LA LÉGENDE SUIVANT LES ANCIENS RÉCITS. — Chronique de Mathieu Paris. — Cartophile en Arménie. — Chronique rimée de Mouskes. — Témoignage de Paul d'Eitzen en 1564. — Le Juif-Errant rencontré à Madrid, à Strasbourg, à Beauvais. — Le sceptique jurisconsulte Louvet. — Ahasvérus à Jérusalem, à Vienne, à Lubeck, à Moscou, à Hambourg, à Leipsick. — L'érudit Droscher découvre deux Juif-Errant. — Légende de l'homme éternel à l'étranger. — Recherches du baron de Reiffenberg. — Ahasvérus et le fripier de Francfort. — Lettre de Dom Calmet à la duchesse de Bouillon. — Utilité des éplucheurs de textes. — Anatomie comparée des diverses traditions de l'homme éternel. — L'Orient

et la Bible. — Le Juif est-il un symbole? — Ce qu'en pense M. Richard. — Tablettes du Juif-Errant. — Ahasvérus à Sainte-Hélène. — Napoléon et le Juif-Errant. . 28

III. Ballades et poésies. — Les cinq sols du Juif. — Légende du Juif-Courant en Suisse. — Ballade du Juif en Angleterre. — Ballet du mariage de Pierre de Provence et de la belle Maguelonne. — Le Juif-Errant et la reine des Andouilles. — Journal de Pierre de l'Estoile. — Première complainte. — Cantique des éditions de Rouen. — La Bretagne, jardin d'acclimatation des croyances merveilleuses. — Le Juif appelé Boudedeo par les Bretons. — La complainte populaire est-elle de Berquin? — Supériorité de la poésie populaire sur la poésie didactique. — Ballade de Schubart. — Luxe et indigence des têtes de mort. — Opinion de Gœthe sur Béranger. — Poëme de Pierre Dupont. — Parallèle de la complainte et du poëme. 46

IV. Images du Juif-Errant en Flandre, en Allemagne et en Norwége. — Éditions signalées par le bibliographe Graesse. — Image introuvable de 1616, vue par l'historien Cousin à Tournay. — Destruction des estampes populaires. — On en enveloppait des étoffes chez les marchands d'Orléans. — Anciennes images trouvées par le docteur Reinhold Kœhler. — Image de 1602. — *Vrai portrait d'un juif de Jérusalem*, gravé en 1618. — Royaards et les Archives de Leyde. — Tromperies du commerce en matière d'iconographie. — Portrait de Cartouche vendu comme image de Talleyrand. — Images espagnoles décrites par David Hoffmann. — Le Juif-Errant d'Eugène Sue et les *pliegos*. — Chronique de Cartophilus en *neuf* volumes. — Enviable existence des érudits en Suède et en Norwége. — Rasmus Nyerup et son histoire des *Livres amusants* populaires. — Châtiment du Juif par les Flamands. 65

V. Images françaises du Juif-Errant. — Gravure de Le Blond au XVII^e siècle. — Ancien bois imprimé chez Bonnet. — Le Juif-Errant du musée de Caen. — Interprétation de la légende par les Normands. — Comment on

comprend le costume d'Ahasvérus à Épinal et à Montbéliard. — Coloration particulière d'une image de Nancy. — Influence de Gavarni à Épinal. — Les élégants *Mousquetaires* pénètrent dans les Vosges. — Fâcheux enseignement de M. Gustave Doré. — Artificier plutôt que dessinateur. 75

VI. SENS MODERNE DONNÉ A LA LÉGENDE. — De la charité. — L'imagier de Wissembourg. — Conclusion de Béranger. — La commission de colportage. — Ce que devrait connaître un homme d'État. 78

NOTES. — I. Brochures anciennes. — Plaquette de 1615 relative au Juif-Errant. — II. L'*Espadon satyrique*. — III. Histoire admirable de Boudedeo, traduite par M. Luzel. — IV. Ballade anglaise, trad. par M. North Peat. — V. Variantes dans la complainte : Paris, Vienne en Dauphiné, Metz, Poitiers, etc. — VI. Le Juif-Errant en Flandre. — Brochure du docteur Coremans. — VII. Imagerie. — Catalogue de toutes les images du Juif-Errant publiées à Paris, Nancy, Épinal, Montbéliard, Metz, Wissembourg, Rennes. 104

HISTOIRE DU BONHOMME MISÈRE.

I. POPULARITÉ DU BONHOMME MISÈRE. — Quinze villes imprimaient ce conte. — Première édition connue de 1719. — Le conte doit dater du xvi^e siècle. — Légèreté de M. Jules Janin. — Opinion de Ch. Nodier sur la littérature populaire. 109

I. L'ORIGINE DU BONHOMME MISÈRE OU L'ON VERRA VÉRITABLEMENT CE QUE C'EST QUE LA MISÈRE, OÙ ELLE A PRIS SON ORIGINE ET QUAND ELLE FINIRA DANS LE MONDE. . . . 139

III. LE CONTE DU BONHOMME MISÈRE EST-IL D'ORIGINE ITALIENNE ? — De la littérature enseignante. — Misère contemporain des Danses des Morts. — De quelques détails locaux qui ont pu faire croire à l'origine italienne. — *Federigo* et M. Mérimée. — Misère supérieur à Federigo. — M. Frédéric Baudry et les chansons populaires. — M. Félix

Franck et Jacques Bonhomme. — Opinion de M. Ch. Nisard et de M. V. Leclerc sur les anciens fabliaux français. 148

IV. Ramifications du conte a l'étranger. — Légende norwégienne. — Conte lithuanien. — Conte populaire de la Gascogne. — Les frères Grimm. — Parti que tirent des légendes Shakespeare, Molière, Gœthe. 151

V. Le bonhomme Misère en Normandie. — Légende recueillie par M. Edelestand du Méril. 164

VI. Le bonhomme Misère en Bretagne. — Gwerz de révolte. — Traduction de M. Luzel. — Condition des paysans en Bretagne. 175

VII. Dernière apparition de Misère. — Aventure de M. Têtu et de miss Patience. — Conte moral mais ennuyeux. . . 176

VIII. Conclusion logique du conte. — La France supérieure aux autres nations dans la composition des contes. — Perrault, Galland, la Fontaine, le Sage. — Franklin eût aimé le bonhomme Misère. — Rudesse de l'art populaire. — Gentillesse de la littérature de ville. — Démodé de l'une, durée de l'autre. 180

Notes. — I. Bibliographie des diverses éditions du Bonhomme Misère. — Première édition connue imprimée à Rouen. — Hilaire sieur de la Rivière, auteur présumé du conte. — Autres éditions de Troyes, Orléans, Falaise, Caen, Limoges, Bruyères, Toulouse, Tours, Épinal, Montbéliard, Morlaix. — II. Ouvrages imités du Bonhomme Misère. — Les misères de ce monde. — Almanach du Bonhomme Misère. — Boutroux de Montargis. 188

APPENDICES

CRÉDIT EST MORT.

I. Origine de cette facétie. — *Mon oie fait tout.* — Le cabaret de Ramponneau. — Brocs à l'usage des compagnons. — Recueil des proverbes de Lagniet. — Opinion

de M. Rathery sur l'ancienneté de la facétie. — Le capitaine Malepaye. — La chasse à mon oye de 1679.. . . . 201
II. Images relatives a l'argent. — Épinal propage ces facéties. — L'horloge de Crédit. — Les imprimeurs des Vosges n'admettent pas la rime par assonance. — Le grand diable d'argent. — L'honneur et l'argent d'un La Chaussée moderne. — On ne rit plus aujourd'hui du crédit. — Analogie de la faïence populaire de Nevers et de l'imagerie. 211

LA FARCE DES BOSSUS.

I. Portrait de Grattelard. — Sa parenté avec Gros-Guillaume, Turlupin, etc. — Son costume. — L'Arlequin au xvii^e siècle. — Les valets effrontés. — Jasmin, Jean Broche. 216
II. Parade. 223
III. Diverses incarnations de Grattelard. — Fabliau du xiii^e siècle. — Conte de Straparole. 225
IV. Les Trois Bossus de Besançon. — De Tabarin à Nicolet. — Pellerin d'Épinal imprime le conte. — Voyage des Bossus en Espagne. — Grandeur et décadence de Mayeux. — Grossièreté des anciens Flamands. — Grattelard et Scapin. 230

L'ABBÉ CHANU.

I. Les quatre vérités. Les misères des plaideurs. Le catéchisme des Normands. — L'image des quatre vérités. — Ce que pensent prêtre, paysan, soldat, laboureur. — La Bible des imagiers. — Les commandements des plaideurs. 240
II. L'entrée de l'abbé Chanu en Paradis. 247
III. Origine du conte. — Saint Yves, patron des avocats. — Sa notice par M. Hauréau. — Analogie de la tradition bretonne avec le conte de la Bibliothèque bleue. . . . 247

LUSTUCRU.

État civil des facéties. — Lustucru propose de reforger la tête des femmes. — Dangers auxquels sont exposés les réformateurs. — Lagniet et le Recueil des illustres proverbes. — Tallemand des Réaux et L'eusses-tu-cru. — Saumaise et la comédie des Véritables précieuses. — Recueil des bouffonneries de l'abbé de Marolles. — Ancien bois d'une imprimerie normande. 248

LE MOINE RESSUSCITÉ.

Le Récollet de Châteaudun. — Maladie de l'organiste. — Sa mort subite. — Surprise du médecin. — Singulière cure qu'il employa. — Le *Mercure de France* en entretient ses lecteurs. — De l'action providentielle dans les cas désespérés.. 256

LA DANSE DES MORTS EN 1849.

Compositions symboliques de Rethel. — Son association avec le poëte Reinik. — Insurrection allemande. — La Mort, ami du peuple. — Une couronne vaut-elle plus qu'une pipe? — De la réelle égalité. 268

L'IMAGERIE DE L'AVENIR.

I IMPORTANCE DES ARTS DU DESSIN. — Diderot et Gœthe. — De l'Idée en peinture. — Décoration des gares. — Plan d'une imagerie nouvelle. — Projet de M. Frédéric Villot. — Delacroix et le *Naufrage de la Méduse*. — Ateliers à fonder de graveurs en bois. — II. LA FRANCE NE PEUT RESTER IGNORANTE. — Carte des progrès de l'instruction.

— Résultats obtenus. — Départements illettrés. — De l'instruction obligatoire.— III. NÉCESSITÉ DE L'ENSEIGNEMENT PAR LES YEUX. — Exemples donnés par la Lorraine et l'Alsace. — Ce que devrait tenter un éditeur intelligent. — L'image en Allemagne. — Conciliation, but suprême de l'art. 288

TABLE DES GRAVURES

Le Juif-Errant, d'après une ancienne planche publiée par Bonnet, à Paris, frontispice.
Crédit est mort, d'après une image d'Épinal. xv
Maître Merlin, ancien bois normand. xxv
Le roi Grallon. xxvii
Martin et Martine, de la fabrique de Cambrai. xxix
Louis XIV, ancien bois normand. xxxiii
Tambour-major, de la fabrique du Mans, communiqué par M. de Liesville. xxxvii
Saint Hubert. xxxix
L'enfant prodigue. xli
La République. xliii
Les débats de l'homme et de la femme, gravure des imprimeries normandes. xlix
Frontispice de la légende du Juif-Errant, publié dans les provinces du Midi. 7
Le Juif-Errant d'après une gravure d'Épinal. 25
— d'après une gravure de la fabrique d'imageries de Metz. 37
Fac-simile d'une gravure allemande moderne. 42
— d'après une gravure allemande de 1602. . . . 49
Ahasvérus, fac-simile d'une gravure allemande de 1618. 51

TABLE DES GRAVURES.

Ahasvérus d'après une gravure suédoise moderne.	60
— d'après une gravure flamande moderne.	62
Le Juif-Errant de Desfeuilles, imagier à Nancy.	97
Le bonhomme Misère, gravure de la Bibliothèque bleue.	125
— d'après une gravure de la fabrique d'Épinal.	168
— d'après une édition de Falaise.	183
Crédit est mort, estampe populaire du xviie siècle.	195
L'horloge de crédit, d'après une image d'Épinal.	205
Le grand diable d'argent, image de Glémarec, à Paris.	209
Grattelard, gravure du cabinet des Estampes.	220
Les Quatre Vérités, tirées de l'histoire de l'imagerie chartraine.	235
Lustucru, ancien bois normand.	253
Le Moine ressuscité, image communiquée par M. Garnier.	261
Liberté, Égalité, Fraternité, d'après une composition de Rethel.	271
La Mort se rend à la ville, dessin de Rethel.	274
Une couronne ne vaut pas plus qu'une pipe, d'après Rethel.	275
L'épée de la Justice, Rethel inv.	277
La barricade, d'après Rethel.	280
Triomphe de la Mort, Rethel inv.	281
L'heure du repos, d'après une composition de Rethel.	299

Librairie E. DENTU, Galerie d'Orléans, Palais-Royal

HISTOIRE
DE LA
CARICATURE ANTIQUE
Par CHAMPFLEURY

2ᵉ édition. — 1 vol. grand in-18, illustré de 100 gravures. — Prix : 4 fr.

M. François Lenormant, dans *le Correspondant*, parle « du zèle et des soins scrupuleux avec lesquels M. Champfleury a colligé tous les monuments connus jusqu'à ce jour de l'art caricatural des anciens ; des observations fines et ingénieuses dont le texte est rempli et auxquelles d'excellentes figures intercalées presque à chaque page donnent un intérêt de plus. »

L'éditeur ne peut mieux donner une idée des améliorations apportées à l'*Histoire de la caricature antique* que par un détail :

La première édition contenait 248 pages et 62 gravures.
La seconde édition contient 332 pages et 100 gravures.

Librairie E. DENTU, Galerie d'Orléans, Palais-Royal

HISTOIRE
DE LA
CARICATURE MODERNE
Par CHAMPFLEURY

1 volume grand in-18, illustré de 86 gravures. — Prix : 4 francs

« Ce livre est la suite et le complément du livre sur *la Caricature antique*. La lacune qu'il avait à combler dans l'esthétique est énorme, et c'est un véritable acte de courage que d'avoir tenté et mené à bien une série d'études sur des matières aussi délicates. Académies et clubs, gens sérieux et esprits futiles, fonctionnaires et bohèmes, politique et religion, tout est du domaine du caricaturiste.... M. Champfleury a particulièrement étudié les types du *Robert Macaire*, d'Honoré Daumier; du *Mayeux*, de Traviès; du *Joseph Prudhomme*, d'Henry Monnier. Il y a, distribués dans le texte, une quantité considérable de clichés des meilleurs croquis de ces artistes, gravés dans leur meilleur temps par leurs meilleurs graveurs. » (PH. BURTY, *Chronique des arts*.)

MÊME SÉRIE (EN PRÉPARATION)

Histoire de la Caricature au moyen âge, sous la Renaissance, la Ligue, Louis XIV, la République et la Restauration. 5 vol. in-18, illustrés de nombreuses gravures.

Librairie E. DENTU, Galerie d'Orléans, Palais-Royal

HISTOIRE
DES
FAÏENCES PATRIOTIQUES
SOUS LA RÉVOLUTION
Par CHAMPFLEURY

1 volume grand in-18, illustré de 96 gravures dont 28 hors texte. — Prix : 5 francs

« Ce n'est rien moins qu'un journal que le livre dont nous essayons la rapide analyse; la logique nous entraîne même à

le classer dans la série historique, tout auprès du bel ouvrage de d'Hennin sur les monnaies révolutionnaires. »

(A. JACQUEMART, *Gazette des beaux-arts.*)

Librairie E. DENTU, Galerie d'Orléans, Palais-Royal

HISTOIRE
DE
L'IMAGERIE POPULAIRE
Par CHAMPFLEURY

1 volume grand in-18, illustré de 38 gravures. — Prix : 5 francs

SOMMAIRE DES PRINCIPAUX CHAPITRES

Le Juif-Errant. — Histoire du bonhomme Misère. — Crédit est mort. — La Farce des bossus. — Lustucru. — Le Moine ressuscité. — La Danse des morts en 1849. — L'Imagerie de l'avenir.

« Toutes les éditions populaires de la légende donnent des portraits du Juif-Errant d'après un même modèle. Il serait digne d'un artiste et d'un antiquaire de remonter à la source et d'en découvrir l'auteur, » disait M. Ch. Nisard.

C'est ce qu'a fait M. Champfleury développant l'idée et cherchant en Flandre, en Allemagne, en Angleterre et en Norwége, les ramifications des anciennes images populaires.

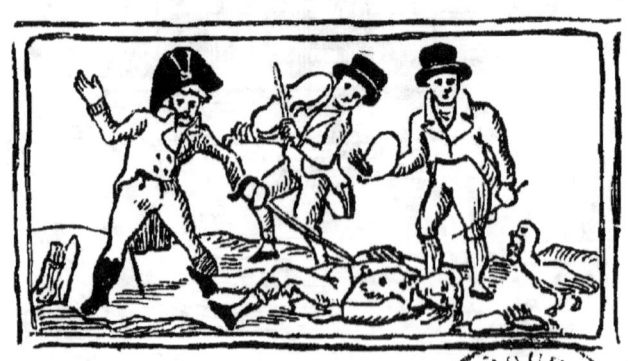

MÊME SÉRIE EN PRÉPARATION

Chants, légendes et traditions populaires de la France.
2 vol. in-18, illustrés.

PARIS. — IMP. SIMON RAÇON ET COMP., RUE D'ERFURTH, 1.

www.ingramcontent.com/pod-product-compliance
Lightning Source LLC
Chambersburg PA
CBHW071614220526
45469CB00002B/336